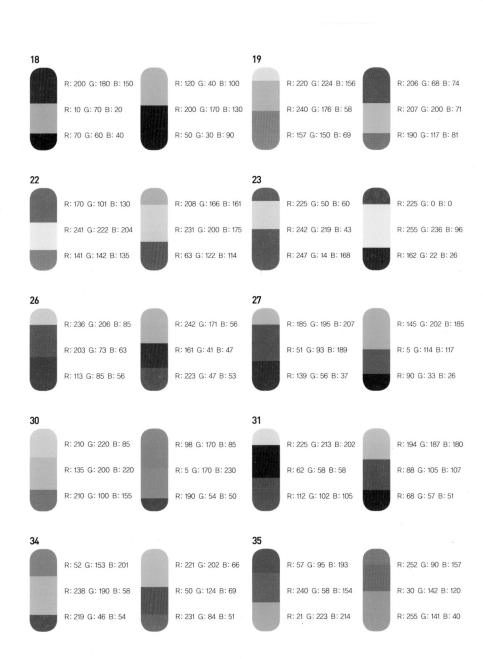

18

R: 200 G: 180 B: 150
R: 10 G: 70 B: 20
R: 70 G: 60 B: 40

R: 120 G: 40 B: 100
R: 200 G: 170 B: 130
R: 50 G: 30 B: 90

19

R: 220 G: 224 B: 156
R: 240 G: 176 B: 58
R: 157 G: 150 B: 69

R: 206 G: 68 B: 74
R: 207 G: 200 B: 71
R: 190 G: 117 B: 81

22

R: 170 G: 101 B: 130
R: 241 G: 222 B: 204
R: 141 G: 142 B: 135

R: 208 G: 166 B: 161
R: 231 G: 200 B: 175
R: 63 G: 122 B: 114

23

R: 225 G: 50 B: 60
R: 242 G: 219 B: 43
R: 247 G: 14 B: 168

R: 225 G: 0 B: 0
R: 255 G: 236 B: 96
R: 162 G: 22 B: 26

26

R: 236 G: 206 B: 85
R: 203 G: 73 B: 63
R: 113 G: 85 B: 56

R: 242 G: 171 B: 56
R: 161 G: 41 B: 47
R: 223 G: 47 B: 53

27

R: 185 G: 195 B: 207
R: 51 G: 93 B: 189
R: 139 G: 56 B: 37

R: 145 G: 202 B: 185
R: 5 G: 114 B: 117
R: 90 G: 33 B: 26

30

R: 210 G: 220 B: 85
R: 135 G: 200 B: 220
R: 210 G: 100 B: 155

R: 98 G: 170 B: 85
R: 5 G: 170 B: 230
R: 190 G: 54 B: 50

31

R: 225 G: 213 B: 202
R: 62 G: 58 B: 58
R: 112 G: 102 B: 105

R: 194 G: 187 B: 180
R: 88 G: 105 B: 107
R: 68 G: 57 B: 51

34

R: 52 G: 153 B: 201
R: 238 G: 190 B: 58
R: 219 G: 46 B: 54

R: 221 G: 202 B: 66
R: 50 G: 124 B: 69
R: 231 G: 84 B: 51

35

R: 57 G: 95 B: 193
R: 240 G: 58 B: 154
R: 21 G: 223 B: 214

R: 252 G: 90 B: 157
R: 30 G: 142 B: 120
R: 255 G: 141 B: 40

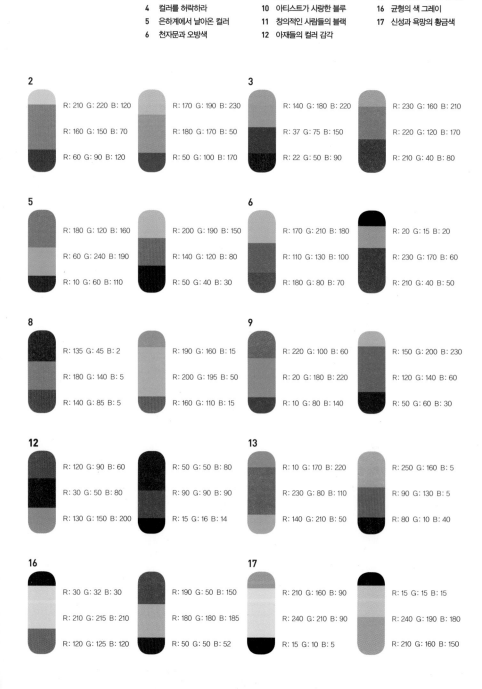

2

R: 210 G: 220 B: 120

R: 160 G: 150 B: 70

R: 60 G: 90 B: 120

R: 170 G: 190 B: 230

R: 180 G: 170 B: 50

R: 50 G: 100 B: 170

3

R: 140 G: 180 B: 220

R: 37 G: 75 B: 150

R: 22 G: 50 B: 90

R: 230 G: 160 B: 210

R: 220 G: 120 B: 170

R: 210 G: 40 B: 80

5

R: 180 G: 120 B: 160

R: 60 G: 240 B: 190

R: 10 G: 60 B: 110

R: 200 G: 190 B: 150

R: 140 G: 120 B: 80

R: 50 G: 40 B: 30

6

R: 170 G: 210 B: 180

R: 110 G: 130 B: 100

R: 180 G: 80 B: 70

R: 20 G: 15 B: 20

R: 230 G: 170 B: 60

R: 210 G: 40 B: 50

8

R: 135 G: 45 B: 2

R: 180 G: 140 B: 5

R: 140 G: 85 B: 5

R: 190 G: 160 B: 15

R: 200 G: 195 B: 50

R: 160 G: 110 B: 15

9

R: 220 G: 100 B: 60

R: 20 G: 180 B: 220

R: 10 G: 80 B: 140

R: 150 G: 200 B: 230

R: 120 G: 140 B: 60

R: 50 G: 60 B: 30

12

R: 120 G: 90 B: 60

R: 30 G: 50 B: 80

R: 130 G: 150 B: 200

R: 50 G: 50 B: 80

R: 90 G: 90 B: 90

R: 15 G: 16 B: 14

13

R: 10 G: 170 B: 220

R: 230 G: 80 B: 110

R: 140 G: 210 B: 50

R: 250 G: 160 B: 5

R: 90 G: 130 B: 5

R: 80 G: 10 B: 40

16

R: 30 G: 32 B: 30

R: 210 G: 215 B: 210

R: 120 G: 125 B: 120

R: 190 G: 50 B: 150

R: 180 G: 180 B: 185

R: 50 G: 50 B: 52

17

R: 210 G: 160 B: 90

R: 240 G: 210 B: 90

R: 15 G: 10 B: 5

R: 15 G: 15 B: 15

R: 240 G: 190 B: 180

R: 210 G: 160 B: 150

이토록 다채로운 컬러 사용의
세련된 안목을 높여주는

COLOR
CHART

본서의 각 주제에 제시된 대표 이미지의 컬러를 추출하여 별도의 차트로 만들어 제공합니다. 주제에 관련된 배색이 필요할 때 RGB 색상 값을 참고하여 응용해보세요(차트 번호는 목차의 섹션 번호와 일치하므로, 본문을 먼저 참조하세요).

1

R: 80 G: 70 B: 10

R: 110 G: 110 B: 90

R: 0 G: 60 B: 130

R: 250 G: 20 B: 10

R: 30 G: 140 B: 70

R: 20 G: 100 B: 190

4

R: 190 G: 210 B: 220

R: 230 G: 180 B: 70

R: 190 G: 50 B: 40

R: 200 G: 190 B: 170

R: 110 G: 110 B: 100

R: 35 G: 40 B: 50

7

R: 10 G: 60 B: 200

R: 230 G: 30 B: 60

R: 160 G: 180 B: 190

R: 26 G: 25 B: 24

R: 230 G: 220 B: 210

R: 160 G: 180 B: 190

10

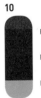

R: 190 G: 40 B: 10

R: 10 G: 30 B: 160

R: 230 G: 170 B: 50

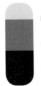

R: 190 G: 220 B: 230

R: 80 G: 140 B: 150

R: 15 G: 45 B: 65

11

R: 214 G: 183 B: 165

R: 26 G: 26 B: 26

R: 230 G: 62 B: 91

R: 220 G: 174 B: 161

R: 32 G: 30 B: 25

R: 247 G: 248 B: 246

14

R: 40 G: 35 B: 30

R: 240 G: 230 B: 210

R: 170 G: 120 B: 70

R: 190 G: 110 B: 0

R: 245 G: 245 B: 240

R: 156 G: 165 B: 170

15

R: 50 G: 110 B: 180

R: 220 G: 210 B: 200

R: 50 G: 50 B: 50

R: 230 G: 170 B: 30

R: 240 G: 80 B: 40

R: 140 G: 20 B: 20

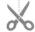

20

R: 186 G: 184 B: 185
R: 131 G: 136 B: 180
R: 227 G: 221 B: 77

R: 216 G: 217 B: 192
R: 90 G: 75 B: 77
R: 194 G: 42 B: 54

21

R: 184 G: 226 B: 208
R: 90 G: 144 B: 211
R: 114 G: 121 B: 116

R: 231 G: 237 B: 140
R: 238 G: 80 B: 57
R: 43 G: 65 B: 79

24

R: 122 G: 190 B: 210
R: 210 G: 60 B: 160
R: 230 G: 170 B: 50

R: 55 G: 34 B: 60
R: 86 G: 119 B: 163
R: 160 G: 60 B: 85

25

R: 247 G: 202 B: 133
R: 126 G: 155 B: 183
R: 81 G: 106 B: 150

R: 223 G: 222 B: 224
R: 109 G: 133 B: 167
R: 47 G: 53 B: 88

28

R: 233 G: 169 B: 82
R: 78 G: 123 B: 160
R: 75 G: 70 B: 66

R: 60 G: 79 B: 95
R: 249 G: 162 B: 0
R: 102 G: 139 B: 176

29

R: 238 G: 28 B: 47
R: 38 G: 67 B: 183
R: 31 G: 36 B: 126

R: 146 G: 36 B: 87
R: 238 G: 72 B: 66
R: 41 G: 126 B: 184

32

R: 227 G: 200 B: 179
R: 219 G: 149 B: 89
R: 61 G: 120 B: 145

R: 172 G: 208 B: 220
R: 83 G: 108 B: 74
R: 96 G: 82 B: 79

33

R: 238 G: 210 B: 101
R: 229 G: 76 B: 61
R: 164 G: 46 B: 46

R: 237 G: 194 B: 140
R: 238 G: 113 B: 57
R: 41 G: 97 B: 98

36

R: 122 G: 195 B: 229
R: 55 G: 75 B: 147
R: 50 G: 50 B: 52

R: 0 G: 0 B: 0
R: 16 G: 127 B: 163
R: 250 G: 220 B: 6

37

R: 240 G: 240 B: 110
R: 130 G: 190 B: 180
R: 225 G: 170 B: 190

R: 226 G: 122 B: 71
R: 220 G: 230 B: 185
R: 232 G: 211 B: 228

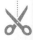

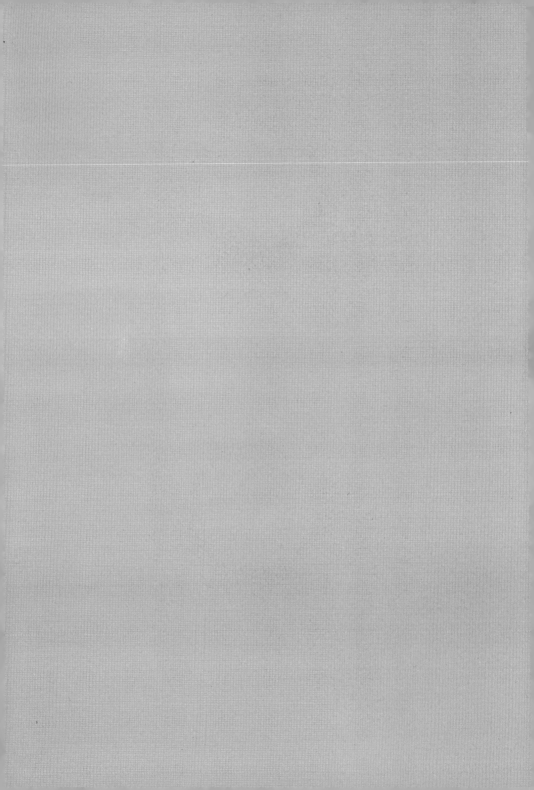

이 토 록 다 채 로 운

컬러의 안목

오창근 · 민지영 · 이문형 지음

우리 각자는 하나의 독특한 컬러다.

세상은 컬러로 가득 차 있다. 날마다 창 밖에서 쏟아져 들어오는 밝고 투명한 빛이 우리를 잠에서 깨운다. 갈색의 커피, 브라운색 빵과 버터, 붉은 토마토와 초록색의 샐러드까지 아침 식탁에도 컬러가 넘친다. 무슨 색의 옷을 입을지 고민하다가 현관 문을 나서면, 검은 회색의 도로와 무채색 자동차들 저편으로, 초록색 산과 푸른 하늘 너머, 어쩌면 주황색 노을과 파란 바다를 바라보는 행운의 날도 있다. 비록 잿빛 하늘 아래일지라도 우리는 컬러로 가득한 공간 안에서 살고 있다. 컬러는 세상 그 자체이다.

컬러는 구석기 시대 동굴벽화의 거친 동물 그림부터 21세기 인공지능의 이미지 인식 알고리즘까지 우리의 문명과 함께 해왔다. 고대 이집트의 강렬한 채색을 시작으로 그리스의 하얀 아이보리색 신전과 짙은 회갈색의 로마 건축물도 인간이 이룩한 거대한 컬러 환경이었다. 중세의 엄숙한 성당에서도 스테인드글라스의 화려한 컬러는 천상의 메시지를 전달하는 통로가 되었다. 중국의 황제는 노란 금빛 장식을 걸치고, 왕과 제후는 빨간색을, 신하들은 남색 또는 보라색 옷을 입어야 했다. 수천 년 동안 백의민족이었던 우리의 조상들은 늘 흰옷을 고집하다가 명절이나 경사가 있을 때에만 화려한 한복을 꺼내 입었다. 19세기부터 인류는 본격적인 컬러 시대에

접어들었다. 21세기가 시작될 무렵 한국에서는 검은색 롱 패딩을 입은 청소년과 알록달록한 등산복의 실버세대가 교차한다. 컬러는 살아있는 역사다.

우리는 수백만 가지의 색채를 일상에서 쉽게 구분한다. 개와 고양이 같은 반려동물은 사람의 기준으로 모두 적록색맹이다. 인간의 시지각은 다른 동물에 비해서 더 많은 컬러를 구분하고 인지한다. 생존과 진화에 컬러가 필요했기 때문이다. 인간 세상이 새롭게 바뀔수록 컬러의 비중은 증가해왔다. 4차 산업혁명과 1인 창조기업 시대에 컬러 비즈니스와 컬러 마케팅은 이제 필수조건이다. 세련된 컬러 활용 능력은 경쟁 사회를 살아가는 부드러운 무기이자 생존 전략이 되었다. 컬러는 우리의 미래다.

이 책은 우리가 살고 있는 세상의 컬러에 대한 이야기를 품고 있다. 은하계와 지중해를 관통하고, 소수의 차이를 넘어 역사와 문화, 미술, 영화 등 인문학적인 접근과 함께 과학기술과 디자인까지 폭넓게 컬러를 다루고 있다. 컬러의 모든 것을 참고서처럼 설명하지는 않지만, 컬러가 무엇이고 어떻게 활용하는지에 대해서 진지하게 이야기한다. 독자들이 가볍게 읽다 보면 컬러의 비밀이 풀리면서 지혜에 빠져드는 책이 되기를 바라며 집필하였다. 오랜 기간을 기다려 주신 출판 관계자분들과 컬러 디자인 원고를 담당해주신 두 분의 공동 저자분들에게도 감사와 응원의 메시지를 보낸다. 우리 각자는 하나의 독특한 컬러다.

오창근

CONTENTS

PART 3
삶의 가치를 높이는 컬러

CONTENTS

Part 1

색 다르게 보이는 컬러

01

색각 이상

R: 80 G: 70 B: 10	R: 110 G: 110 B: 90	R: 0 G: 60 B: 130

R: 250 G: 20 B: 10	R: 30 G: 140 B: 70	R: 20 G: 100 B: 190

남다르게 보이는 색채

　우리는 모두 같은 세상을 보고 있을까? 붉게 노을 진 하늘 아래 짙은 초록의 숲, 보랏빛 꽃이 있는 풍경을 100명이 함께 쳐다보고 있다면, 그 중에서 6명은 아름다운 황토색 숲이라거나 연두색 노을 또는 파란 꽃이 라고 주장할 수 있다. 초록의 숲이고 보라색 꽃이라고 알려줘도 소용없 다. 그들의 눈에는 다르게 보이기 때문이다. 한국인의 6%, 즉 3백 만명 에 가까운 사람들은 색각이상^{色覺異狀}이다. 특정 색을 완전히 인식하지 못 하면 색맹^{色盲}, 미약하게 인식하면 색약^{色弱}이다. 색각이상 안에서도 종 류는 다양하다. 빨간색을 제대로 인식하지 못하면 제1색각이상^{Protanopia}, 즉 적색맹과 적색약이다. 제2색각이상^{Deuteranopia}은 초록색을 제대로 보

지 못하는 녹색맹, 녹색약이다. 이 둘을 묶어서 적록색맹, 적록색약이
라고도 한다. 파란색을 인지하지 못하면 제3색각이상Tritanopia, 청황색
맹과 청황색약이다. 매우 드물게 모든 색을 회색으로 보는 전색맹全色盲,
Achromatopsia도 존재한다. 이들이 보고 인식하는 세상은 정상인과 다른 색
체계로 구성되어 있다.

 보통 색맹검사라고 일컫는 색신色神검사는 미술대학이나 의대 입시,
비행기 조종사와 공무원 채용 신체검사 등에서 중요하다. 화가는 당연
히 색상을 잘 구분해야 하고, 환자의 수술을 담당하는 의사가 색맹이면
곤란하다. 먼 거리에서 적군과 아군을 식별해야 하는 공군 조종사가 색
약이면 판단이 늦을 것이다. 경찰이나 소방 공무원도 정확한 색상 구분
능력이 필요하다. 그 외에도 건축 직종, 디자이너, 정밀 엔지니어, 약사,
화학 직종, 간호사, 응급구조사 등도 색각이상이 있으면 취업하기 어렵
다. 그렇다면 색약과 같은 색각이상자들은 취업도 못 하며 일상에서 큰
장애를 겪고 있을까? 그렇지 않다. 그들은 색채 스펙트럼의 일부를 더
넓거나 좁게 인식할 뿐이지 생활에 불편을 느낄 정도로 고통을 느끼지
않는다. 색상을 남다르게 본다는 것과 사물 자체를 잘못 인식하다는 것
은 하늘과 땅 차이다. 오히려 제2차 세계대전 전장의 저격수 중에는 의
도적으로 색각이상자들을 포함하기도 했다고 전해진다. 초록이 무성한
숲 속에서 얼룩무늬 군복으로 위장한 적군을 찾는 데에는 정상인보다
적록색약이 유리하다. 왜냐하면 적록색약자는 파란색─청록색─초록색─
노란색의 단계를 더욱 풍부하게 구분하기 때문이다.

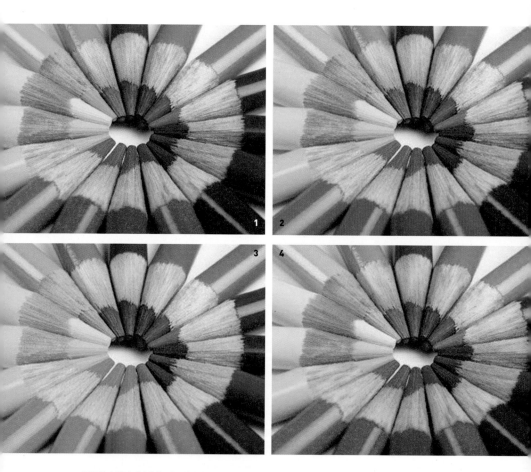

정상인과 색각이상자가 보는 색상의 차이. **1**번이 정상 색각이고, **2**번이 적색각이상(Protanopia), **3**번이 녹색각
이상(Deuteranopia), **4**번은 청황색각이상(Tritanopia)의 경우에 해당한다. 적색각이상과 녹색각이상의 경우
서로 유사하기 때문에 흔히 적록색맹 또는 적록색약으로 통칭한다. 그러나 두세 번째 이미지를 유심히 관찰
해보면 붉은 계열 부분의 미세한 색상 차이가 보인다.

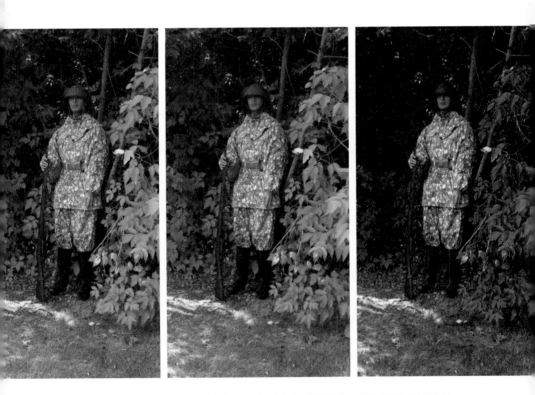

전투의 상황을 가정해서 왼쪽부터 정상인과 적록색각이상자, 청황색각이상자가 바라본 적군의 모습이다. 위장 군복과 전투모가 초록색의 주변 환경에 섞여 정상인은 쉽게 구분하기 힘들지만, 색각이상자들은 오히려 더 잘 구분할 수 있다. 특히 청황색각이상자의 시각에서는 정상의 경우보다 명암 차이가 분명해서 숨어있는 적군의 모습을 더욱 잘 감별해낼 수 있다.

색각의 비밀

이와 같은 색각^{色覺}의 차이는 왜 생기는 것일까? 대부분의 색각이상은 눈 내부의 색상 감별 센서인 원추세포^{Cone Cell}의 문제이다. 눈 내부의 망막^{Retina}에는 형태와 명암을 구분하는 간상세포^{Rod Cell} 1억 개와 색상을 구별하는 원추세포 6백만 개가 여러 층으로 배열되어 있다. 형태를 구분하는 것이 인간의 생존에 더 유리했는지 간상세포가 원추세포보다 약 20배나 더 많다. 색상의 구별은 그만큼 특별한 기능이다. 안구 내부의 망막 안에서도 약 4mm 크기의 황반^{Fovea}에 원추세포의 밀도가 가장 높다. 가장 선명하게 보이는 영역이므로 대상을 관찰할 때 인간의 눈동자는 끊임없이 흔들린다. 그래서 위아래로 훑어보거나 눈을 크게 뜨는 행위는 가장 적극적인 관찰 운동이다. 상대를 조용히 응시하고 있다 해도 눈동자는 끊임없이 움직인다. 눈에서 가장 성능이 좋은 부분은 보리알만큼 작기 때문에 계속 시선을 움직여야만 선명하게 보인다. 게다가 그 근처에는 시신경 다발이 지나가므로 아무것도 보이지 않는 시신경원반^{Optic Disc}, 즉 맹점^{盲點, Blind Spot}도 인접하고 있다.

인간의 눈과 시지각은 마치 카메라와 같다. 카메라 내부가 암실 구조인 것처럼 안구 내부도 어둡다. 눈동자의 수정체를 렌즈에 비유한다면, 홍채는 빛의 양을 조절하는 렌즈의 조리개와 같다. 조리개를 움직이는 모터는 모양체라는 근육이다. 보호 필터 역할을 하는 각막을 통과해 눈 안으로 들어온 이미지는 망막에서 형태 신호와 색상 신호로 감지된다.

이것은 디지털카메라의 이미지 센서^{CMOS}에 해당한다. 색상을 구분하는 원추세포는 각각 빨간색, 초록색, 파란색 빛의 수용체로 나뉘는데 이는 카메라 이미지 센서 내부의 RGB 필터와 유사하다. 이들 수용체를 통해 분리된 기본 색 신호는 시신경 세포를 거쳐 두뇌 뒤편의 시지각 영역 Visual Cortex으로 모인다. 이곳에서 각각의 색상 값들을 통합하여 완전한 색상 이미지로 복원한다. 이 과정에서 어느 한 군데라도 문제가 생기면 색각이상이 발생한다. 대개의 경우 원추세포 내부 구성의 문제인 경우가 많다. 기본 색의 수용체가 다른 색 쪽으로 치우치면 기본 색의 구분이 모호해진다. 그렇다고 특정 색이 안 보이는 것은 아니며, 그 색이 다른 색으로 보이는 것뿐이다. 색맹이 일상생활에 어려움을 겪지 않는 이유도 색을 못 보아서가 아니라 단지 다르게 보이기 때문이다. 반대로 명암과 움직임의 구분은 보통 사람들보다 더 뛰어날 수도 있다.

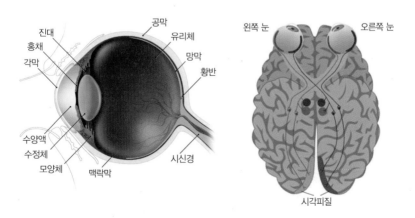

인간의 눈을 통해 들어온 형태와 색상은 망막(Retina)의 시각 세포와 신경망을 거쳐 두뇌의 좌우 반대편으로 연결되어 뒤편의 시각 담당 부위(Visual Cortex)로 전달된다.

색각이상에 대한 오해들

색각이상이 있는 사람들은 살아가며 몇 차례 치르는 신체검사 중에 색신검사를 통해서 알게 된다. 어떤 사람들은 마흔이 넘어 뒤늦게 자신이 색각이상이라는 것을 알기도 한다. 그만큼 일상생활에는 큰 지장이 없다. 보통 사람들이 경험하는 색신검사는 복잡한 점들로 구성된 숫자를 보여주고 어떤 숫자가 보이는지를 묻는 방식으로, 이시하라Ishihara 검사법이라 부르는 색각 측정 방식이다. 여러 번에 걸쳐 숫자 페이지를 펼쳐 보여주는데, 각 페이지는 정상인이 읽을 수 있는 숫자와 색각이상 유형에 해당하는 사람만 읽을 수 있는 숫자들로 준비되어 있다. 색각이 정상인 사람들에게는 가벼운 테스트로 여겨지지만, 색각이상자에게는 고통의 순간일 수도 있다. 대학 입시나 취업이 목적이라면 이 검사 하나로 그동안의 노력이 헛수고로 돌아갈 수 있기 때문이다. 더구나 선천적인 색각이상은 평생 치료되지 않는다. 다행히 최근 시중에는 색약을 교정하기 위한 엔크로마Enchroma나 크로마젠Chromagen 같은 안경과 필터가 출시되었다. 완벽하지는 않지만 이제 색각이상이 있어도 붉은 노을을 감상할 수 있게 되었다.

색각이상은 시각장애가 아니다. 유전적인 요인이 크다는 점은 분명하지만, 생활에는 큰 지장이 없으므로 장애로 구분하지 않는다. 가장 많은 비율을 차지하는 적록색약자의 경우 탁하거나 옅은 붉은색과 녹색 계열이 뒤섞여 있을 때 그 두 가지 색을 서로 비슷하게 본다. 정상의 색각을

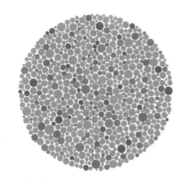 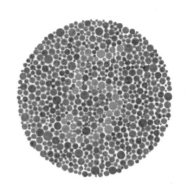

색각이상을 감별하는 이시하라 검사법의 예시를 보면 정상인과 색각이상자의 차이를 알 수 있다. 정상인은 왼쪽 이미지에서 어떤 숫자도 읽을 수 없다. 그러나 적록색각이상자는 오른쪽 이미지처럼 명암의 차이가 인식되기 때문에 숨겨진 숫자 5를 읽을 수 있다.

가진 사람들이 생각하기에는, 색상 단계가 달리 보이는데 어떻게 불편하지 않을 수 있냐고 반문할 수 있다. 그러나 색약인 사람도 세밀하게 색상 단계를 구분할 수 있다. 무지개색 패턴이 빨간색−주황색−노란색−초록색−파란색−남색−보라색의 순서가 아니라 갈색−황토색−노란색−레몬색−옥색−파란색−군청색의 단계로 보인다. 물론 이것도 정상 색각의 기준에서 색상 이름을 예시한 것이므로 그들이 보는 색상과는 표현이 다를 수도 있다. 이시하라가 개발한 색각검사법은 1917년 일본 제국주의 시기에 인간의 우열을 구분하고 유전적 요인을 개량하는 우생학優生學으로 이어졌다. 그래서 오래전부터 낡은 색신검사법을 바꾸자는 움직임이 나타났고 발전된 과학 기술이 적용된 첨단 검사법도 개발되지만, 검사의 간편함 때문에 아직도 이시하라 검사법을 많이 사용하고 있다.

색을 다르게 보는 사람들

색각이상으로 판정받았더라도 실망할 필요는 없다. 일부 직업에 제한이 발생할 수 있지만 자신의 능력을 발휘하는 데에 걸림돌이 되지 않기 때문이다. 우리가 알고 있는 유명인, 전문가, 예술가들 중에는 색각이상자도 많다. 영화감독 장진과 만화가 이현세도 적록색약이라고 한다. 생각해보라. 만화나 영화 작품을 만드는 데에 색각이상이 얼마나 큰 제약이겠는가? 그러나 이들은 색각이상으로 처지를 한탄하거나 활동에 제약을 받지 않았다. 오히려 특유의 작품 스타일을 살려 유명 작가로 성장했다. 순간적인 판단이 중요한 프로 게임의 세계에서 승리를 이끌던 염보성 게이머도 색약이다. 구글을 설립한 마크 저커버그Mark E. Zuckerberg와 영국 영화감독 매튜 본Matthew Vaughn은 더 심한 색맹이다. 그런데도 색각

영국 영화감독 매튜 본(Matthew Vaughn)의 제작사 마브(MARV) 스튜디오 로고는 적록색각이상자가 읽을 수 없도록 제작되었다. 마치 이시하라 검사법의 한 페이지처럼 보이기도 하는데, 감독 자신의 색약 문제를 위트 있게 반영했다.

이상 문제가 성공에 장애가 되지는 않았다. 오히려 본 감독은 자신의 영화제작사 마브 필름Marv Films의 로고를 색각 검사표처럼 만들어 자신의 색각이상을 유머로 승화시켰다. 유럽계 인종은 색각이상의 비율이 인구의 8% 이상으로 우리나라보다 더 높다.

　미국 월트 디즈니 스튜디오에서 스타급 애니메이션 작가로 유명한 김상진Jin Kim은 한국에서 미대에 입학하려 했으나 색약 판정을 받아 낙방했다. 대신 경제학과를 졸업하고 광고회사에서 일러스트 담당자로 일하

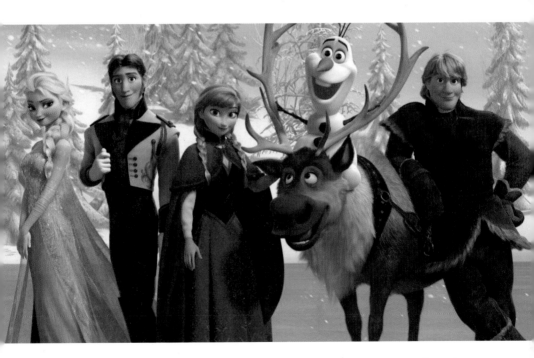

전 세계 어린이들의 많은 사랑을 받았던 애니메이션 〈겨울왕국(Frozen)〉은 색각이상 문제로 좌절을 거듭하던 애니메이터 김상진이 만든 캐릭터들로 제작되었다.

다가 색약문제로 퇴사했다. 어렵게 애니메이션 회사에 취업했으나 작품 제작 중 망하고 말았다. 그는 낙심하지 않고 색약을 차별하지 않는 해외 취업에 도전했다. 월트 디즈니 입사 후 십여 년이 지나 〈볼트Bolt, 2008〉, 〈라푼젤Tangled, 2010〉, 〈겨울왕국Frozen, 2013〉 같은 흥행 대작의 캐릭터 디자인을 연이어 담당하며 자신의 기량을 전 세계에 각인시켰다. 우리 주변에는 색각이상을 가진 사람들이 많다. 대부분 유전적인 문제이고, 일부는 사고로 색각을 잃은 경우도 있다. 사소한 오해에서 색각이상자의 능력을 무시하고 거부한다면 잠재력이 풍부한 인재를 놓치는 큰 손실로 이어질 수도 있다. 인간의 시지각은 누구라도 완전하지 않다. 남이 못하는 것보다는 잘하는 것에 우리의 시각을 맞추자.

02

개와 고양이의
색채 감각

R: 210 G: 220 B: 120	R: 160 G: 150 B: 70	R: 60 G: 90 B: 120

R: 170 G: 190 B: 230	R: 180 G: 170 B: 50	R: 50 G: 100 B: 170

반려동물은 색맹이다?

2020년, 우리나라에서 반려동물을 키우는 인구가 천오백만 명을 넘어섰다는 기사가 나왔다. 이제는 '애완동물' 대신에 함께 사는 '반려동물'이라는 용어가 정착되고 있다. 그만큼 반려동물에 대한 책임감이나 관리 문제가 이슈로 떠올랐다. 야외 공간에서 반려견의 목줄과 입마개 착용에 대한 기준이 논란이 될 정도로 반려동물을 바라보는 관점의 차이는 종종 갈등을 일으키기도 한다. 특히 어느 아이돌 그룹의 멤버가 아파트에서 반려견 관리에 소홀했다가 이웃 주민이 물려 사망하는 사건이 발생하면서 반려인의 관리 책임이 강화되는 추세이다. 일각에서는 독일처럼 반려동물 면허증 제도를 도입하자고 주장하기도 한다. 모두 자기가 키우는

동물에 대해서는 스스로 책임지라는 요구이다. 이제는 가족보다 더 가까운 존재가 된 개와 고양이는 우리를 어떻게 바라보고 있을까?

흔히 색상을 인식하는 능력은 인간이 동물보다 우수하다고 한다. 인간의 눈 안쪽 망막에 분포된 원추세포가 무지개색 컬러 스펙트럼의 단계를 잘 인식하도록 색각 역할을 담당한다. 반면에 개와 고양이는 인간에 비유하면 적록색약과 비슷할 정도로 제한된 색상 인식 능력을 지니고 있다. 컬러 단계에서 노랑, 파랑, 남색 정도로만 세상을 볼 수 있다. 그뿐만 아니라 개는 근시近視이고 고양이는 원시遠視다. 개의 시력은 대략 0.3 정도라고 한다. 사람이라면 안경을 써야 할 만큼 흐릿하게 보인다. 그런데 이상하다. 밤늦은 시간 우리가 눈치채지 못하는 먼 곳의 인기척이나 작은 움직임에도 개는 재빨리 반응한다. 색맹에다 근시인 개는 어떻게 인간보다 월등하게 바라보는 경우가 많을까? 그 비결은 인간보다

개와 고양이로 대표되는 반려동물을 키우는 인구가 천오백만 명을 넘었다고 한다. 반려동물의 집사를 자처하는 인구가 많이 늘어난 만큼 동물의 개체 수와 종도 다양하게 늘어나고 있다.

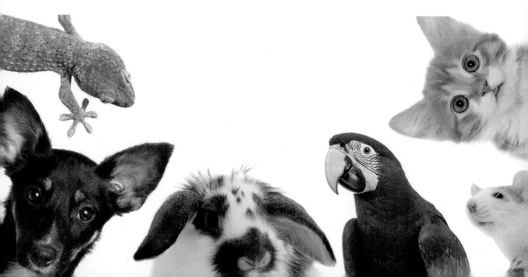

우월한 두 가지 능력에 달려있다. 첫째, 어두운 환경에서는 인간보다 훨씬 잘 본다. 둘째, 움직이는 것을 눈으로 빠르게 추적할 수 있다.

암흑의 감시자

색상을 잘 구분한다는 조건은 보통 밝은 환경에 한정된다. 어두운 공간에서는 색을 구분하기 힘들다. 깜깜한 밤 침대 위에서 붉은 커튼을 바라보면 짙은 회색으로 보이는 이유도 어둡기 때문이다. 개는 인간보다어두운 상황에서도 사물을 잘 구분한다. 게다가 개와 고양이의 눈에는적은 빛을 증폭시키는 반사판Tapetum이 장착되어 있다. 이 반사판 덕분에아주 깜깜한 밤에도 사물을 분간할 수 있다. 이것이 월등한 야간 시력의비밀이다. 그래서 어두운 밤 개과 고양이의 눈동자가 마치 야광 물질처럼 빛나는 이유이기도 하다. 개와 고양이는 밤에 인간보다 5배 정도 잘볼 수 있다. 눈의 망막에 빛을 감지하는 간상세포를 인간보다 많은 비율로 가지고 있는데다가 반사판 때문에 마치 야간투시경을 쓴 것처럼 환하게 볼 수 있다. 어두운 자연환경에 익숙하도록 적응된 반려동물의 시각 체계는 밝은 도시 환경에서 되레 독으로 작용한다.

밤에 침입자를 감시하는 역할을 담당하던 개의 눈에 도시 환경의 불빛은 눈부심 그 자체이다. 야간투시경 장비를 착용한 군인들도 밝은 환경에서는 시력을 보호하기 위해 장비를 벗어야 한다. 그런데, 개와 고양

이는 그럴 수 없다. 항상 눈 부신 불빛에 노출된 셈이다. 그리고 보면 왜 고양이들이 어두운 구석이나 자동차 밑에 들어가 숨어 지내는지 짐작이 되기도 한다. 게다가 개와 고양이 같은 동물들은 인간보다 동체 시력이 월등하다. 즉, 움직이는 대상을 잘 추적하여 볼 수 있다는 말이다. 사람은 모기 한 마리도 제대로 추적하기 어려워서 손으로 잡으려다 포기하는 경우가 많고, 심지어 움직이는 대상을 오래 보면 멀미를 겪는 사람도 많다. 그러나 개와 고양이는 다르다. 빠르게 움직이는 사물도 아주 잘 포착한다. 가끔 고양이들이 허공을 향해 앞발을 들어 할퀴고 무엇인가를 쫓는 행동을 한다면 아마도 집사의 눈에는 잘 보이지 않은 어떤 것을 추적하는 행동일 것이다. 작고 희미한 털 같은 부유물이거나 먼지일 수도 있다.

개와 고양이 같은 동물의 눈에는 인간에게 없는 반사체가 있어서 어두운 환경에서도 적은 빛을 증폭시켜 주변을 바라볼 수 있다. 그래서 밤에 반려동물 사진을 촬영하면 눈이 빛나는 것처럼 나타난다.

인간이 보는 밤 풍경(위)과 고양이가 보는 풍경(아래). 고양이는 마치 야간투시경 장비를 착용한 것처럼 어두운 사물도 잘 구별한다.

반려동물이 보는 세상

어두운 환경에서 잘 보고 움직이는 것을 빠르게 추적하는 능력을 지닌 반려동물에게는 인간보다 우수한 장점이 하나 더 있다. 눈에 보이는 폭을 결정하는 시야각이다. 사람은 얼굴 앞면에 양쪽 눈이 있어서 대체로 정면을 바라본다. 정면에 눈이 달린 인간의 시야각은 최대 180°이다. 동물의 종에 따라 다르지만 육식성의 고양이는 약 200° 정도로 인간과 비슷하고, 개는 250° 정도로 조금 더 넓게 볼 수 있다. 주둥이가 짧은 개보다 긴 개는 더 넓게 본다. 초식동물인 소는 330°, 토끼는 355°까지 볼 수

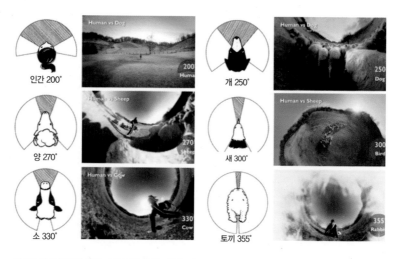

인간과 동물들이 바라보는 시야각의 차이는 생각보다 크다. 시야각이 넓어질수록 마치 카메라에 광각렌즈나 어안렌즈를 부착한 것처럼 형태를 왜곡해서 본다. 게다가 두 눈의 공통 시야 영역이 좁아지면서 거리감이나 공간을 인지하는 능력이 떨어진다.

있다. 맹수의 위협 속에서 진화한 초식동물들은 뒤에서 다가오는 사람이나 동물도 볼 수 있다. 반면에 두 눈이 중복되는 시야 영역은 좁아진다. 두 눈으로 보는 이유는 뭘까? 인간과 동물의 두 눈으로 겹치는 시야가 바로 공간감을 느끼는 영역이다. 즉, 거리감과 원근감을 인식하는 기능이다. 그래서 육식동물이나 사람은 정면에 두 눈이 배치되어 시야각은 좁지만 원근감을 잘 느낀다. 대상에 집중하며 사냥하는 데에 유리하다는 의미다. 반면 초식동물은 원근감 영역이 좁아서 위험에 처하면 무작정 반대편으로 도망치고 본다. 적이 얼마나 가까이 다가오는지 정밀하게 파악하기보다는 적이 나타났다는 위험을 우선 인지하는 것이다.

개에게 빨간 사과와 초록 사과를 동시에 주면 어떤 색을 좋아할까? 적록색맹인 개는 빨강과 초록, 두 가지 색을 제대로 구분하지 못한다. 빨간 사과는 황토색으로 보이고, 초록 사과는 약간 갈색으로 보인다. 둘의 밝기가 같다면 똑같은 황토색이다. 개는 인간보다 더 후각이 발달했기 때문에 눈으로 구분하기보다는 먼저 냄새를 맡을 것이다. 개는 명암, 즉 밝은 정도를 인식하는 능력에서도 인간의 절반 수준만 구분할 수 있다.

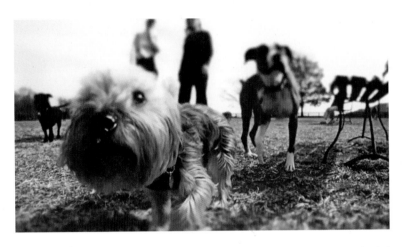

산책하는 개가 이웃 개들을 바라보면 어떻게 보일까? 개는 근시처럼 가까운 것만 선명하게 볼 수 있으며 적록색맹이기 때문에 녹색이나 붉은 계열의 색은 모두 노랗거나 갈색으로 보인다.

인간이 보는 색상 스펙트럼(위)을 개가 보는 색상(아래)으로 비교해 보면 마치 적록색맹의 시각과 유사하다. 개에게는 빨강부터 주황, 연두, 초록 등의 넓은 범위가 모두 노랗거나 황토색으로 보인다. 빨간색을 감지하는 원추세포가 없기 때문이다.

더구나 개는 인간보다 디테일 구분 능력도 뒤떨어진다. 미세한 선을 구분하는 테스트에서 개는 인간보다 약 4~8배나 둔하게 나타났다. 그만큼 시력이 나쁘다는 의미다. 고양이도 근시인데 개보다는 조금 나은 정도의 적록색약이다. 그래서 고양이 장난감은 파란색, 노란색, 갈색, 초록색 계열로 준비하면 구분하기 더 편하다. 그 대신에 인간보다 야간 시력과 동체 추적 능력이 발달했으므로 어둑어둑한 환경을 만들어 움직이는 장난감으로 놀아준다면 더 좋아할 것이다.

반려동물의 눈 건강을 위한 환경은?

어두운 환경에 익숙하고 빠르게 움직이는 것을 잘 보는 반려동물을 위한 실내 환경은 인간을 위한 환경과 어떻게 다를까? 우리나라 사람들은 밤에도 환하게 형광등을 켜놓는 습관이 있다. 다른 나라와 비교하면 우리나라는 조명 환경이 지나치게 밝은 편이다. 밤이 되면 건물이며 도로며 모두 불빛으로 환하다. 몇 명 살지 않는 집안에서도 방마다 하얀 불을 환하게 밝히고 있다. 빛 공해는 동물과 식물 모두에게 악영향을 끼치기 때문에 빛공해방지법까지 제정했지만, 환하게 불을 밝히는 습관은 쉽게 바뀌지 않고 있다. 반려동물에게 해로운 조명 환경은 결국 인간에게도 나쁘다. 집안 조명을 조금 어둡게 바꾸면 사람의 눈에도 편하고 반려동물도 편안하다. 게다가 전기 요금 절약은 덤이다. 더 나아가 색온도

또한 형광등 같은 6500K가 아니라 4000K 정도로 편안한 흰색을 내는 조명이 더 좋다. 창백한 푸른빛의 흰색보다는 약간 노란빛의 흰색이 편안하고 눈에 해로운 블루라이트 비율도 낮다.

요즘에는 LED 조명으로 바뀌고 있지만 형광등 조명은 반려동물에게 피로감을 준다. 형광등 특유의 플리커Flicker 현상 때문이다. 형광등은 1초에 60번 정도 켜졌다 꺼지기를 반복하는 방식으로 작동해서 조금씩 흔들리거나 깜박이는 것처럼 보인다. 저가형 LED 조명에서도 이러한 플리커 현상이 나타난다. 마치 형광등처럼 깜박인다. 게다가 LED 조명은 직진성이 특징이기 때문에, 직접 바라보면 눈이 더 쉽게 피로해진다. 개와 고양이는 인간보다 더 우수한 동체 시력을 지니고 있어 플리커 현상에 매우 취약하다고 한다. 인간의 눈에는 구분이 안 될 정도로 빠르게 깜박이는 형광등이나 텔레비전 화면도 그들에게는 제대로 보인다. 깜박깜박 켜지고 꺼지는 변화가 잘 보인다는 의미다. 인간은 보통 초당 30번 정도의 떨림을 인식할 수 있다고 하지만, 떨리듯 깜박이는 불빛과 TV 화면은 사실 시각 체계에는 큰 고통이 된다. 인간이든 반려동물이든 시력이 나빠지거나 두통이 발생할 수도 있다. 그래서 요즘에는 플리커 프리 등 기구나 잔상 제거 기능의 TV가 대세이다. 물론 최저가 상품에는 포함되지 않은 기능이겠지만, 웬만하면 중국산 LED 전등 제품에도 '플리커 프리'라고 쓰여있다. 오래전부터 대형 TV 제조사에서도 화면의 떨림을 부드럽게 넘기는 잔상 제거 기능을 포함하는데, 화면 재생 빈도가 120Hz라는 표현이 그런 것이다. 1초에 120번 바뀌는 화면이라는 말이다.

1초에 30장의 이미지를 바꾸어 동영상으로 재현하는 원본 방식보다 4배나 많은 빈도이다. 이 정도라면 인간뿐만 아니라 반려동물에게도 덜 피곤하겠다. 반려동물을 위한 환경은 결국 자연에 가까운 환경이지만, 도시 환경에서는 동물 특유의 시각 체계를 이해한다면 더욱 훌륭한 집사로 거듭날 수 있을 것이다.

빼곡하게 들어선 아파트의 밤 풍경을 보면 모두 푸르스름한 흰색 조명으로 통일되어 있다. 푸른 형광등 조명은 플리커 현상과 높은 색온도로 인해 반려동물뿐만 아니라 인간에게도 피로감을 준다.

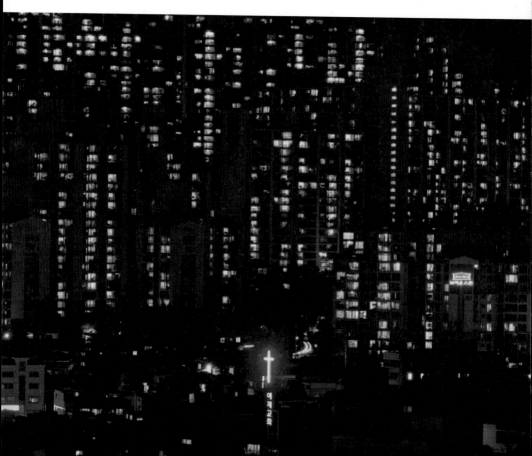

03

컬러의 성별

R: 140 G: 180 B: 220	R: 37 G: 75 B: 150	R: 22 G: 50 B: 90

R: 230 G: 160 B: 210	R: 220 G: 120 B: 170	R: 210 G: 40 B: 80

여자는 핑크, 남자는 블루

딸과 아들을 키우는 아이들의 엄마이자 사진작가인 윤정미는 2005년부터 '핑크 블루 프로젝트The Pink & Blue project'를 진행해왔다. 작가는 미국과 한국의 어린이들이 가지고 있는 물건들을 모두 방에 펼쳐 놓고 사진을 촬영한다. 모든 남자아이의 방은 파란 물건들로 가득 찬 모습이다. 반대로 여자아이들은 모두 분홍색 물건에 둘러싸여 있다. 게다가 분홍 옷까지 입고 카메라 렌즈를 바라보는 모습이다. 자세히 살펴보면 분홍색 안에서도 빨강과 연한 보라까지 섞여 있다. 남자아이의 파랑 안에도 짙은 색과 옅은 파랑이 골고루 섞여 있다. 그러나 모자이크처럼 나열된 장난감과 물건들은 한데 어울려 확실한 분홍 아니면 파랑을 만들어

낸다. 심지어 벽지나 침대보까지 성 구분이 명확하게 나뉜다. 물론 작가가 어느 정도는 작품을 의도하여 색을 배치했겠지만, 한 눈에 봐도 이렇게 심하게 색깔이 편중되었나 의문이 들 정도다. 도대체 어린아이들은 왜 성별에 따라 각각 핑크와 블루에 집착할까? 언제부터 자신의 성 정체성을 인식하고 스스로를 컬러로 상징화할까?

윤정미 작가는 자신의 딸이 다섯 살 때부터 분홍색에 집착하기 시작했다고 말한다. 주변의 다른 여자아이들도, 미국에서 본 여자아이들도 대부분 분홍색에 집착했다. 그러다 사춘기가 시작될 무렵에는 분홍색에서 보라색, 하늘색, 검은색 등으로 컬러 집착이 완화되기 시작한다. 사춘기인 큰아들은 어린 딸처럼 성별을 상징하는 색에 덜 집착하지만, 옷을 사러 가면 결국 푸른색의 옷을 골랐다고 한다. 이러한 현상은 윤정미 작가의 자식들에게만 해당하지 않는다. 성별 구분을 인식하는 8세 무렵의 아이들이 가장 심하며, 성별에 따른 상징 색상은 또래 집단의 공통성으로 확대된다. 한 남자아이가 분홍 옷을 입고 나타난다면, 다른 남자아이들은 그 모습에 야유를 보내며, 비난하거나 따돌리기 시작할 것이다. 분홍 옷은 입은 남자아이는 자신의 컬러가 동성 집단의 규칙에 어긋났다는 것을 깨닫고는 분홍색을 거부하게 된다. 문제는 그 옆의 아이들도 이런 반응에 학습 효과를 보인다는 데에 있다. 그래서 초등학교 저학년 아이에게 이성의 색을 권유하면 강한 반발이 따라온다. 여자아이에게 파란색이 낯설어 보이듯, 남자아이에게 분홍색은 안 된다는 자신들만의 규칙이 생긴다. 그런데 이것은 문화적으로, 상업적으로, 관습적으로 학습

된 효과이다. 어쩌면 태생적일 수도 있겠다. 이미 산부인과에서부터 딸이면 핑크, 아들이면 블루라는 비밀의 암호를 듣고 태어났기 때문이다.

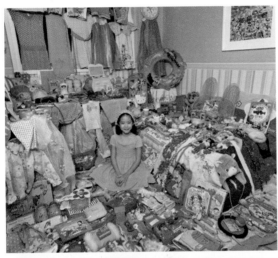

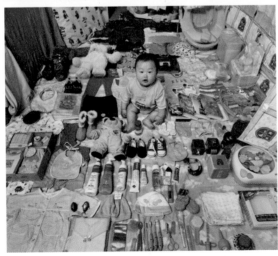

윤정미 작가의 사진 작품 〈핑크 블루 시리즈〉는 어린아이들이 성별에 따라 분홍과 파랑에 집착하는 모습을 드러낸다. 십 여년을 추적한 결과 아이들은 사춘기부터 성별 상징 색상의 집착이 누그러지다가 성인이 되어서는 한 가지에 편중된 컬러 집착이 자취를 감추게 된다.

컬러의 성별과 자본의 음모

언제부터 핑크와 블루는 성별의 상징이 되었을까? 지금은 여성적인 색으로 알려진 빨강, 분홍, 주황은 역사적으로 남자의 색이었다. 유럽 절대왕정의 상징이었던 루이 14세Louis XIV가 왕립과학원 회원들의 인사를 받는 장면을 그린 화가 앙리 테스틀랭Henri Testelin의 1667년도 그림을 보자. 테스틀랭은 루이 14세가 어렸을 때부터 평생 왕실 초상화와 기록화를 그린 화가로 이 그림은 실제 상황을 관찰하고 그린 것이다. 주인공인 왕은 깃털 장식이 달린 모자부터 재킷, 스타킹까지 빨간색을 두르고 가운데에 앉아 있다. 왕 가까이에 선 귀족들도 빨간 예복을 입고 있으나, 사제이자 과학원장인 장-밥티스트 뒤 아멜Jean-Baptiste du Hamel은 파란 옷을 입었다. 정치와 종교, 또는 학문과의 대비 효과이다. 그 사이에 재무 장관 콜베르Jean-Baptiste Colbert는 검은 옷을 입고 있다. 왼쪽에 도열한 과학자들은 갈색, 주황색, 빨간색, 검은색 등 개성에 맞는 색상의 옷으로 멋을 냈다. 우리나라에서도 사극을 보면 조선시대의 왕들은 빨간 자의紫衣를 입고 나온다. 음양 이론에서 남성을 상징하는 양陽도 빨간색이다. 동서양을 막론하고 빨간색은 오랫동안 남성의 색이었다.

변화는 20세기 초부터 시작되었다. 그 당시까지 여성을 대표하는 색상은 없었다. 1920년 미국의 파커 만년필 브랜드에서 처음으로 빨간 만년필을 출시했는데, 오히려 여성들의 인기를 얻었다. 검은 몽블랑 만년필, 검은 포드 자동차, 검은 구두 등 검정은 오랫동안 남성을 대표하는

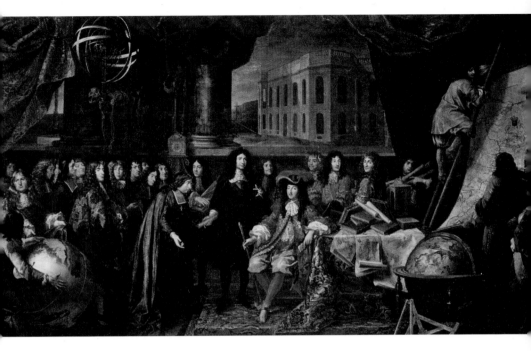

프랑스 화가 앙리 테스틀랭이 1667년에 그린 〈루이 14세와 왕립과학원 회원들의 인사〉를 보면 왕과 귀족들은
빨간색 옷을 입고 있다. 주인공인 루이 14세는 화려한 장식이 달린 예복에 스타킹과 하이힐을 신은 모습이다.
요즘에는 남자가 이런 모습으로 공개 석상에 나타난다면 눈총을 받을 것이다.

색상이었다. 아직도 많은 명품 브랜드의 핸드백은 검은색이 주류이다.
그러다가 빨간색의 만년필, 립스틱, 장신구를 시작으로 검은색에 대립
하는 난색 계열의 색상이 여성들로부터 소비되기 시작했다.

　여자는 핑크, 남자는 블루라는 고정관념은 가장 최근의 일이다. 제2
차 세계대전 이후 대량생산으로 상품이 폭발적으로 늘어나면서 소비자
를 현혹시키기 위해 성별에 따른 색상을 광고하기 시작했다. 컬러 비즈

니스의 탄생이었다. 무채색이나 노란색, 초록색은 남녀 모두 소화할 수 있는데, 그러면 물건이 많이 팔리지 않는다. 산업계는 아들과 딸 각자에게 용도는 같지만 색상만 다른 상품을 사주도록 유도했다. 그러면 누나의 물건을 남동생에게 물려줄 수 없게 되어 이중으로 지출이 발생한다. 지금은 성별에 따라 가구부터 옷, 장난감, 침구, 문구까지 모조리 색을 구분해서 구비해야 하는 상황이 되었다. 그러다 보니 지출을 줄이기 위해 동성의 동생을 원하는 부모도 늘어났다. 핑크와 블루로 구분되는 컬러의 성별, 그 이면에는 자본의 음모가 숨어 있었다.

성 소수자의 컬러와 저항

2013년 칸 영화제의 대상인 황금종려상은 〈가장 따뜻한 색, 블루Blue is the Warmest Colour〉를 만든 프랑스 감독 압둘라티프 케시시Abdellatif Kechiche에게 돌아갔다. 우유부단한 소녀 아델Adèle과 중성적인 화가 엠마Emma의 사랑 이야기다. 아델을 사랑에 빠지게 만드는 그녀, 엠마는 머리를 파랗게 염색했다. 동성애의 갈등을 소재로 한 쥘리 마로Julie Maroh의 그래픽 노블 〈파란색은 따뜻하다〉가 원작이다. 레즈비언 엠마를 파란 머리로 상징한 이유는 무엇일까? 평범한 가정의 아델이 처음에는 여성스러운 캐릭터로 등장했기 때문에 그와 대조적으로 파란색을 선택했을 것이다. 영화는 동성애를 표면에 드러내기보다는 두 사람의 심리와 관계를 묘사

하는 데 집중했다. 그러나 수상의 영예에도 불구하고 작품에 남아있는 남성적인 시각 때문에 결국 성 소수자 단체로부터 '가부장적인 시각'에 불과하다는 혹평을 받았다. 분홍색과 파란색의 구분은 이처럼 전형적인 남녀구분뿐만 아니라 성 소수자에게도 고민을 던져준다. 남자가 분홍색을 내세우면 흔히 게이라고 인식되는 것처럼 여자가 파란색을 내세우면 레즈비언이라는 의미가 생긴다. 성 소수자를 상징하는 색은 분홍색이었지만, 점차 핑크와 블루를 섞은 보라색으로 바뀌었다.

성차별과 성폭력은 범죄다. 다른 범죄보다 개인의 인격을 모독하고 파괴하는 경우가 많기 때문에 더 문제다. 성별에 따라 고정색 관념이 강할수록 성차별이 뚜렷한 사회이다. 이에 대항하여 컬러 자체는 강압적인 성

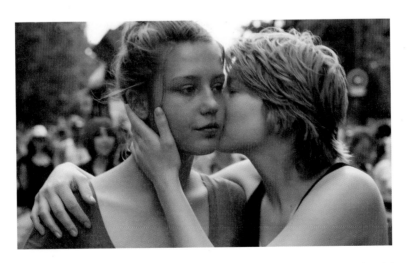

영화 〈가장 따뜻한 색, 블루〉는 두 여자의 동성애를 보여준다. 보통 남녀의 관계처럼 첫 만남부터 갈등, 이별에 이르기까지 담담하게 그려냈다. 파랗게 염색한 머리의 화가 캐릭터는 자신이 전형적인 여성이 아님을 블루 색상을 통해 상징적으로 드러낸다.

2018년 골든글로브 시상식 무대에 선 배우들과 제작진은 모두 검은 옷을 입었다. 당시 이슈가 된 미투 운동에 연대감을 표시하기 위해서 성폭력과 성차별의 종말을 뜻하는 검은색으로 의상을 통일했다. 화려한 시상식 행사는 오히려 장례식장처럼 엄숙한 분위기를 자아냈다. 성차별과 성폭력의 종말을 의미하는 행동이었다.

폭력에 대해 저항하는 무기로도 활용된다. 지난 2018년 1월 미국 로스앤젤레스에서 진행된 골든 글로브Golden Globe 시상식에 많은 배우와 영화인들이 검은색 옷을 입고 등장했다. 가슴에는 영어로 'Time's Up'이라는 문구가 새겨진 배지를 달았다. 성차별과 성폭력을 끝내자는 의미다. 이들은 최근 시작된 '미투Me Too 운동'의 연장선에서 모두 검은 옷을 입고 연대감을 표시했다. 참석자 대부분이 입은 검은색 옷은 행사장을 장례식장처럼 보이게 만들었다. 성차별과 성폭력의 죽음을 요구하는 컬러 저항이었다. 우리나라에서도 최근 대학, 정치, 예술, 연예계에서 미투 운동이 도미노처럼 전개되었다. 일부 대학교수의 성폭력과 차별에 대항해서 학생들은 회색 벽에 노란색 점착식 메모지에 의견을 담아 붙였다. 노란 종이들로 가득 찬 회색 공간은 그 색상 대비만으로도 충분한 의미를 전달했다.

무지개색 다양성을 위하여

　보수적으로 엄격한 분위기의 한 신학대학에서 컬러 때문에 큰 사건이 일어났다. 2017년 봄에 장로회신학대학교의 일부 학생들이 성경 교리를 공부하는 채플 강의실에서 무지개색으로 옷을 맞춰 입고 깃발을 손에 들고 사진을 찍은 일이 있었다. 학생들은 그 사진을 SNS에 올렸다. 그들은 5월 17일 '성 소수자 혐오 반대의 날'을 기념하여 전 세계가 동참하는 이벤트의 일환으로 무지개색을 사용했다. 글로벌 트렌드에 부응하려는 학생들의 작은 행동은 결국 정학 6개월의 중징계로 귀결되었다. 학교 당국은 학생들의 무지개색 시위가 기독교를 모독한 행위이고, 교칙과 교회법 위반이라고 판단하면서 기독교계에 심각한 염려를 끼쳐 사과한다는 성명도 발표했다. 이와 같은 사건으로 더 심각한 고통을 받았을 징계 학생들과 성 소수자들에게는 어떠한 사과도 없었다. 신학대학에서 무지개색이 이렇게 논란이 된 이유는 동성애를 상징하는 의미 때문이다. 무지개색은 어린이들의 천진난만한 상상력을 표현하는 패턴으로 여겨지지만, 다른 한편으로는 성 소수자의 상징이기도 하다. 원래는 빨-주-노-초-파-남-보 일곱 색에 게이의 상징인 핑크색이 포함된 8색이었다가 지금은 남색과 핑크가 빠진 6색 패턴을 사용하고 있다.

　언제부터 무지개색이 성 소수자의 동성애를 상징하는 색이 되었을까? 1978년에 나온 영화 〈오즈의 마법사Wizard of Oz〉에 들어간 주제곡 '무지개 저편Over the Rrainbow'에 그 단서가 숨어있다. 아름다운 목소리로 부르는

노랫말에는 꿈이 실현되는 이상향을 그리워하는 마음이 담겨있다. 영화에서 그 꿈은 고통이 없는 '낙원'의 이미지다. 성 소수자들의 꿈은 차별 없는 세상이다. 노래에서 사용된 '무지개 너머 Over the Rainbow'라는 말이 1980년대부터 동성애를 시각화하는 상징으로 사용되기 시작했다. 인류의 긴 역사를 돌이켜보면 소수인 사람들은 언제나 권력을 가진 다수로부터 차별당했다. 여성, 장애인, 동성애자는 물론이고 소수 민족, 소수 지역에 대한 차별과 공격은 지금도 이어지고 있다. 2015년 동성결혼을 합법화한 미국 백악관이 무지개색 조명으로 물들이는 이벤트를 벌였을 때, 한국의 기독교계는 어떤 생각을 했을까? 한국 개신교의 뿌리이자 종주국이 차별을 버리고 화합과 포용으로 나아가는 흐름에 동참하고 있는데, 낡은 해석에 집착해서 다양성을 탄압한다면 과연 낙원이 실현될 수 있을까? 무지개 저편의 낙원은 아직도 먼 곳에 있다.

04

컬러를 허락하라

R: 190 G: 210 B: 220	R: 230 G: 180 B: 70	R: 190 G: 50 B: 40

R: 200 G: 190 B: 170	R: 110 G: 110 B: 100	R: 35 G: 40 B: 50

응급실로 실려간 어린이들, 포켓몬 쇼크

TV로 애니메이션을 시청하던 어린이들이 갑자기 구토를 하며 발작을 일으키다가 응급실로 실려간 사건이 있었다. 1997년 12월 16일 초저녁에 일본에서 벌어진 일이다. 닌텐도에서 제작하고 TV도쿄를 통해 일본 전역에 방송되던 애니메이션은 우리에게도 익숙한 〈포켓 몬스터〉였다. 대략 350만 명의 어린이들이 보던 제38화 '전뇌 전사 폴리곤'의 전투 장면에서 밝은 빨간색과 파란색이 빠르게 교차하는 부분이 문제를 일으켰다. 겨우 6초에 불과한 빨강–파랑의 점멸 효과는 막대한 피해를 가져왔다. 750명의 어린이가 병원으로 실려 갔고, 그중에서 135명은 입원 치료를 받았다. 하루 사이에 〈포켓 몬스터〉는 방송을 중지당했고, 닌텐도

계열사의 주가는 곤두박질하며 파산 직전으로 내몰렸다. 이것이 '포켓몬 쇼크' 사건이다. 문제가 된 회차는 이후 다시 방영된 TV 시리즈에서 영원히 삭제되었고, 그 에피소드의 주인공이었던 폴리곤Porygon 캐릭터도 버려졌다. 바이러스도 아니고, 전염성 세균도 아닌데 단지 영상의 색채 변화만으로 이렇게 순식간에 환자들을 만들어낸 이유는 무엇일까? 바로 광과민증光過敏症 또는 광과민성 발작Photosensitive Epilepsy, PSE 때문이다.

시신경의 성장과 발달이 미숙한 어린이들은 눈으로 들어오는 빛과 색채 변화를 어른만큼 빠르게 처리하지 못한다. 평소보다 빠르고 강한 색의 변화가 망막으로 들어오면 시신경은 그 변화를 제대로 정리하지 못하고 뇌로 넘긴다. 그러면 뇌는 눈에 보이는 색채 정보를 해독하기도 전에 또 새로운 색채 정보를 넘겨받다가 결국 과부하에 걸린다. 그러면 일종의 간질 발작처럼 신경성 쇼크를 일으키게 된다. 광과민성 발작은 빠르게 깜박거리는 빛이나 색채 광선을 오래 응시하면 생기는 증상이다. 불규칙한 빛의 변화는 발작 증세가 없는 사람에게도 현기증을 느끼게 만든다. 나이트클럽에서 현란한 색의 조명과 빠르게 번쩍이는 스트로보Strobe 효과를 많이 쓰는 이유도 사람들을 어지럽게 만들기 위해서다. 그렇게 이성이 마비된 상태로 사람들은 술을 마시고 춤을 추며 이성에게 접근한다. 광과민성 발작은 어른보다는 어린이에게 흔하며 특히 11세 전후로 많이 발생한다. 그런 이유로 어린이는 전자오락이나 TV 시청에 제한이 필요하다는 주장도 있다. 그러나 무작정 금지하는 것이 능사는 아니다. 포켓몬 쇼크사건 이후 일본을 비롯한 전 세계의 많은 미디어 제작

전 세계적으로 인기를 끈 애니메이션 〈포켓 몬스터〉 시리즈의 제38화에는 광과민성 발작을 일으킨 장면이 포함되었다. 빨강과 파랑이 빠르게 교차하며 점멸하는 부분이다. 4초 정도에 불과했지만 당시 TV를 시청하던 일본의 어린이 약 750명이 병원으로 실려 갔다. 이후 빠른 점멸 효과나 발작을 일으킬 위험이 있는 컬러 변화는 제작 단계부터 제한되고 있다.

사는 영상, 게임, 애니메이션 등을 제작할 때에 화면의 밝기를 줄이거나 현란한 색상 변화를 자제하는 등 나름대로 방침을 정했다. 해외로 수출된 〈포켓 몬스터〉 시리즈는 색감이 낮아졌고, 점멸 효과도 모두 삭제되었다. 또한 TV를 시청할 때에는 주변 조명을 끄지 말고 켜둘 것을 자막으로 권고하기 시작했다. 어두운 환경에서는 작은 빛에도 예민해지기 때문이다.

컬러 환경에 적응하는 인간

인간의 시지각은 다른 신체 부위처럼 아주 느린 속도로 진화해왔다. 지금의 노인 세대는 어두운 촛불 아래서 책을 읽었고 옷을 기워 입었다. 불의 사용이 보편화된 신석기 시대의 시각 환경과 크게 다를 바 없었다.

해가 지면 사방이 깜깜하고 작은 반딧불이들이 길섶에 모여 날아다녔다. 형설지공螢雪之功의 미덕이 아직도 회자되던 시기였다. 그러나 불과 한 세대 만에 환경이 급변했다. 지난 50년간의 변화는 우리 사회와 문화 전체를 바꾸어 놓았다. 전기가 전국적으로 보급된 것이 지금으로부터 50년 전 무렵이다. 컬러 방송은 40년도 채 안 되었다. 교과서와 신문에 컬러 이미지가 늘어난 것은 그보다 최근의 일이다. 기름을 태우던 남포등, 녹색빛 수은등, 노란 백열등에서 창백한 형광등을 거쳐 지금은 LED 조명이 대세를 이루었다. 인류의 긴 역사에 비추어 찰나에 불과한 50년 사이의 변화는 인간의 시지각이 따라잡기에 벅찬 격변이었다. 아직도 우리에게는 신석기 시대부터 농경 시대까지의 습관이 몸에 배어 있다. 밤에 불빛을 보면 눈이 부시고, 현란한 컬러는 인지 부조화를 일으키기 십상이다. 현대적인 컬러 환경을 살아가기에는 몸의 적응이 더디다.

색채에 대한 적응은 비단 시각과 신체의 문제뿐만이 아니다. 정신적인 적응도 쉽지 않았다. 오랫동안 인류는 컬러로 가문과 인종을 구분하고 계급도 만들어왔다. 유럽의 귀족들은 자기 가문만의 문장紋章을 가지고 있었다. 도시, 영지, 국가, 제국도 각각의 색채와 상징물을 이용하여 문장을 만들었다. 유럽 여러 나라를 통치하며 영향력을 끼쳤던 황실 합스부르크 가문House of Habsburg의 문장은 빨간색과 노란색의 조합으로 구성되었다. 지금의 스페인, 오스트리아, 루마니아 국기에도 과거 지배자였던 합스부르크 가문의 흔적이 남아있다. 컬러는 어떠한 색이든 지배자의 상징이었고, 신분을 나누는 틀로 작용했다. 특히 노란색과 보라색

은 안료가 귀했기 때문에 왕족들의 전유물이
되었다. 산업혁명 이후 컬러 물품이 확대되고
안료 산업이 발전하면서 색상의 민주화 또는
평등한 이용 권리와 같은 요구가 나타나기 시
작했다. 그런 변화를 겪던 19세기에는 전 세
계적으로 컬러의 문화적 수용에 대한 논란이
많았다. 지배계층은 다양한 컬러를 독점하면
서도 오히려 무채색에 정신적인 권위가 있다
고 여겼다. 책 속의 검은 글자, 검은 사제복,
다른 종교 지도자들의 흰옷, 귀족이 입던 회

합스부르크 가문의 문장은 그
지배 영역에 놓였던 여러 국가
의 국기로 이어졌다.

색의 슈트 등에 무채색의 권력을 담아냈다. 그들이 보기에 컬러의 보급
과 민주화는 위험했다. 대중은 컬러를 천박하게 사용하며 색을 남발한
다고 업신여겼다. 1885년 출판된 하웰즈William D. Howells의 미국 소설 〈사
일러스 라팜의 성공The Rise of Silas Lapham〉을 보면, 기존 동부 명문가들이
페인트 사업으로 부를 축적한 벼락 부자의 취향을 천박하게 보고 비웃
는 장면이 자주 등장한다. 컬러 페인트 사업가로 성공한 평민을 주인공
으로 설정한 것도 색채의 확산에 대한 풍자였다. 당시의 저널리스트 가
드킨Edwin L. Godkin은 이러한 컬러 시대의 개막을 '다색 문명Chromo Civilization'
이라 비난하며 정신과 도덕의 무질서라고 질타하기에 이른다. 과연 컬
러는 타락일까? 컬러를 경멸하는 태도는 서양뿐만 아니라 우리나라에도
있었다.

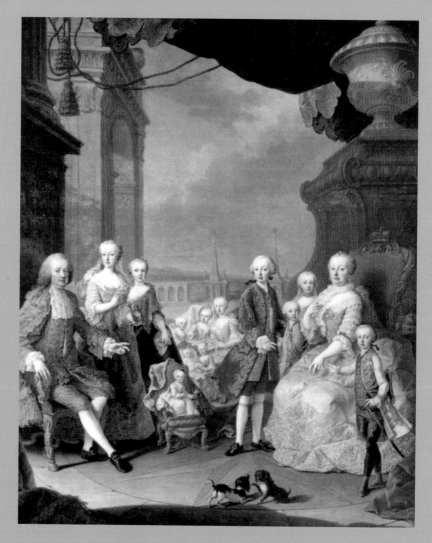

합스부르크 황가의 지배자였던 마리아 테레지아와 가족을 묘사한 1756년도의 초상화를 보면
황실의 상징색인 노랑과 빨강이 주조색으로 사용되었음을 알 수 있다.

컬러와 무채색의 오래된 대립

 검은 먹을 물에 녹여서 종이에 그림을 그리는 한국화 또는 동양화에는
오래된 논쟁이 있다. 먹으로 농담의 표현을 드러내는 수묵화가 더 낫다
고 평가하는 남쪽과 사실적인 채색화가 더 낫다고 평가하는 북쪽의 대립
이 낳은 논쟁이다. 이른바 '상남폄북설尚南貶北說'이다. 남쪽을 숭상하고 북
쪽을 폄훼한다는 입장은 소중화小中華를 표방한 조선에도 큰 영향을 주었
다. 왜 중국의 북쪽을 경멸하게 되었을까? 물론 오대십국五代十國을 거치
며 오랑캐에게 넘어간 북쪽 대신에 중화사상이 살아남은 남쪽의 송宋나
라를 유교적으로 신봉하는 태도도 중요했겠지만, 불교의 영향도 크게 작
용했다. 중국 남부의 불교는 남종선南宗禪이라고 해서 돈수頓修 즉, 비워진
정신을 바탕으로 순간적인 깨달음을 추구했다. 그런 태도가 유교 사대부
계층의 특권 의식과 만나 마치 글씨를 쓰는 듯한 일필휘지一筆揮之의 문인
화文人畵와 유사한 화풍을 추구하게끔 했다. 그래서 남종화南宗畵는 대체로
무채색의 수묵화이며 조선시대 양반 계층이 좋아하던 그림이었다. 반면
북쪽에는 꾸준히 공부해서 깨달음을 얻는다는 점수漸修의 불교가 득세하
면서 남쪽과 다른 방향을 추구하게 되었다. 게다가 북방 지역에서는 희
귀 광물이 많아 안료를 구하기도 쉬웠기 때문에 자연스럽게 채색화가 자
리를 잡았다. 북종화北宗畵의 형식은 유교 중심의 조선시대를 거치며 우리
나라에서는 천박하다고 푸대접을 받았지만, 화법畵法에서 비교적 자유로
웠던 풍속화風俗畵와 민화民畵에는 그 영향이 남아있다.

조선시대 18세기 도화서 화원이었던 김수규(金壽奎)가 비 온 뒤의 풍경을 그린 〈사옹귀조도(簑翁歸釣圖)〉에는 중국 남종화의 영향을 받은 양식이 남아있다. 색채를 자제하고 검은 먹과 옅은 청색만을 사용해서 그린 이 풍경화에는 낚시를 마치고 귀가하는 노인들이 다리를 건너는 장면과 함께 한적한 산골의 모습이 낭만적으로 표현되었다. 1917년 오세창은 〈근역서화징(槿域書畵徵)〉이라는 한국 미술사 책을 쓰며 이 그림을 매우 훌륭하다 칭찬했다.

한국화의 채색 문제에 대한 대립과 논쟁은 최근까지 이어졌다. 일본 강점기를 거치며 화려한 채색이 특징인 일본화의 영향을 받은 그림은 전통 한국화가 아니라고 보았다. 이러한 주장은 과거 문인화 또는 무채색의 남종화가 가졌던 우월감에 기반을 둔 것이다. 수묵화는 서예처럼 정신 세계를 표현하는 그림이었다. 반면 세상의 모습을 있는 그대로 표현하는 수묵채색화는 상대적으로 천박하다고 여겨졌다. 그런 분위기에서 수묵채색화를 넘어 컬러 목판화로까지 발전한 일본화의 풍요로운 색채는 충격적이었을 것이다. 19세기 일본의 컬러 목판화, 우키요에 Ukiyo-e, 浮世繪는 과감한 구도와 색채로 큰 인기를 끌었다. 동양을 넘어 유럽으로도 전파되어 우리가 잘 아는 인상주의 화가들이 일본의 우키요에를 베껴 그리는 유행이 생겨나기도 했다. 빈센트 반 고흐는 우키요에를 깊이 연구했다. 고흐의 그림 스타일의 중요한 특징을 바로 이 일본 채색 목판화에서 얻었다고 해도 과언이 아니다. 가쓰시카 호쿠사이 葛飾北斎가 1831년에 후지산 앞바다의 거친 파도를 묘사한 채색 목판화 작품 〈가나가와의 거대한 파도〉를 보면 파격적인 구도와 생생한 색감을 느낄 수 있다. 섬세한 묘사를 넘어서 선명한 색감을 구사했던 일본 화가들의 화풍이 보수적이고 유교적인 조선의 입장에서는 천박해 보였고 정신의 깊이도 없어 탐탁지 않았다. 급기야 채색이 강한 전통 회화를 그리면 일본화에 물들었다고 비난하기 일쑤였다. 이런 이유로 개화기 이후에도 여전히 한국화에서 컬러는 금기시되었다.

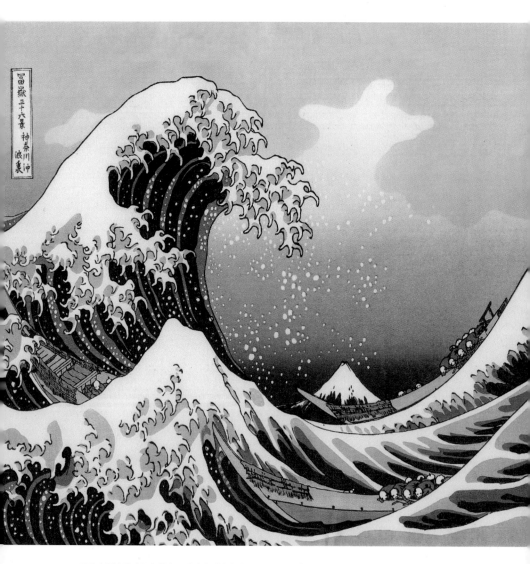

19세기 일본 우키요에 화가로 가장 유명했던 가쓰시카 호쿠사이(Katsushika Hokusai)가 만든 채색 목판화 작품 〈가나가와의 거대한 파도〉에는 역동적인 구도와 푸른색이 넘실댄다. 그의 채색 목판화 작품은 유럽으로 도 전해져서 마네, 고흐 같은 인상주의 화가들에게 강한 영향을 주었다. 그 결과 당시 프랑스에서 활동하던 화가들 사이에서는 일본풍의 유행이 만들어졌다.

컬러를 허락하라

색채를 금기시하는 전통은 세계 곳곳에 뿌리 깊다. 이슬람 문명권에서
도 일반인들의 화려한 색채는 제한되어 있다. 이슬람 여성들은 차도르
Chador, 부르카Burka, 아바야Abaya, 히잡Hijab 등 명칭과 형태는 약간씩 다르
지만 온몸을 가리는 검은 천의 옷을 항상 입고 다녀야 한다. 심지어 공공
장소에서는 얼굴도 가리고 눈만 내놓고 있어야 하므로 밥을 먹을 때에도
얼굴의 천을 재빨리 움직여 입으로 음식을 넣고 천을 내리는 불편한 동
작을 반복해야 한다. 이처럼 답답한 상황에서도 노출이 허락된 눈 부분
에만 집중해서 색조 화장을 하거나, 차도르 끝자락에 수를 놓는 등의 꾸
밈을 보이기도 한다. 그렇게 보수적이고 완강한 전통의 이슬람 문명도
과거에는 화려한 색채를 뽐냈다. 마호메트의 가르침과 코란을 그림과 함
께 꾸며놓은 채색수사본彩色手寫本, Colored Manuscript을 보면 그들의 색감이 얼
마나 생생한지 알 수 있다. 이슬람권의 세밀하고 화려한 장식사본裝飾寫本
기법은 비잔틴 문명권을 거쳐 서유럽으로 전해져서 성경을 장식하는 유
행으로도 발전했다. 게다가 전 세계적으로 인기를 끌었던 페르시아 융단
이나 추상 패턴의 아라베스크Arabesque 장식도 화려한 컬러 감각을 보여주
는 유산이다. 1960년대까지만 하더라도 종교가 사회 문화와 인권을 크게
억누르지는 않았다. 최근 이슬람 지역에서는 과거 자유로웠던 권리와 개
성을 되찾자는 운동이 시작되었다. 종교 원리주의에 기반을 둔 보수 정
권을 시민들이 끌어내리기도 했고, 여성의 사회활동도 점차 늘고 있다.

컬러 장식과 세밀화 삽화를 손으로 직접 그려서 만드는 책인 장식수사본(Manuscirprt)에 그려진 그림을 보면 이슬람 문명은 다채로운 컬러의 사용에 큰 장점을 발휘했다는 것을 알 수 있다.

　다채로운 컬러를 억압하는 것은 결국 다양한 개성과 개인의 자유를 탄압하는 것이다. 인류는 원래부터 컬러를 인지하고 사용하는 본능을 가지고 진화했다. 붉은 피를 보면 심박 수가 빨라지고 아드레날린이 분비되는 무의식적인 반응도 색상 인식에서 출발한다. 푸른 자연에서 살거나 휴가를 보내고 싶다는 희망도 인간이라면 누구나 꿈꾸는 공통점이다. 인간의 보편적인 본능과 희망을 억눌러왔던 통제의 권력은 역사적으로 정치, 경제, 사회, 문화뿐만 아니라 컬러까지 억압해왔다. 그 결과

아직도 많은 사람이 화려한 색감이나 컬러를 사용하는 데에 겁먹고 있다. 집안에 빨간색 벽이나 장식이 있으면 무당집 같다거나, 보라색 옷을 입은 남자를 보면 동성애자라는 편견을 보이기도 한다. 형광 분홍색은 젊은 여성들도 주저한다. 화려한 색으로 주목받고 싶지 않다는 태도도 알고 보면 눈에 보이지 않는 다수 권력에 대한 공포와 컬러 억압의 전통에서 비롯된 고정관념 때문이다. 불필요한 선입견과 고정관념은 우리 스스로를 구속하는 장치다. 형광 연두색 옷을 입고 주황색 차를 탄다고 해서 주변 사람들이 광과민성 발작을 일으키지는 않는다. 짧은 인생인데 한번도 사용해보지 못한 컬러가 있다면 죽는 순간에 조금 억울하지 않을까? 자유롭고자 하는 자, 컬러를 무기로 들어라.

세계적으로 유명한 팝 아티스트 레이디 가가(Lady Gaga)는 공연 때마다 파격적인 패션과 독특한 컬러 감각으로 대중의 이목을 끌고 있다. 다소 과장되어 보이는 그녀의 패션과 메이크업은 첨단 공연 장치와 어우러져 가장 현대적인 쇼가 무엇인지를 제시한다. 흰색부터, 은색, 보라색, 형광 연두색을 넘나드는 패션을 선보였던 2018년의 라스베이거스 레지던시(Las Vegas Residency) 공연을 보면 컬러 자체가 경쟁력이자 무기라는 생각을 거둘 수 없다.

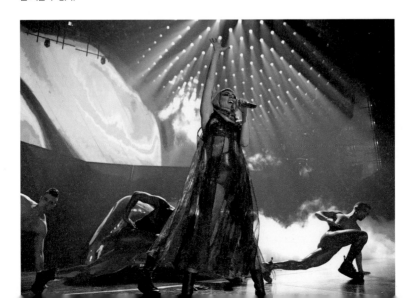

05

은하계에서
날아온 컬러

R: 180 G: 120 B: 160	R: 60 G: 240 B: 190	R: 10 G: 60 B: 110

R: 200 G: 190 B: 150	R: 140 G: 120 B: 80	R: 50 G: 40 B: 30

우주의 중심에서 베이지색을 외치다

우주는 무슨 색일까? 어두운 밤 하늘을 보며 우주는 그냥 암흑이겠다고 생각하는 사람이 많다. 영화에서 컴퓨터 그래픽을 통해 묘사된 우주의 모습 또한 깊은 검정색의 공간이다. 밝게 빛나는 그렇지만 작은 별빛들을 제외하면 그렇게 보인다. 불교에서는 우주를 여러 겹의 구조로 보았다. 천개의 세상으로 이루어진 소천小千, 그것의 천개로 이루어진 중천中千, 다시 그것의 천개로 이루어진 대천大千까지 세 겹의 구조로 우주 삼라만상을 파악했다. 하나의 세상을 한 개의 은하계로 여긴다면 대략 1억개의 은하로 우주가 이루어졌다는 세계관이다. 그 우주의 중앙에 수미산이 있고, 극락과 지옥의 경계에는 황천이 있다고 한다.

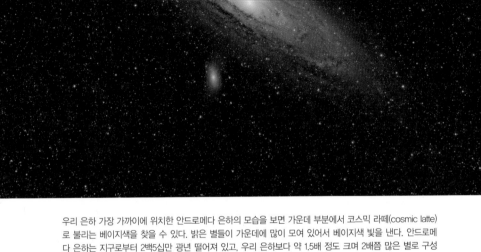

우리 은하 가장 가까이에 위치한 안드로메다 은하의 모습을 보면 가운데 부분에서 코스믹 라떼(cosmic latte)로 불리는 베이지색을 찾을 수 있다. 밝은 별들이 가운데에 많이 모여 있어서 베이지색 빛을 낸다. 안드로메다 은하는 지구로부터 2백5십만 광년 떨어져 있고, 우리 은하보다 약 1.5배 정도 크며 2배쯤 많은 별로 구성되어 있다.

이 세상의 사람들이 죽으면 황천의 누런 하늘로 모인다고 생각했다. 누군가 죽을 때에 '황천길 간다'고 하는 표현도 여기에서 비롯되었다. 현대 과학에 따르면 암흑의 우주 가운데에 존재한다는 누런 황천은 은하계의 중심부를 뜻한다. 우연의 일치인지 종교적 통찰의 결과인지 모르겠지만, 최근 과학자들이 관측 가능한 수십만 개의 은하계를 종합해서 평균 색을 만들었는데 누런 베이지beige색이 나타났다고 한다. 그들은 베이지란 말이 너무 흔하게 쓰여서 고민하다가 은하계의 평균색에 '코스믹 라떼cosmic latte'라고 멋진 이름을 붙였다. 우리가 살고 있는 세상, 우주에는 실제로 황천이 있었던 것이다.

옅고 탁한 노랑의 베이지색은 가장 흔하고 무난한 색이다. 우리나라 도시와 산간오지를 막론하고 맥락 없이 들어선 아파트 단지의 외벽이 대체로 베이지색이다. 관공서 건물 내부나 반지하 원룸 방의 벽지도 역시 베이지색이다. 베이지의 영역, 이들 공간의 특징은 주인이 없다는 점이다. 시세에 따라 부동산 재화로 거래되고 2년마다 전세를 오가는 아파트 공간에는 주인이 없다. 누구나 이용하는 관공서도 마찬가지로 공무원이나 방문객 모두 주인이 아니다. 원룸 세입자도 자기 공간에서 주인이 될 수 없는 일종의 유목민이다. 공간의 주인이 거기에 없다는 것은 공간에 적용할 컬러 취향도 없다는 뜻이다. 그런 곳에서 주인 아닌 자들을 위해 무난하게 고르는 컬러가 바로 베이지색이다. 원래 그리스 신전의 대리석 컬러와 양털 색상에서 유래되었다고 하는 베이지색은 여기저기 흔하게 쓰인다. 그래서 매력도 없고 특징도 없는 컬러가 되어버렸다. 그 결과 현대적인 디자인에서는 베이지 컬러를 촌스러운 색으로 기피한다. 만약 어떤 디자이너가 공간에 베이지색을 선택했다면 그것은 마치 브로슈어의 글꼴로 굴림체를 고른 것과 같다. 의도가 아니라면 실수다. 그러나 베이지는 전문가들로부터 왕따당했지만 대중적으로는 가장 많이 보급된 색이다.

경우에 따라 베이지색은 그렇게 촌스럽지 않은 색으로 보일 수도 있다. 특히 흰색과 함께 배색하여 여러 단계
의 밝기를 조합한다면 아늑하고 점잖은 분위기를 자아낼 수 있다. 문제는 천편일률적으로 칠해진 베이지색이
다. 맥락 없이 가득 찬 베이지색은 공간을 답답하고 지루하게 만든다.

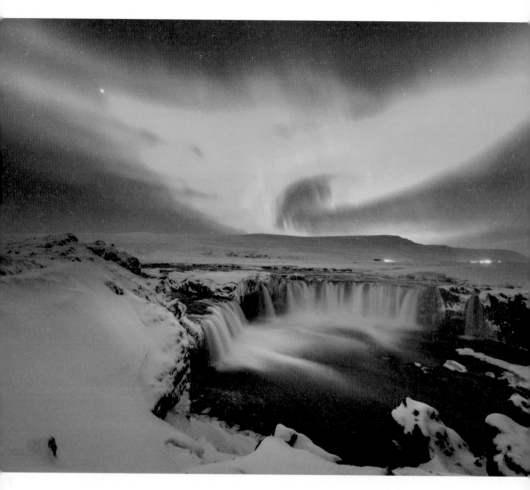

북유럽의 아이슬란드 고다포스(Godafoss) 폭포 위로 보이는 오로라는 지상의 눈과 함께 신비로운 풍경을 만들어 준다. 시시각각 모양이 변하며 흘러가는 오로라는 북반구에서 대체로 초록 빛을 띠고 있다.

태양풍을 가려주는 청록색 커튼

우리는 태양계에 살고 있다. 코스믹 라테 색으로 불룩한 우리 은하 중심부의 은하팽대부galactic bulge에서 이중 나선으로 갈라져 나온 별들의 무리에서도 한참 떨어진 변방에 태양계가 위치해 있다. 전체 우주로 보면 티끌에 지나지 않을 태양은 자식과 같은 행성들에게 막강한 영향을 주고 있다. 특히 태양의 전자기적 에너지인 태양풍solar wind이 불어오는 범위는 매우 위험하다. 다행히도 지구의 대기권이 방패막처럼 태양의 공격을 막아주고 있기 때문에 지상의 생물들은 안전한 생활을 영위하고 있다. 150,000,000km를 날아온 태양의 대전입자는 지구 자기장과 부딪히며 형형색색의 파장을 만들어낸다. 극지방에서 특히 잘 보이는 그 파장을 오로라aurora라고 한다. 지면으로부터 약 100km 이상 높은 곳에서 밤마다 펼쳐지는 빛의 향연이다. 오로라도 위도와 고도에 따라 컬러가 달라진다. 저위도 지역이나 고도가 낮은 부분에서는 붉은 색으로 보이다가 고도가 높아질수록 청록색을 띤 커튼처럼 보인다. 드물지만 관측하기에 따라서는 주황색, 파란색, 보라색, 흰색처럼 보이기도 한다. 투명한 조개처럼 지구를 감싸고 있는 반알렌대Van Allen belt의 보호막은 위험한 태양 에너지를 이렇게 멀리 가두어 놓고서 마치 마법사의 구슬처럼 신비한 색으로 빛을 낸다.

지구 밖에서 지구를 가리켜 "창백한 푸른 점Pale Blue Dot"으로 표현한 사람이 있다. 칼 세이건Carl Sagan은 1994년 이와 같은 제목의 책을 발표하며

우주 공간에서 지구가 얼마나 작고 보잘 것 없는 행성인지, 그런 지구 안에 사는 인류는 아주 작은 미물에 불과하다고 주장했다. 400쪽이 넘는 그의 저술은 광막한 우주 공간에서 미천하기 짝이 없는 우리를 구원해줄 존재는 어디에도 없다는 말로 시작해서 인류의 본성이 허약하기 때문에 겸손해야 된다는 충고로 귀결된다. 그런 깨달음의 근거는 지구를 밖에서 본 경험에서 비롯되었다. 1961년 보스토크 Vostok 1호를 타고 인류 최초로 우주로 날아간 유리 가가린 Yurii Alekseevich Gagarin 이 타자의 입장에서 지구를 바라본 순간은 '푸른 별'이라는 이미지 자체를 넘어서는 순간이었다. 검은 우주 속에서 작은 지구는 빛나는 푸른색에서 짙은 푸른색을 거쳐 보라색을 넘어 검은 우주로 연결되는 그라데이션 gradation 으로 묘사되었다. 우리의 창백한 푸른 점은 특별한 행성이지만 색채 상으로는 자연스럽게 우주에 연결된 존재였던 것이다.

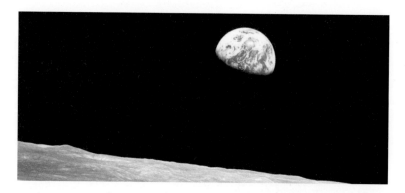

달에서 본 지구의 모습은 푸른 행성 그 자체이다. 화성과 금성은 누런 빛을 띠지만, 지구는 멀리 토성위치에서 관측해도 푸른 점으로 보인다. 1990년 보이저 1호는 토성 주변에서 지구를 돌아보며 1픽셀에 불과하지만 푸른 점으로 촬영된 이미지를 전송해왔다.

우주로부터 온 색채의 공포

　지상의 인간은 우주를 관측하며 미지의 호기심뿐만 아니라 공포를 상
상하기도 했다. 외계의 지구 침공과 같은 수 많은 스토리는 막연한 공포
에서 출발한다. 우리 생애에 외계의 침입을 당할 확률은 0에 가까운데
도 불구하고 한 번도 실물을 본 적이 없는 외계인은 늘 괴물이거나 문어
처럼 추하고 징그러운 외모로 상상되었다. 지구상에서 볼 수 있는 가장
혐오스러운 조합으로 만들어낸 상상의 존재이다. 그런데 외계로부터 온
침입자가 만약에 무형의 색채라면 어떨까? 한 번도 본적이 없는 컬러의
침공이라면 상상이 가능할까? 20세기 초 미국에서 미지의 것에 대한 공
포를 컬트 문학 작품으로 남긴 러브크래프트^{H. P. Lovecraft}는 〈우주에서 온
색채^{The colour out of space}〉라는 공상과학^{SF} 소설에서 실체 없는 컬러의 침
입을 무시무시하게 묘사했다. 아컴^{Arkham}이라는 마을에 운석이 떨어지
고 나서 나타난 기이한 현상과 사건들이 연쇄적으로 발생하는데, 그 모
든 문제는 우주에서 온 이상한 색채에서 비롯되었다는 이야기다. 한 번
도 본 적이 없는 기이한 색채는 운석 주변을 서서히 검게 태워버리고 나
무와 채소들이 석탄처럼 시들어가며 '마의 황무지'로 변해버린다. 그 공
간에 함께 서식하던 젖소와 가축들도 괴상하게 죽어버리고, 결국 운석
이 떨어진 농장의 주인 일가족도 이상한 행동을 보이며 죽음에 이른다.
우주로부터 날아온 컬러의 공격이 시작된 것이다.
　소설에서 반복적으로 언급되는 것은 '기이한 색채'이다. 무슨 색이라고

특정할 수는 없지만 발광 현상과 함께 나타난 우주의 색채는 공포를 자아내기에 충분하다. 지역의 전문가들과 경찰도 조사를 시도했지만 아무 결론도 못 내리고, 도리어 빠르게 증식하는 이 색채에 겁을 먹고는 마을 밖으로 도망치기에 급급했다. 기이한 색채의 공격 또는 전염을 당하면 모든 생물은 고유의 색을 빼앗기고 잿빛으로 변한다. 사방을 태우면서 증식된 색채는 점점 몸집이 커져서 구름처럼 부풀어 오르고 결국에는 다시 우주를 향해 솟구쳐오른다. 뚜렷한 실체도 없는 색채의 공격이 공포감을 조성할 수 있었던 이유는 바로 사람들의 정신에 영향을 끼쳤기 때문이다.

미국 소설가 러브크래프트가 1927년 발표한 단편 〈우주로부터 온 컬러〉의 삽화에는 농부 나훔 가족의 농장과 우물에 서린 기이한 색이 푸르게 표현되어 있다. 우주에서 온 컬러의 공격은 마치 방사능에 오염된 것처럼 농장과 주변 자연을 서서히 검은 색으로 태워버렸다.

누구든 문제의 색채와 접촉하면 미쳐버렸다. 공포감은 대상 스스로 만
들어내기보다는 그것을 대하는 주변 사람들의 태도가 만드는 감정이다.
가까운 가족과 이웃들이 공포감을 표현하면 상대는 공포의 존재로 바뀐
다. 소설가 러브크래프트는 바로 이 점을 이용하여 상황을 묘사했다. 특
히 그 대상이 컬러나 소리처럼 실체가 없을 경우에는 사람들의 상상력
을 더욱 자극하게 된다. 우주로부터 날아온 컬러의 공격은 허무맹랑한
스토리가 아니다. 만약 지구 자기장이나 대기권과 같은 보호막 없이 우
리가 태양풍을 직접 받는다면 이 세상은 소설처럼 잿빛으로 변할 수도
있다.

컬러의 블랙홀

우주에 대한 근대적인 지식이 태동하기 전, 17세기 말에 영국의 아
이작 뉴턴Isaac Newton은 중력과 물리의 법칙을 발견했을 뿐만 아니라 빛
과 컬러에 대한 연구에도 큰 자취를 남겼다. 뉴턴은 1704년 발표한 저
서 〈광학: 빛의 반사와 굴절, 굴곡, 컬러에 대한 논문〉에서 빛이 미립
자corpuscles로 구성되었으며 여러 색을 혼합하면 흰색이 된다고 주장했
다. 그의 이론으로 빛이 직진하는 이유를 설명할 수 있었다. 파동의 증
거인 반사나 굴절이 나타나는 이유에 대해서 뉴턴은 입자의 크기 문제로
해석했다. 현대의 과학적 발견에 비추어 보면 틀린 부분도 있고 엉뚱한

상상력을 남긴 부분도 있지만, 당시까지의 자연철학적 발견을 종합하고
실험을 통해 자신의 주장을 증명했다는 점은 큰 업적으로 남았다. 빨-
주-노-초-파-남-보, 우리가 알고 있는 무지개색의 스펙트럼도 뉴턴
이 완성했다. 17세기 초 프랑스의 데카르트 René Descartes 가 고작 6cm의
스케일로 컬러 파장의 발견을 시작했다면, 뉴턴은 그 백배인 6.6m의 스
케일로 빛의 스펙트럼을 만들어 컬러의 변화를 관찰했다. 그러나 뉴턴
의 입자설 주장은 동시대 과학자들이 주장했던 빛의 파동설을 뒤집는
파격이었고, 유럽 대륙에서는 받아들여지지 못했다. 뉴턴 이후 여러 과

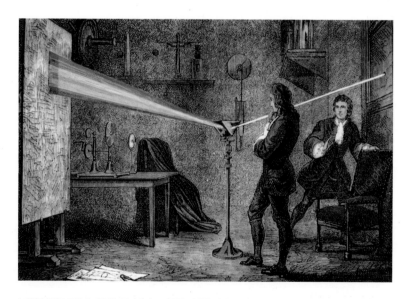

뉴턴은 데카르트보다 더 넓은 공간에서 프리즘을 이용한 빛의 스펙트럼과 색상의 관계를 연구했다. 외부에서
작은 구멍을 통해 들어온 가느다란 빛은 프리즘의 삼각형을 거치며 빨강부터 보라색까지 파장에 따라 색의
층위를 만들어낸다. 뉴턴은 파동의 결과인 빛과 색상의 간섭(interference) 현상까지 발견했음에도 불구하고
'빛은 입자'라는 미립자 이론(corpuscle theory)에 빠져 큰 업적을 스스로 빛 바래게 했다.

학자들은 빛이 파동이라는 점을 증명해냈고, 19세기에는 파동설로 굳어졌다. 그러다 20세기에 들어와서 아인슈타인이 이 둘의 입장을 종합하여 '빛은 입자적 파동이고 파동적 입자'라고 절묘하게 표현했다. 그 후 양자론은 이와 같은 이중적 특성을 뒷받침하고 있다.

'찬란한 빛이 쏟아진다'는 표현은 아마도 빛의 입자설에 기원을 두고 있을 것이다. 크리스토퍼 놀란Christopher Nolan 감독의 2014년 SF 영화 〈인터스텔라Interstellar〉에서는 빛이 파장에서 입자로 바뀌는 장면이 나온다. 주인공인 쿠퍼Cooper의 우주선이 블랙홀 가르강투아Gargantua로 빨려 들어가는 과정에서 중력이 급격하게 증가하자 창 밖을 흐르던 빛은 입자로 바뀌어 마치 모래처럼 쏟아진다. 사건의 지평event horizon을 통과하며 블랙홀에 끌려 들어가던 주인공은 혼잣말을 반복한다. "어둡다. 모든 것이 검다." 영화에서 가르강투아를 감싼 둥그렇고 누런 빛의 흐름은 마치 황천을 연상시킨다. 이것은 이승에서 저승으로 넘어가는 상징과 같다. 왜냐하면 블랙홀을 통과하여 도달한 시공간의 매트릭스 속에서 주인공은 실체가 없는 유령으로 존재하기 때문이다. 쿠퍼와 그의 딸은 같은 시공간에 있는 것처럼 보이지만 서로를 인식할 수 없다. 놀란 감독은 다른 차원의 주인공과 현재의 딸을 주름진 시공간으로 연결지었다. 만약 과거와 미래가 만나는 시공간의 주름 같은 것이 존재한다면 거기에서 우리는 유령과 같은 특이한 현상들을 만날 수 있다. 흔히 말하는 사차원이다. 상상은 과학과 만나면 특별한 현실로 바뀌고, 때때로 과학적 영감으로 작용하기도 한다. 2017년 4월에 사건의 지평선 관측Event Horizon

Telescope 천문학자 그룹이 태평양부터 지중해까지 8개의 전파망원경을 연결하여 블랙홀 관측에 성공했다. 지구로부터 5천5백만 광년 떨어진 Messier 87 은하계에 있는 초대형 블랙홀의 모습에서 아인슈타인의 일반상대성이론이 맞다는 것을 다시 한번 확인했다. 태양 질량의 65억배에 이르는 이 강력한 블랙홀의 이미지는 영화와 매우 비슷했다. 강한 중력은 빛을 휘어들게 만들고 흡수하기 때문에 블랙 그 자체이다. 그 곳으로부터 지구로 블랙홀의 컬러 이미지가 날아왔다.

2014년 개봉된 영화 〈인터스텔라〉에서 주인공 쿠퍼의 우주선이 블랙홀 중심으로 빨려 들어갈 때 빛의 입자들이 마치 금속 모래처럼 쏟아지는 장면에서 빛의 입자설을 떠올리게 된다.

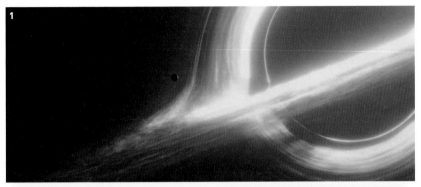

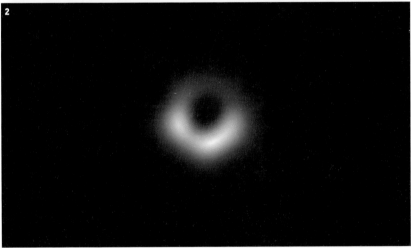

1 영화 〈인터스텔라〉에 묘사된 블랙홀 가르강투아(Gargantua)는 빠르게 회전하는 원형의 고리들을 가지고 있다.
블랙홀로 빨려 들어가기 직전 사건의 지평 부근에서 남녀 주인공은 시간의 왜곡을 경험하며 몇 초 만에 수십 년
이 지나갔다고 농담 아닌 농담을 하다가 순식간에 서로 다른 차원으로 여정을 달리한다. 블랙홀 주변을 빠르게
흘러가는 빛의 고리 또한 은하 중심부처럼 아이보리 계열의 색상으로 표현되었다.

2 사건의 지평 망원경(EHT) 그룹이 2017년 전 지구적인 협업의 결과로 촬영에 성공한 처녀자리 인근 M87 은하의
블랙홀 이미지는 2014년 영화 〈인터스텔라〉에서 묘사된 블랙홀 가르강투아와 엇비슷하다. 블랙홀 주변으로 둥근
빛의 고리가 주황색으로 밝게 빛나고 가운데를 사선으로 가로지르는 어렴풋한 띠도 보인다. 영화의 시각적 상상
력은 불과 3년 만에 과학자들을 통해 사실로 확인된 셈이다.

Part 2

컬러의 인문학

06

천자문과 오방색

R: 170 G: 210 B: 180	R: 110 G: 1 30 B: 100	R: 180 G: 80 B: 70
R: 20 G: 15 B: 20	R: 230 G: 170 B: 60	R: 210 G: 40 B: 50

천자문과 한문 공부

"하늘 천, 따-지, 검을 현, 누를 황."

우리의 조상으로 살아갔을 조선시대의 어린이들은 이렇게 합창하며 글자를 배웠다. 당시의 글자는 한자였고, 어린이를 위한 기초 한문 교재는 '천자문千字文'이었다. 천 개의 한자 낱말로 가장 필수적인 한자를 외울 수 있을 뿐만 아니라, 유교적 세계관과 자연의 섭리도 문장 속에서 깨닫게 만든 책이다. '천지현황天地玄黃'으로 시작되는 천자문. 왜 하늘과 땅의 색깔로 그 긴 여정을 시작하게 만들었을까? 그 단서는 바로 다음 문구에 있다. '우주홍황宇宙洪荒'이다. 우주는 넓고 거칠다는 문장인데, 여기서 우주는 지구 밖이 아니라 온 세상을 뜻한다. 천지도 온 세상이고 우주

도 온 세상이다. 따라서 천자문은 세상이 이렇게 보인다는 현상학現象學의 표현으로 한자 공부를 이끄는 입문서인 셈이다. 천년 넘게 조선뿐만 아니라 중국, 일본 등 한자문화권의 어린이들은 인간을 둘러싼 공간, 즉 하늘과 땅을 이해하는 것으로 일생의 처음 공부를 시작했다.

　우리에게 익숙한 천자문은 6세기 초 중국 양나라 무제가 유능한 지식인이었던 주흥사周興嗣에게 명령하여 지은 것으로 사언절구四言絶句 250개로 구성하여 총 1천 자의 서로 다른 글자로 조합된 책이다. 하룻밤에 한

번도 중복되지 않은 글자로 책을 쓰는 것이 얼마나 힘든 일이었는지, 주흥사는 이 책을 다 쓰고서 백발노인으로 변했다고 한다. 역사적으로 천자문은 그 이전부터 존재해왔다. 백제 왕인 박사는 이미 285년도에 일본으로 천자문을 전수해주었다. 우리나라 사람들도 그 이전부터 천자문을 읽고 한문 공부를 시작했다. 6세기의 양 무제는 단지 새로운 천자문이 필요했다. 이 무렵 천자문은 중국 전역으로 더 널리 보급되었고, 서예가 왕희지의 글자를 채집하여 만든 주흥사의 천자문이 가장 인기 있었다. 우리나라에서는 명필

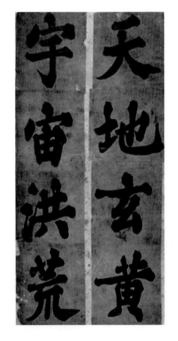

유명한 서예가 한석봉의 글씨를 채집하여 만든 천자문의 도입부. 천자문은 한문을 익히는 교재였을 뿐만 아니라 글씨 연습을 위한 필사 교본이기도 했다.

한석봉의 글씨로 만든 〈석봉천자문石峯千字文〉이 1583년 한양, 즉 서울에서 출판되면서 이후 수백 년 동안 조선의 어린이들은 이 책으로 한문 공부를 시작하게 되었다.

밤하늘의 은하수가 보이는 풍경. 우리 은하의 단면이 마치 우유를 풀어놓은 듯 보인다고 해서 영어로는 은하수를 Milky Way라고 부른다.

한자에 담긴 색상의 세계

천자문의 앞머리 '천지현황天地玄黃'에서 검다는 뜻의 현玄은 우리가 알고 있는 검은색, 즉 흑黑이 아니다. 검은색이라는 뜻 말고도 '멀다, 고요하다, 신비롭다, 북쪽이다'라는 의미도 포함되어 있다. 산 속에서 바라보는 어두운 밤하늘을 연상하면 된다. 꽉 막힌 암흑이 아니라 다른 빛들이 녹아들어서 전체적으로는 검지만 한마디로 표현하기 힘든, 오묘한 어둠에 싸인 공간이다. 요즘 같은 공해와 미세먼지 속에서는 밤하늘의 은하수를 바라보며 우주의 공간을 느끼는 것이 불가능하지만, 불과 30년 전만 하더라도 도시 외곽 변두리로 나가면 신비로운 밤하늘이 제대로 보였다. 천자문이 두루 쓰였던 그 옛날에는 얼마나 많은 별들이 밤하늘에 펼쳐졌을까? 함박눈처럼 쏟아지는 별빛 아래에서 한문 공부를 막 시작한 어린이는 우주와 자신의 관계를 어렴풋이 깨달을 수 있었다. 그래서 천자문의 도입부에 나오는 하늘과 땅, 우주와 별들의 질서를 어렵지 않게 이해하고 넘어갔을 것이다. 밤이면 눈앞에 보이는 세상이었으니까.

다음으로 '땅은 누렇다'는 표현은 중국 황하黃河 지방의 특징이다. 겨울부터 봄까지 편서풍을 타고 우리나라를 덮치는 황사의 흙색이다. 중국 장이머우張藝謀 감독의 1988년 영화 〈붉은 수수밭〉을 보면 누렇게 흙먼지가 자욱한 풍경 가운데로 붉은 가마가 다가오는 장면이 나온다. 여주인공이 탄 가마의 붉은색과 누런 땅의 대비는 비슷한 난색暖色 계열임에도 불구하고 무척 선명하다. 이 영화는 누런 황토색과 붉은색의 향연이

중국 장이모우 감독의 영화 〈붉은 수수밭〉에서 여주인공이 탄 가마가 흙먼지를 일으키며 누런 황무지를 지나는 장면이다. '땅은 누렇다'는 천자문의 문구에 딱 맞아떨어진다.

라고 할 만하다. 영화의 주요 소재인 고량주를 담그는 재료로 쓰이는 붉은 수수. 그 검붉은색은 한자로 적赤이라고 해야 색상 단계에 맞다. 일본군의 공격으로 쓰러진 사람들이 흘리는 피의 선홍색은 홍紅이다. 그런데 영화 제목에 쓰인 붉은 수수밭은 홍고량紅高粱이다. 빨갛게 잘 익은 수수밭과 피 흘리는 희생자의 색을 서로 연결시키는 글자로 밝은 빨강을 뜻하는 홍紅을 사용했다. 그 외에도 한자로 빨강을 뜻하는 글자는 아주 많다. 중간색의 빨강을 뜻하는 주朱, 정성 어린 마음의 빨강인 단丹, 올바르게 빨간 정赬, 빨갛게 칠하는 동彤 등 빨간색 하나만 보더라도, 색을 표현하는 한자는 생각보다 다양하다.

세상의 중심에서 오방색을 외치다

　빨간색은 중국과 한자문화권의 세계관에서 볼 때 남쪽을 의미한다. 남쪽이자 앞이다. 그럼 뒤쪽도 있을까? 뒤쪽이자 북쪽은 검은색이다. 천자문 '천지현황'의 현玄이다. 동쪽과 왼쪽은 푸를 청靑이다. 서쪽과 오른쪽은 흰색, 백白이다. 이렇게 사방을 색으로 구분하고 상징으로 표현했다. 그럼 가운데는 무슨 색일까? 황제가 있는 세상의 중심은 누런 황黃이다. 그래서 중국 황제들은 노란색 또는 금색 예복을 입었다. 자신이 세상의 중심이라고 믿었기 때문이다. 황제를 제외한 다른 제후나 신하들은 감히 노란색 옷을 입지 못했다. 황제의 권력을 넘보는 역적으로 몰릴 수도 있기 때문에 노란색은 오랫동안 금지된 색으로 남았다. 물론 현대의 중국인들은 붉은색 다음으로 황금색을 좋아한다고 한다. 돈과 금을 상징하는 색이기 때문에 자본주의화된 현재의 중국에서 노란색은 더 이상 금기가 아니다.

　세상을 다섯 개의 기본색으로 구분한 것은 단지 중국뿐만이 아니었다. 우리나라 고구려 강서대묘 고분벽화에 보이는 사신도四神圖는 상상의 동물과 색을 결합시킨 신령스러운 상징물이다. 무덤 내부 천장의 사방 벽면에는 동서남북 방위에 일치하는 신들을 그려 넣었다. 동쪽의 푸른 용 좌청룡左靑龍, 서쪽의 하얀 호랑이 우백호右白虎, 남쪽의 붉은 봉황 전주작 前朱雀, 북쪽의 검은 거북 후현무後玄武. 그리고 그 가운데에 왕의 관이 놓였다. 타인이 엿볼 수 없는 무덤 공간의 주인공이자, 중국의 황제에 견

줄 만한 왕이었기 때문이다. 다섯 개의 방향을 가리키는 색, 오방색五方色은 이처럼 고구려부터 조선시대에 이르기까지 의복, 깃발, 건축, 회화, 음악 등 예술과 문화 영역에 두루 쓰였다. 그런데 왜 태극기에는 오방색의 노란색이 빠졌을까? 대한제국의 황제가 노란 의복을 입었기 때문이다. 황제라고 칭한 대한제국의 황실은 중국의 황제들처럼 노란 옷과 문장을 사용했다. 4색의 태극기와 함께 황실의 노란색이 더해져 오방색을 완성했다.

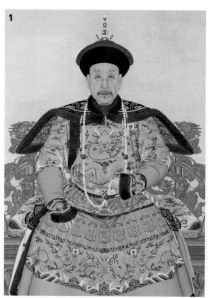

1 중국 청나라 건륭제의 초상화를 보면 황제의 의복이 노란 금색으로 만들어졌던 것을 알 수 있다. 황제를 상징하는 용 무늬는 빨강과 파랑 등으로 장식했는데, 그 아래로 단청과 같은 무늬의 오방색이 보인다.

2 조선 왕조의 마지막 왕이자 대한제국의 초대 황제였던 고종의 초상화도 역시 노란 황제복을 입은 모습으로 그려졌다. 노랑과 빨강의 대비 효과가 선명하다.

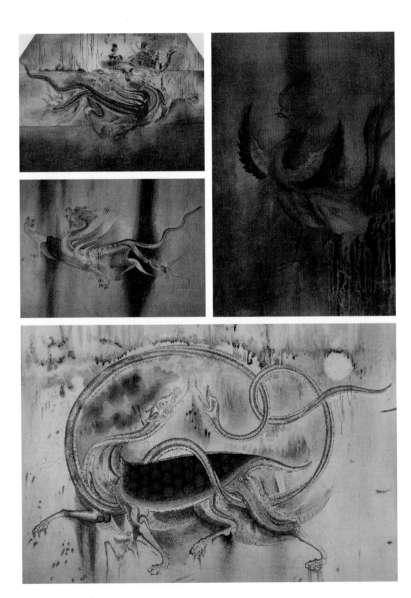

고구려 시대 강서대묘에서 발견된 사신도. 왼쪽으로부터 청룡, 백호, 주작, 현무의 순서로 사방에 배열되었다. 오랜 세월이 지나서 색상은 퇴색되었지만, 주작의 붉은색을 비롯한 일부 색상은 남아있다.

오방색의 의미와 전통

　오방색은 오행사상五行思想에서 유래되었다. 그 첫 기록은 한문이 제대로 정립되기 이전인 중국 하夏나라 때 거북의 등껍질에서 발견된 무늬, 즉 하도낙서河圖洛書에서 비롯되었다고 전해진다. 상서로운 거북 등에 새겨진 45개의 점 패턴을 분석하려고 만든 이론이 기자箕子의 〈서경書經〉과 제나라 추연鄒衍을 거쳐 '음양오행설陰陽五行說'로 발전하였다. 세상을 크게 음과 양으로 나누고, 그 상호작용을 다섯 가지 요소로 구분한 것이 오행이다. 오행은 나무 목木, 쇠 금金, 흙 토土, 불 화火, 물 수水로 구성된다. 이들 서로 간에는 이로운 상생相生과 해로운 상극相剋 관계가 작용하는데, 지금은 역학易學에서 사람의 사주팔자四柱八字를 풀이하는 이론으로도 친숙할 것이다. 복잡한 세상을 구성하는 기본 요소인 오행이 색채와 만나 고유의 색상을 가지게 된 것이 바로 오방색이다. 오방정색五方正色이라고도 하는 오방색은 수천년 동안 한자문화권 전체의 기본 색으로 활용되었다.

　오방색의 전통은 여러 곳에 남아있다. 도성 수비대의 깃발뿐만 아니라 궁궐과 사찰의 단청丹靑 무늬에서도 쉽게 오방색을 발견할 수 있다. 원래 나무의 수명을 연장하기 위한 방법으로 시작했지만, 고려시대에 확립된 우리 고유의 단청 기법은 그 한자에서 의미하듯 붉은 기둥과 푸른 처마를 가리킨다. 중국 송나라 서긍徐兢은 1123년 고려를 방문하여 세밀하게 분석하고 〈선화봉사고려도경宣和奉使高麗圖經〉이라는 여행기를 남겼다.

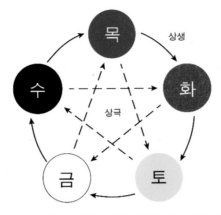

다섯 방향을 뜻하는 오방색은 오행 원리를 따라 서로 상생과 상극
관계를 가진다. 예를 들어, 푸른색 목(木)은 붉은색 화(火)를 살리지
만 하얀색 금(金)을 녹여 없애는 역할을 한다.

당시 고려인의 생활과 문화를 전해주는 귀중한 자료인데, 고려의 여러
건물들이 매우 웅장하며 겉모습도 화려하게 채색되었다는 기록이 남아
있다. 그런 전통은 오래 유지되어 지금도 경복궁이나 덕수궁 같은 궁궐
에 들어가면 기둥에는 짙은 붉은색을, 지붕과 처마의 배경에는 푸른색
을 칠한 것을 알 수 있다. 그 두 가지의 축을 중심으로 오방색과 초록색,
주홍색, 하늘색, 자주색, 갈색을 포함한 십간 색을 더해서 무척 화려하
고 풍성한 패턴을 만들었다. 이제는 경복궁에서 사진을 찍을 때 단청을
배경으로만 남겨두지 말자. 단청의 일부분만 확대해서 찍어도 화려한 그
림이 나올 것이기 때문이다. 최근에는 한복을 빌려 입고 궁궐을 방문하
는 관광객이 늘어나서 풍경이 더욱 화사해졌다.

경복궁 전각의 단청을 보면 붉은색 기둥과 푸른색 배경의 색채 위에 오방색과 십간 색의 세밀한 단청 무늬가 그려진 것을 알 수 있다.

07

백의민족

R: 10 G: 60 B: 200 R: 230 G: 30 B: 60 R: 160 G: 180 B: 190

R: 26 G: 25 B: 24 R: 230 G: 220 B: 210 R: 160 G: 180 B: 190

조선인, 흰옷의 사람들

지구 상에는 다양한 민족이 살고 있다. 지금 이 순간에도 어떤 민족은 소멸 위기에 처해 있지만, 그래도 7천이 넘는 종류의 민족이 존재한다. 각각의 민족은 세계화의 도전에 맞서 저마다 고유의 언어와 신화, 민속을 보존하려고 애쓴다. 선진국에서는 소수민족과 그 언어들, 심지어 사투리까지 보존하기 위해 많은 자원을 투입하고 있다. 우리 민족은 4천 년이 넘는 긴 역사를 가지고 있지만, 근대적인 의미에서 '민족'을 자각한 것은 조선 말기라고 한다. 조선 왕조는 1866년 프랑스 해군의 강화도 침입 전투 이후 혼란 속에서 서서히 쇄국의 빗장을 열었다. 당시 여러 외국인들이 은둔의 왕국, 조선에 들어와서 그 첫인상을 다양한 기록으로

남겼다. 병인양요丙寅洋擾로 시끄러웠던 그때 독일 상인 에른스트 오페르트Ernst J. Oppert가 본 조선인들은 모두 흰옷을 입고 있었다. 일부러 하얗게 만든 옷이 아니라 재료 자체가 흰색이라고 〈금단의 나라, 조선 기행〉이라는 책에 분석해 놓았다. 그로부터 30년 후, 영국 왕립지리학회 최초의 여성 회원이었던 이사벨라 비숍Isabella B. Bishop은 눈앞의 '조선인들은 더할 나위 없이 하얗게 만든 옷을 입는다'는 말을 남겼다.

그 무렵 외세의 위협에 대응하기 위해 조선 왕조는 위로부터의 혁명을

1 대한제국 시기에 외국인의 카메라에 촬영된 백성의 모습은 온통 흰옷뿐이었다. 중인 또는 양반으로 보이는 남성들의 잘 관리된 흰옷에 비교하여 어린이들의 옷은 흰색이라고 말하기 힘들 정도로 오염되거나 낡아 보인다.

2 흰옷을 입는 관습은 폐쇄된 공간에서 삶을 영위하던 여성들에게도 공통으로 해당되었다. 기생으로 보이는 여자들이 모여 앉아 담배를 피우며 바둑을 두는 장면에서도 흰옷으로 통일된 색채적 특성을 발견할 수 있다.

단행했다. 상투를 자르고 검은 옷을 입으라는 칙령이 내려졌다. 1895년 갑작스러운 갑오경장甲午更張은 전국에서 큰 반발을 불러일으켰다. 부모가 물려준 긴 머리를 짧게 자르라고 하니 차라리 목을 자르겠다는 사람도 있었다. 흰옷 대신 검은 옷을 입으라는 변복變服 명령에는 아무도 응하지 않았다. 정부 관리들이 강제하고 홍보해도 효과가 전혀 없었다. 결국 조선 사람들은 대한제국이 패망하고 일본 강점기를 지나가는 내내 흰옷만 입었다. 가난하고 더러운 환경에서 쉽게 오염되는 흰옷을 구질구질하게 입고 다니는 모습은 외국인들을 어리둥절하게 만들었다. 많은 수의 외국인 선교사들은 그 모순에 대해 끊임없이 지적하고 개선하도록 건의했다. 그러나 소용이 없었다. 조선 사람들은 왜 그토록 흰옷을 고집하게 되었을까?

흰옷의 유래

이 땅의 사람들이 흰옷을 입고 살아온 역사는 무척 오래되었다. 3세기의 〈삼국지三國識〉 위서魏書 동이전東夷傳에 보면 북만주 지역의 부여夫餘 사람들은 모두 흰색을 숭상하며 흰옷을 입는다는 대목이 나온다. 한반도 지역의 변진弁辰 사람들도 옷을 정결하게 입는다고 했다. 한반도 북부와 남만주 지역을 아우르던 고구려 주민들도 깨끗해 보이는 옷을 입었다는 문장이 있다. 그러니까 흰옷은 삼국시대부터 일본 강점기까지 2천년

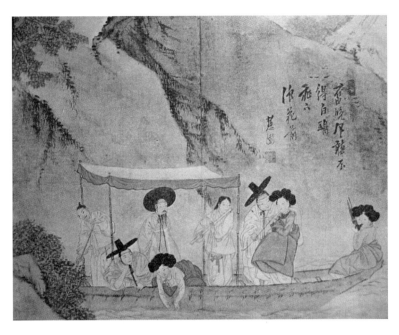

조선시대 양반들이 배를 타고 기녀들과 여가를 즐기던 장면을 그린 신윤복의 그림에서도 양반과 노비 가릴 것 없이 남자들은 모두 흰옷을 입고 있다. 이처럼 흰옷은 일반 서민의 색상에 머물지 않았다. 양반 계급과 왕족들도 흰옷을 즐겨 입어서 문제라는 표현이 역사 자료 곳곳에 등장한다.

동안 이어진 전통이다. 한민족 자체가 흰옷의 민족이었다. 지금도 갓난아기의 배냇저고리는 대체로 흰색이다. 인생의 마지막, 죽은 자가 관에 들어갈 때 입는 수의壽衣도 흰색이다. 태어나기 전부터 죽은 뒤에도 늘 흰옷이다. 흰옷의 '희다'는 원래 햇빛처럼 밝다는 뜻의 '해아래아다'에서 온 말이다. 하늘의 태양은 밝고 희다. 우리의 옛 조상들은 스스로 하늘의 후손이라 여기며 늘 하늘을 섬겼다. 그래서 하늘에 제사를 지낼 때는 신성하게 흰옷을 입었다. 지금도 전라도 지방의 무당, 즉 당골들은 흰옷을

입고 씻김굿을 한다. 백제 유민의 영향을 받아서인지 일본 신사^{神社}의 신
관^{神官}들도 지금껏 흰옷을 입는다. 고대의 하늘 숭상 전통은 조선시대에
이르러 조상의 숭배로 변해갔다. 유교 윤리가 지배했기 때문에 왕이 죽
으면 백성들은 3년 동안 흰옷을 입고 흰 갓을 써야 했다. 스승이나 부모
가 죽어도 마찬가지였다. 이른바 군사부일체^{君師父一體}의 신념이다. 일식
이나 월식처럼 하늘의 변고가 생길 때에도 임금과 신하들은 흰옷을 입
고 그동안의 죄를 참회했다. 민간인들도 제사를 지낼 때는 흰옷을 입고
흰떡을 해 먹었다.

금지된 흰옷, 왜곡된 백의민족

이처럼 전통 깊은 백의민족이라지만 흰옷이 항상 환영받았던 것은 아
니다. 역사적으로 여러 차례 흰옷 금지령이 내려졌다. 기록상으로는 첫
번째 '백의^{白衣} 금지령'이 13세기 말 고려 충렬왕을 통해서 공포되었다.
이어서 조선 태조 7년, 태종 원년, 세종 7년까지 고려 말부터 조선 초 거
의 모든 임금들은 흰옷을 입지 말도록 한두 번씩 명령했다. 그러나 백성
은 명령을 따르지 않았다. 연산군과 숙종은 두 번에 걸쳐서, 현종은 세
번이나 금지령을 내렸고, 영조는 수없이 흰옷을 금지했다. 결과적으로
는 모두 실패했다. 지도자들에게는 모든 백성이 고집하는 흰옷이 비합
리적이고 어리석어 보였다. 사대주의 관점이었지만 명^明, 청^淸과 같은

외국인들에게 보여주기에는 백성들이 일 년 내내 상복喪服을 입는 것 같아 민망하다는 이유도 있었다. 그러나 실제로는 일반 서민들뿐만 아니라 왕족과 고위 관리들도 흰 비단옷을 자주 착용했고, 양반들도 푸른 저고리 속에 흰옷을 받쳐 입었다. 이렇게 흰옷을 즐겨 입는 한민족에 대해서 20세기 초 일본 제국주의 학자들은 여러 가지 분석을 내놓았는데, 대체로는 한민족의 문화가 일본만 못하다고 폄훼하기 위함이었다.

조선의 미술을 '가냘픈 선의 미', 또는 '기교가 없는 기교'라고 칭송하는 것처럼 표현했지만 사실을 왜곡했던 민속학자 야나기 무네요시柳宗悅. 그는 수십 년 동안 백의민족에 대해서 '한恨이 많아서 흰옷을 입었고, 염색 기술이 낙후되어 색채를 잃어버렸다'는 주장을 늘어놓았다. 게다가 조선의 역사가 참혹했기 때문에 불쌍한 백성들이 슬픔에 빠져서 흰옷을 입는다고 연민에 취해 동정했다. 그가 인식했던 흰색은 결핍과 비애의 색이다. 의상 전문가 도리야마 기이치鳥山喜一도 1943년 〈조선백의고朝鮮白衣考〉라는 논문에서 '조선인들은 몽골의 침입으로 나라를 잃어서 흰옷을 입기 시작했다'고 억지스럽게 주장했다. 모두 왜곡된 주장이다. 조선의 염색 기술은 언제나 일본을 능가할 정도로 높은 수준이었다. 일본에서는 제대로 만들지 못하던 보라색, 자색紫色 염료도 오래전부터 자체 생산해서 사용했다. 18세기 조선의 관복 대부분은 붉은색, 자색, 감색, 청색 등 색채가 화려한 의상이었다. 그들은 하늘과 밝음을 숭상해서 흰색을 선호하게 되었다는 한민족의 역사에는 눈을 감고 식민 지배를 정당화하기 위해 흰색을 열등하고 결핍된 색으로 호도했다.

1 조선 왕가의 혼례복을 보면 화려한 염색 기술이 고도로 발전했다는 점을 확인할 수 있다.

2 궁궐 수비를 담당했던 병사들도 속에는 흰옷을 입었지만 겉에는 화려한 색상의 제복을 입었다.

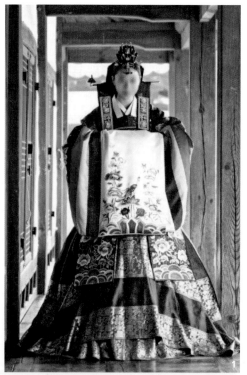

한 · 중 · 일, 가깝고도 먼 색상의 이웃들

일본 일장기의 배경색도 흰색이다. '붉은 태양이 떠오르는 나라'라는 의미에서 국호도 일본日本이고 국기에도 밝은 흰색과 붉은 원이 그려졌다. 고대 한반도의 영향을 받아서 그들도 우리처럼 밝음과 빛을 숭상해왔다. 그러나 지금은 그 유래와 역사를 잊었다. 현대 일본인들은 제국주의와 집단 순응적 질서의 영향으로 원색적인 색상을 선호하지 않게 되었다. 일본인들이 선호하는 색상은 개성을 감출 수 있도록 무채색 계열과 채도가 낮은 색상들, 파스텔 계열이 주를 이룬다. 그래서 차분하고 안정된 느낌을 주며, 각자가 튀지 않고 집단처럼 서로 어울려 보인다. 질서 있고 단정한 인상을 주기에 충분하다. 역사적으로 왕족과 최고위층만 보라색과 자색을 사용했고, 민간에서는 금지했다. 화려한 사치를 금지했던 도쿠가와德川 막부의 칙령은 수수하고 채도가 낮은 색상의 전통을 만들어냈다. 그런 억압 속에서도 공예, 미술, 장식품 등에서는 색상을 화려하게 사용하여 세련된 색채 감각을 자랑해왔다.

반면 중국인들은 원색을 아낌없이 활용해왔다. 특히 빨간색과 황금색에 대한 애정은 유난스럽다. 세계 각지에 자리 잡은 차이나타운의 주된 색상도 빨강과 노랑이다. 금색 또는 노랑은 황제의 색상이며, 돈을 불러오는 색이라는 믿음이 강하다. 그들에게 빨강은 신령스럽고 복을 가져오는 색이다. 그래서 중국 자금성의 수많은 지붕은 황금색이고 벽은 붉은색으로 칠해졌다. 그 공간의 주인공이었던 황제들도 한결같이 금색

옷에 붉은 장식을 몸에 둘렀다. 입춘立春이 다가오면 민가 대문에 액운을 물리치는 글귀를 써 붙이는 전통도 우리와 유사하지만 색이 다르다. 그들은 빨강 바탕에 황금색으로 후이춘揮春을 쓴다. 한자문화권의 공통점인 오방색, 십간 색의 전통이 바탕에 깔려 있지만, 중국인은 일본인보다 더 원색적이며 채도가 높은 색상을 선호하고 있다.

중국인들이 새해를 맞아 복을 기원하며 문에 붙이는 후이춘 역시 붉은색 바탕에 금색 글씨로 만드는 전통이 유지되고 있다.

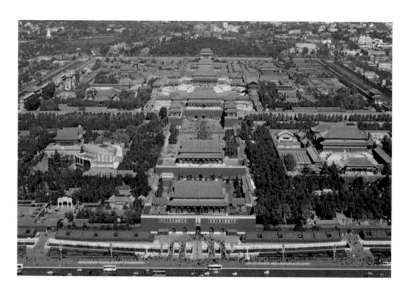

중국 북경의 자금성은 금색 지붕과 붉은색의 벽으로 색상을 지정해서 지어졌다.

백의민족의 후손은 무슨 색?

한국인이 선호하는 색상은 어떤 것일까? 아직도 전통의 오방색이 영향을 미치고 있을까? 색상이 적용된 물건에 따라 다르겠지만, 옷 색깔로는 검은색이 선호 1순위다. 2004년과 2014년에 설문조사를 진행했는데, 선호 색상의 순서는 변하지 않았다. 압도적인 1위로 검은색, 공동 2위로 파란색과 흰색, 3위 빨간색, 4위 남색, 다음으로 초록색, 회색, 분홍색, 노란색, 보라색 순이다. 2위 파란색과 4위 남색을 함께 푸른색으로 묶는다면 흰색은 3위로 밀린다. 2천 년간 지속된 백의민족의 전통은 지난 50년 사이에 완전히 붕괴된 셈이다. 왕명王命을 거스르면서까지 지켜왔던 흰옷의 역사는 산업화와 서구화를 거치며 어떤 강요도 없이 신속하고 자연스럽게 잊혔다. 이제는 백의민족이란 말은 유효하지 않게 되었다. 갑오경장의 변복령은 100년이 지나서야 비로소 통한 것일까?

흰옷을 입지 않는 이유는 여러 가지일 것이다. 쉽게 오염되어서 세탁하기 귀찮고, 바쁜 일상에서 옷이 더러워질까 염려하며 활동하고 싶지 않을 것이다. 검은색 옷을 선호하는 이유도 이와 유사하다. 때가 타도 쉽게 눈에 보이지 않는다. 날씬하고 세련되어 보인다는 시각적인 장점도 있다. 그래서 Z세대로 일컫는 청소년부터 20대 초반까지의 젊은 세대에게 더욱 인기다. 지난 수년간 문제시되었던 청소년들의 '검은 패딩 유행'도 이제는 남녀노소 가릴 것 없이 널리 확산된 모양이다. '김밥 패션'이니 '등골 브레이커'니 언론이 호들갑을 떨어도 겨울만 되면 너나 할

것 없이 모두 검은 패딩의 외투로 통일된다. 일본 강점기와 군사정권을 거치면서 남들보다 튀어 보이면 위험하다는 인식도 각인되어서 화려한 색상에 인색해진 이유도 있다. 청바지에 검은 롱패딩을 걸치는 유행이 언제까지 지속될지는 아무도 모른다. 앞으로 100년 뒤의 우리 후손은 어떤 색을 선호할지 미리 걱정할 필요는 없다. 다만 각자의 개성이 드러나도록 풍부한 색채 경험의 여건을 미리 만들어 줄 필요는 있다. 자신을 위해 선택할 줄 모르는 사람의 미래는 더욱 어둡기 때문이다.

홍대입구 거리를 걷는 20대 초반, 즉 Z세대 무리는 검은 패딩 점퍼를 유니폼처럼 입고 다닌다.

08

기다림과 슬픔의
노란색

R: 135 G: 45 B: 2	R: 180 G: 140 B: 5	R: 140 G: 85 B: 5
R: 190 G: 160 B: 15	R: 200 G: 195 B: 50	R: 160 G: 110 B: 15

기다림의 상징, 노란 리본

　2019년 3월 18일 광화문 광장에서 5년 가까이 서 있던 7개의 천막이
철거되었다. 2014년에 발생한 세월호 사건의 진실을 밝히고 책임자 처
벌을 요구하기 위해 희생자 부모들이 지키던 시설물이었다. 유족과 서
울시는 천막이 있던 자리 옆에 전시관을 세워서 세월호 참사의 기억과
안전의 메시지를 유지하기로 했다. 광화문 광장 천막과 진도 팽목항에
나부끼던 노란 리본, 우리 사회에서는 세월호 희생자의 상징이다. 아이
들이 돌아오기를 기다리는 부모들의 처절한 마음이 노란색의 리본 물결로
나타났다. 노란 리본은 다양한 형태로 확산되었다. 정치인의 가슴에도, 자
동차 유리창에도 노란 리본 모양이 붙었다. 온라인과 소셜 네트워크에도

노란 리본 달기 운동이 지속되었다. 그동안 노란색이 이렇게 명확한 메시지로 합의된 사례는 없었다. 가족을 애타게 기다리는 마음을 상징하는 노란 리본은 언제부터 쓰인 것일까? 리본과 노란색의 조합에는 무슨 사연이 숨어 있길래 곳곳에 파급되었을까?

노란 리본의 기원은 영국의 청교도 혁명이다. 17세기 영국에서 종교와 자유를 주장하던 의회파 청교도 시민군들은 정부군에 비교해서 전력도 열세였고 제대로 된 군복과 무기도 없었다. 단지 자신들을 표시하기 위해 저마다 노란 리본을 몸에 묶고 전쟁에 나갔다. 올리버 크롬웰Oliver Cromwell을 지도자로 세운 청교도와 의회파는 결국 왕정을 무너뜨리고 민주주의를 실현시켰다. 이들이 표식으로 사용하던 노란색 띠는 청교도를 따라 미국 식민지로도 넘어갔다. 19세기에 미국의 기병대는 노란 손수건을 목에 두르고 다녔다. 20세기 초에 미국 육군에서는 노란색 리본을 소재로 한 행진곡을 자주 사용했다. 그 무렵 '감옥에 간 남편을 용서하는 아내와 아이들이 역 근처의 큰 나무에 리본들을 매달아 가족 품으로의 귀환을 기다린다'는 이야기가 여러 형식으로 퍼져 나갔다. 특히 1971년 칼럼니스트 피트 헤밀Pete Hamill이 뉴욕포스트에 게재한 〈귀환Going Home〉 이야기가 '노란 리본과 함께 가족이 기다린다'는 이야기의 결정판이 되었다. 이 이야기에서 영감을 얻은 팝송 'Tie a Yellow Ribbon Round the Ole Oak Tree'이 크게 유행했다. 이 노래와 함께 1979년 이란에 억류된 미국 인질들의 무사 귀환을 기다리며 미국 전역에 노란 리본 달기 운동이 전개되었다.

이것을 계기로 노란 리본은 '가족의 품으로 무사히 돌아오기를 기다린다'는 의미로 굳어졌다.

진도 팽목항 난간과 기둥에 묶인 노란 리본들은 가족의 품으로 돌아오기를 기다리는 애절한 마음의 상징이다. 2014년 4월 16일 고등학생을 포함한 304명이 사망하거나 실종된 세월호 참사는 우리 사회에 큰 상처를 남겼다. 영미권의 노란 리본 이야기와는 별개로 노란색은 어린이의 순진무구함을 나타내며 무능한 정부에 죄 없이 희생당한 어린 영혼들을 상징하기도 한다.

노란색의 저항

프랑스는 근대 민주주의 혁명을 실천한 나라다. 미국, 한국을 비롯한 전 세계에 민주주의를 전파했고 희망을 전해주기도 했다. 세 가지 색의 프랑스 국기는 자유, 평등, 박애, 즉 혁명을 통해 얻은 가치를 담고 있다. 그러나 혁명은 세상을 바꾸는 혁신이면서 동시에 수많은 희생을 요구하는 잔인한 과정이다. 프랑스 사람들은 여러 차례의 혁명과 전쟁을 경험했다. 그래서인지 자신의 의견을 피력하는 데에 거침이 없다. 토론이 일상이고 매일 토론의 연속이다. 프랑스의 대학 입시 바칼로레아Baccalauréat에 철학 문제가 출제되면 온 국민이 논쟁을 벌이기도 한다. 그런 프랑스인들이 2018년부터 큰 시위를 계속 벌이고 있다. 이른바 노란 조끼Gilets Jaunes 운동이다. 유류세 인상 정책을 반대하는 시위로 시작되었지만, 매주 토요일마다 집회를 거듭하면서 반정부 시위로 확대되었다. 에마뉘엘 마크롱Emmanuel Macron 대통령 부부의 사치와 친기업 정책은 서민들을 더욱 자극했다. 시위대는 왜 노란 조끼를 입고 거리에 나왔을까? 프랑스 정부가 경유에 붙는 세금을 올리겠다고 발표하자 자동차 업계 노동자와 디젤차 보유 시민들이 시위에 나서기 시작한 것이다. 노란 조끼는 도로에서 안전을 위해 작업자와 운전자가 입는 것이다. 시민의 안전을 위협하는 경제 정책에 저항하는 수단으로 안전복인 노란 조끼를 선택했다. 그 과정이 SNS을 통해서 전파되며 전국적으로 산발적인 시위가 조직되었다. 검은색 아스팔트 위에서 시민들이 입은 노란색은 눈에 잘

노란색은 저항과 평화를 상징한다. 거리에 모인 노란 조끼 시위대는 형광 안전복을 유니폼처럼 입고 집회에 참여했다. 회색의 도시 풍경 속에서 형광 노란색은 강한 주목 효과를 만들어낸다.

띄어 강한 대비 효과로 시선을 끈다. 즉, 시위 현장에서 노란색은 저항의 색이다.

　노란색 시위는 아시아에서 먼저 일어났다. 홍콩이 중국에 반환된 이후 일국양제一國兩制가 평화롭게 공존하는가 싶었는데, 2014년부터 문제가 불거졌다. 홍콩의 행정장관을 베이징에서 파견하려는 중국 정부에 대항하여 홍콩의 학생들이 시위를 벌이기 시작했다. 이들은 홍콩 대표를 직선제로 선출할 수 있도록 요구했다. 그러나 중국 정부는 민주화를 요청하는 시위대를 무자비하게 진압했다. 물대포를 쏘는 경찰에 맞서 시위

대가 선택한 무기는 노란 우산이다. 폭력적인 경찰에 대항하여 일상에서 사용하던 작은 우산을 방패 삼아 홍콩의 젊은이들은 두 달이 넘도록 노란색 시위의 흐름을 만들어냈다. 이보다 앞서 2001년 태국에서도 노란 셔츠 시위가 일어났다. 억만장자 재벌이던 탁신 총리 일파가 총선에서 승리하자 시민들은 선거 무효를 주장하며 재벌의 부패에 저항하는 시위를 시작했다. 국왕을 구심점 삼아 시위대는 노란 셔츠를 입고 거리에 나섰다. 이에 반발하는 친재벌 시위대는 빨간 셔츠를 입고 나타났다. 태국에서도 오랫동안 노란색과 빨간색의 충돌이 이어졌다.

다윗의 노란 별

세계사에서 가장 슬픈 노란색은 유대인의 가슴에 붙었던 노란 별이다. 고대 이스라엘을 통일한 다윗 왕을 상징하는 육각별 모양은 지금도 이스라엘 국기에 푸른색으로 들어 있다. 이스라엘 민족의 역사와 자부심을 상징하는 별 모양이지만, 독일 나치 정권은 유대인을 차별하는 표식으로 악용했다. 1930년대 제1차 세계대전의 패전국이었던 독일공화국은 가혹한 전쟁 배상금에 신음하고 있었다. 패배자의 분노는 결국 돈 많은 유대인들을 향했다. 온 국민이 패전의 고통으로 피폐한 삶을 이어가고 있을 때도 독일의 유대인들은 잘 먹고 잘사는 것처럼 보였다. 이러한 열등감은 1938년에 일어난 테러인 '수정의 밤Kristallnacht' 사건으로 폭

발했다. 어느 독일계 유대인이 인종차별에 대한 보복으로 독일 대사관 직원을 저격한 것이 빌미가 되었다. 나치 정권은 이 사건을 기회로 삼아 비밀리에 독일 국민을 선동하여 전국의 유대인들을 공격하고 유대교회당에 불을 질렀다. 하룻밤 사이에 천 개의 유대인 가게와 집이 불탔고, 193곳의 유대인 예배당도 화염에 휩싸였다. 단지 부자라는 이유로 2만 명이 넘는 유대인이 체포되었다. 공격당하지 않은 유대인들조차도 길바닥 닦기 같은 온갖 구차한 일에 동원되었다. 나치에 의한 유대인의 비극은 극단으로 치달았다.

제2차 세계대전이 동유럽으로 확산되던 1941년, 나치 정권은 점령지의 모든 유대인에게 노란색 별을 달도록 명령했다. 다윗 왕의 육각별은 결국 유대인을 구분하고 혐오하는 상징물로 변했다. 유대인들은 정든 집을 떠나 '게토Ghetto'라 부르는 집단 거주지로 강제 이주되었다. 마치 미국의 흑인 차별처럼 유대인 전용 벤치, 식당, 기차 등 모든 영역에서 차별이 강화되었다. 겉모습으로 독일인과 구분할 수도 없는 수많은 유대인이 노란색 별로 구분되었다. 유대인임에도 불구하고 노란 별을 가슴에 달지 않으면 즉결 처분으로 총살하기도 했다. 천으로 만든 값싼 노란 별은 이후 인종 청소의 정점이 된 홀로코스트까지 역사상 가장 슬픈 상징으로 남았다. 그로부터 70년이 지난 2014년, 스페인 패션 브랜드 자라Zara는 줄무늬 아동복 셔츠의 가슴팍에 노란 육각별을 붙인 상품을 출시했다. 나치가 만든 노란 별이 아니라 미국 서부영화의 보안관 배지를 상징했다고 변명했지만 결국 여론의 뭇매를 맞고 사과했다. 다윗 왕

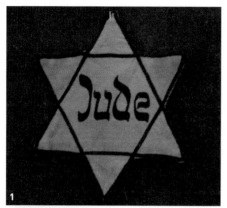

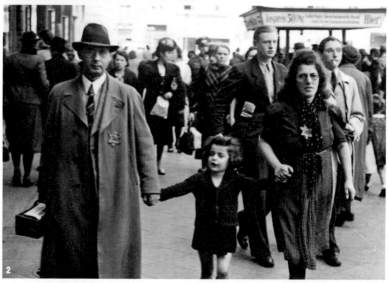

1 나치 정권이 만들었던 유대인 표식은 삼각형 두 개가 겹친 노란 육각별 모양이다. 가운데에는 마치 히브리
어처럼 보이지만 독일어로 '유대인(Jude)'이라고 써 놓았다.

2 나치가 집권하던 시기에 유대계 독일 시민 가족이 가슴에 노란 별을 달고 시내 거리를 지나고 있다. 천진
난만한 어린이와는 다르게 부부는 촬영하는 사람을 경계의 눈초리로 응시하고 있다.

의 통일 업적을 기리는 파란 육각별은 나치에 의해 노란 별로 바뀌면서 금기의 아이콘이 된 셈이다. 그 영향 때문인지 독일 국민들은 지금도 웬만해서는 노란색 옷을 입지 않는다.

노란 색의 화가, 고흐

노란색을 가장 많이 쓴 화가는 빈센트 반 고흐Vincent van Gogh다. 특히 고흐가 프랑스 남부 아를Arles로 이주하여 그린 풍경화와 정물화에는 항상 노란색이 가득 차 있다. 노란 해바라기, 노란 밀밭, 밤하늘의 노란 별과 마을의 불빛들까지 그의 화폭에는 노란색이 자주 쓰였다. 고흐가 왜 그렇게 노란색에 집착했는지를 분석하는 의견도 여러 가지다. 친하게 지내던 의사 가셰Paul Gachet 박사가 처방해준 약의 부작용으로 모든 사물을 노랗게 보게 되었다는 말도 있었다. 아니면 정신착란의 전조 증세로 세상을 노랗게 보고 집착하기 시작했다는 추측도 있었다. 다른 사람들은 고흐가 자주 마시던 술 압생트Absinthe의 독성 때문에 색각에 문제가 생겼다고 주장했다. 당시 화가들이 즐겨 마시던 싸구려 독주毒酒였던 압생트에 포함된 튜존Thujone이라는 성분이 뇌세포를 파괴하며 환각을 일으킨다고 알려지면서 고흐를 포함한 많은 예술가가 환각 상태에서 자살했다고 한다. 사회문제로 비화된 환각 성분 때문에 결국 압생트는 수십 년간 생산이 금지되었다가 1981년부터 안전한 성분만으로 다시 시판되기 시작했다.

고흐의 여러 병세 중에서 시지각에 문제가 생겨 세상을 노랗게 본다는 황시증黃視症, Xanthopia은 색시증色視症, Chromatopsia의 대표적인 유형이다. 압생트의 원료가 되는 쑥 성분에 포함된 산토닌Santonin 독성이 중독으로 발생하기 쉬우며 무채색의 물체가 노랗게 보이고, 노란 사물은 더 샛노랗게 보이는 증세이다. 화가 공동체를 꿈꾸었던 고흐의 간곡한 초청으로 아를에 도착한 고갱Gauguin은 고흐가 그린 노란 그림들을 보고 정신착란이나 병적 증세를 예감하고 미쳐버린 고흐를 외면한 채 떠났다. 그러나 고갱도 퐁타방Pont-Aven으로 돌아와서는 노란 그림을 그렸다. 고흐의 죽음을 암시하듯 평온히 잠든 〈황색의 그리스도〉에는 고흐의 그림처럼 노란색이 넘실댄다. 서른일곱 살의 나이에 들판에서 권총으로 자신을 쏜 고흐의 시신경에는 파란 하늘과 노란 밀밭이 남아있었을 것이다. 그 후 죽음의 순간을 기다리던 30시간 동안 노란 방에 누워 고흐는 무슨 생각을 했을까? 노란색은 슬픈 기억과 기다림의 컬러이다.

빈센트 반 고흐가 1889년에 그린 정물화 〈해바라기〉를 보면 그가 얼마나 다양한 노란색을 감별하고 그림에 표현했는지 알 수 있다. 이 그림에 쓰인 일부의 다른 색을 제외하고는 꽃과 배경 대부분을 노란색 계열로 칠했다. 갈색에 가까운 탁한 노란색부터 금빛 노란색을 거쳐 밝은 레몬색에 이르기까지 고흐가 만든 노란색의 스펙트럼은 상당히 넓다. 이와 같은 노란색에의 집착으로 인해 그는 황시증으로 의심을 받았다.

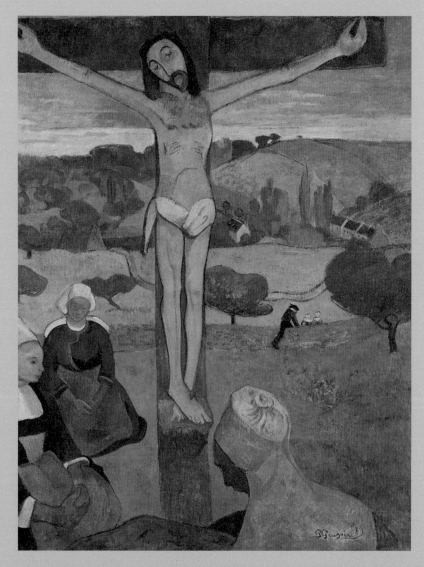

고흐와 다투고 작업실로 돌아온 고갱이 그린 〈황색의 그리스도〉에는 고흐의 영향처럼 노란색이 남아있다. 예수의 몸과 풍경, 하늘, 여인의 앞치마에도 노란색 계열의 색들로 가득 차 있다. 고흐가 세상을 떠난 후 충격을 받은 고갱은 결국 문명 세계를 떠나 남태평양 타히티(Tahiti) 섬에 은둔했다.

09

빨간 지붕
푸른 바다

R: 220 G: 100 B: 60 R: 20 G: 180 B: 220 R: 10 G: 80 B: 140

R: 150 G: 200 B: 230 R: 120 G: 140 B: 60 R: 50 G: 60 B: 30

푸른 바다의 비밀

바다는 저마다 색이 다르다. 검푸른 동해 바다에 익숙한 사람은 민트색에 가까운 몰디브 주변의 바다가 낯설다. 서해는 황해黃海라고도 불리는데 중국 황하黃河의 누런 흙모래와 침전물이 쌓여서 그렇다. 붉은 바다라는 이름이 붙은 홍해紅海는 실제로 그렇게 붉지 않다. 남조류와 붉은 산호가 물에 비쳐서 생긴 이미지일 뿐이다. 오히려 바다를 둘러싼 척박한 사막의 땅 색이 붉은 편이다. 사실 바다의 색깔에는 여러가지 요인들이 작용한다. 대부분의 바다가 푸르게 보이는 이유는 햇빛 가시광선의 흡수와 반사 과정에서 푸른색 파장이 남아서 그렇다. 바닷물을 두 손에 담아 보면 그냥 투명한 물일 뿐이다. 바다의 깊이와 성분, 부유물, 조류

등의 특성에 따라 바다의 색이 바뀐다. 플랑크톤의 영향으로 붉은빛 바
다로 변하는 적조赤潮 현상도 종종 발생하는 일이다. 같은 바다도 하루의
시간에 따라 또는 햇빛의 방향에 따라 색이 달리 보이기도 한다.

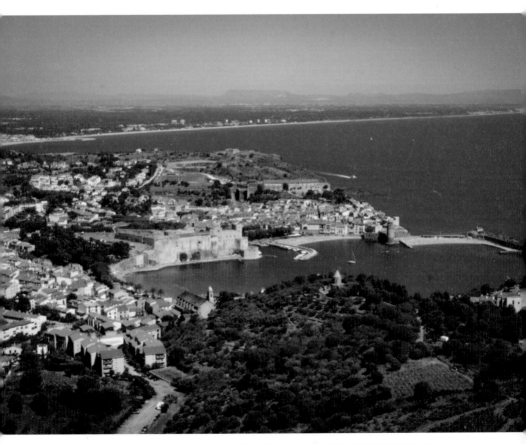

스페인 국경으로 넘어가는 프랑스 남부 해안가 마을 콜리우르의 앞바다는 완전한 파란색이다. 짙푸른 바다는
마을에 이르러 짙은 주황색 지붕과 강한 대비 효과를 만들어낸다.

유럽과 아프리카 대륙 사이의 바다, 지중해는 새파랗다. 프랑스에서 스페인으로 넘어가는 국경 부근에 위치한 콜리우르Collioure 마을에서 바라보는 지중해 바다는 비현실적일 정도로 진하게 파랗다. 그 어디에서도 보기 힘든 파란 바다의 풍경이다. 지중해는 석회암 지형에 놓여 있기 때문에 푸른 바닷속에 눈에 보이지 않는 희뿌연 배경색이 존재하는 셈이다. 그래서 석회가 녹아들어간 바다는 더 밝고 진하게 파란색을 낸다. 파란 바다의 수심이 얕다면 하늘색처럼 밝게 보이고 깊으면 짙푸르게 보인다. 지중해는 파란 바다라는 말 그대로를 보여준다. 지중해 여러 지역 중에서도 특히 프랑스 니스Nice 앞 바다는 많은 사람들의 사랑을 받고 있다. 밝은 하늘색부터 쪽빛 짙푸른 색까지 이어지는 풍부한 바다 색도 인기의 이유다.

빨간 지붕의 비밀

푸른 지중해 바다 너머로는 붉은 지붕이 보인다. 남부 프랑스 프로방스 지방의 모든 지붕은 다 붉은 색이다. 주황색과 빨간색 사이니까 주홍색이라고 하면 정확하겠다. 푸른 바다와 빨간 지붕이 만나는 풍경은 남부 유럽 지역의 공통점이기도 하다. 인접한 이탈리아를 지나 크로아티아의 두브로브니크Dubrovnik까지 지중해 연안에는 유독 붉은 지붕의 마을이 많다. 푸른 바다가 보이지는 않는 내륙 지방에서도 건물 지붕은 한결

같이 빨간색 또는 주홍색이다. 미세먼지 없는 파란 하늘과 맞닿은 빨간 지붕은 바다처럼 콘트라스트를 만든다. 남부 프랑스 내륙의 오래된 소도시 카르카손Carcassonne은 성벽으로 둘러싸인 요새要塞, fortress 마을이었다. 우리나라로 치면 읍성邑城에 해당하는 작은 규모의 성곽을 경계로 그 안 쪽에 시가지가 만들어졌다. 세월의 풍파에 닳아버린 중세의 모습 그대로 남아있는 구시가를 돌아보고 성문을 나오면 비로소 붉은 지붕들이 다시 보인다. 주변의 푸른 수목과 하늘의 색과는 반대로 옹기종기 모여 있는 붉은 지붕들은 마치 주황색 섬으로 보이기까지 한다. 붉은 지붕을 떠받치고 있는 벽은 옅은 상아색의 석회암石灰岩, 즉 라임스톤limestone이다. 유럽 남부는 모두 석회암 지대이다. 그래서 가장 구하기 쉬운 석재로 집을 지으면 늘 상아색 벽이다. 세월이 흐르며 전쟁과 화재의 변고를 당하면서 라임스톤은 검은 때를 뒤집어 쓰게 되었다. 무너진 곳을 수리하여 깨끗해진 돌과 낡은 돌이 함께 쌓여있어 묘한 그라데이션을 보이는 벽이 흔하다.

　주변의 돌처럼, 지역에서 얻은 황토 흙을 구워서 만든 기와를 올린 지붕은 주홍빛을 띠게 되었다. 흙 속의 천연 철 성분은 불에 가열되거나 세월이 지나면 녹슨 쇠처럼 빨갛게 된다. 흙 속에 망간 성분이 많으면 갈색에 가깝게 변하기도 한다. 남부 유럽의 기와는 우리나라의 방식과는 차이가 있다. 국내에서 흔히 스페인 기와로 부르는 주홍색 기와는 원래 고대 그리스와 로마에서 유래된 방식으로 평평한 암키와tegula와 둥글게 올라선 수키와imbrex로 맞물리게 구성하는 것이다. 그렇게 만들어진

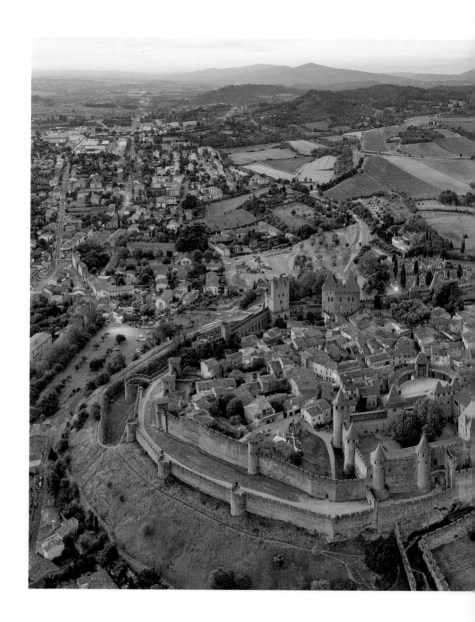

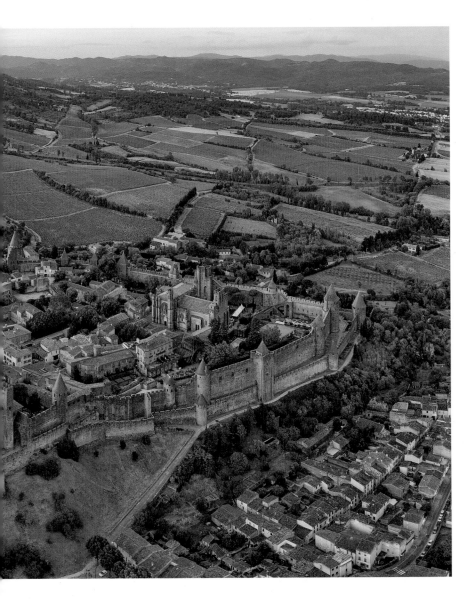

중세 성곽마을의 모습을 전형적으로 보여주는 카르카손(Carcassonne)의 풍경을 보면 마치 초록의 바다에 떠 있는 주황색 섬처럼 보인다. 붉은 지붕은 지중해 연안이 아닌 내륙 지방에도 하나의 규칙으로 유지되고 있다.

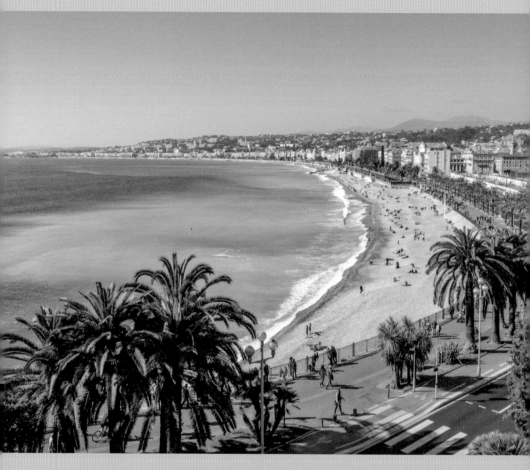

남부 프랑스 지중해 연안의 휴양도시 니스(Nice) 앞바다의 색은 흰색부터 하늘색을 거쳐 짙은 남색까지 다채롭다. 알록달록하게 채색된 해안 건물들의 지붕에는 한결같이 짙은 주황색 기와가 얹혀 있다. 일조량이 풍부하고 따뜻한 날씨 덕분에 오래 전부터 춥고 습한 지역에 사는 북유럽 주민들이 자주 찾는 피한지(避寒地)로 인기를 끌었다.

골을 따라서 빗물을 배수한다. 햇볕이 풍부한 남유럽은 여름철에 상당히 더운데도 환경보호 때문에 집집마다 에어컨을 갖추지도 않는다. 땡볕에 달구어진 건물은 그 자체로 열 덩어리가 되는데, 평편하지 않고 올록볼록한 지붕은 열의 발산에도 유리하다. 낮은 습도 덕분에 40도가 넘는 여름낮에도 그늘에 들어가면 땀이 쉽게 마른다. 남부 유럽에서 붉은 기와 지붕과 상아색 석회암 벽은 그렇게 자연스럽게 만들어졌다. 지나치게 단단한 화강암에 비해서 석회암은 모양을 가공하기도 쉽다. 도시마다 중앙에 위치한 고딕 양식의 성당을 보면 섬세하고 뾰족하게 가공한 석조石彫의 기술력이 드러난다. 기둥마다 들어선 조각상에서도 프랑스 특유의 예술성을 느낄 수 있는데, 역시 석회암이라는 재료가 가진 특성도 한몫했다.

푸른 하늘의 비밀

유럽을 여행하며 느끼는 즐거움 중의 한 요소는 바로 상쾌한 공기이다. 싱그러운 초록의 공원도 많고 도로를 오가는 자동차도 적어서 한적해 보이는 경우도 많다. 항상 공기가 깨끗하지만, 맑은 날의 푸른 하늘은 마치 축복 같다. 비가 그친 뒤에는 무지개를 보는 경우도 흔하다. 일년 내내 미세먼지와 황사 걱정에 공기청정기, 마스크뿐 아니라 생활필

수품인 세제와 비누까지 미세먼지 제거 기능을 갖춘 우리나라와는 천지 차이다. 유럽의 깨끗한 환경은 자연과 하늘의 선물일까? 바로 옆에 중국이 없으니 미세먼지도 없을까? 그렇지 않다. 환경오염은 단지 이웃 나라 탓이 아니다. 긴 세월 유럽 사람들의 노력과 막대한 비용으로 오늘날의 깨끗한 공기를 만든 것이다. 눈 앞의 이익만 생각하면 절대로 깨끗한 환경을 만들 수 없다. 지난날 유럽이 그랬다. 1950년대까지 유럽 전역의 난방, 발전, 공업 연료는 석탄이었다. 특히 영국은 더욱 심했다. 석탄 산업을 통해 산업혁명을 이루었고, 국가 발전의 수단으로 삼았던 기간이 오래 이어졌다.

그런데 1952년 12월에 접어들면서 영국 런던에 갑자기 한파가 찾아오고 공장과 주택에서는 석탄을 때며 난방에 몰두했다. 안개와 구름으로 뿌연 시내는 사방에서 내뿜는 석탄 연기에 덮여 한치 앞도 보이지 않는 지경에 이르렀다. 강한 스모그smog가 형성되어 집집마다 호흡기 환자가 늘어났고, 도로에서는 앞이 보이지 않아 교통사고가 빈발했다. 그 겨울에만 4천 명 가량이 호흡기 질환으로 죽었다. 이후 폐질환으로 8천 명이 더 사망했다. 많은 사람이 대기오염의 고통을 호소했지만, 정치가들은 산업을 보호한다며 개선책을 뭉개고 있었다. 당시 영국 수상이었던 2차 세계대전의 영웅 윈스턴 처칠Winston Churchill도 환경오염과 스모그를 대수롭지 않게 여겼다. 환경운동은 산업 발전을 위축시킨다고 무시하기도 했다. 그러다가 자신의 비서가 스모그로 인해 앞을 제대로 못보고 달리던 버스에 치여서 사망하자 비로소 문제의 심각성을 깨닫게

1 1952년 12월 런던에서 발생한 극심한 스모그는 대낮의 햇볕마저 가려버렸다. 공해로 만들어진 한낮의 어둠 속에서 많은 자동차들이 전조등을 켰고, 경찰관들은 횃불을 들고 치안을 유지했다. 무려 12,000명의 사망자를 내며 지구 역사상 최악의 환경 재난으로 기록되었다.

2 런던 스모그 사건 이후 1956년 제정된 청정대기법이 시행되면서 점차 깨끗한 공기를 되찾기 시작했다. 현재의 영국은 푸른 자연이 보존되고 환경 의식이 높아 다른 나라에 모범이 되고 있다.

되었다. 그로부터 4년 후 공해를 방지하는 청정대기법Clean Air Act을 제정하고 공해를 감소시키는 사회적 노력을 시작했다. 막대한 비용과 제한 규정이 뒤따랐지만, 마침내 영국은 그림 같은 풍경과 푸른 하늘을 되찾았고 스모그 국가라는 과거의 오명을 깨끗이 씻어냈다. 프랑스나 독일도 비슷한 과정을 거쳤다. 잦은 전쟁과 공해의 세계를 깨끗한 세상으로 바꾸는 데에 많은 희생과 비용을 감내했다.

검은 숲의 비밀

독일 남서부에는 무려 6,000km²에 이르는 거대한 삼림 지역이 있다. 숲의 나무들이 빽빽하게 들어차서 하늘이 보이지 않아 어둡다는 의미로 '검은 숲Black Forest'이란 이름이 붙었다. 독일어로는 슈바르츠발트Der Swarzwald라 불리는 이 구릉지대는 길이 160km, 폭 60km의 끝없는 숲이다. 바덴-뷔르템베르크 주의 5분의 1에 해당하는 면적이다. 독일 같은 선진 공업국가에 어떻게 이렇게 큰 숲이 남아 있을까? 약 1만 년 전 빙하기에 알프스를 중심으로 형성된 뷔름 빙하Würm glaciation의 일부로 파생된 검은 숲의 삼림지대는 로마제국의 문명기를 거치며 게르만족의 영토이자 경계로 기능해왔다. 넓은 숲은 목재의 공급원이자 광업의 기반이기도 했으나 빽빽한 숲은 마을과 멀리 떨어진 금단의 땅이기도 했다. 동화 〈헨젤과 그레텔〉의 이야기처럼 울창한 숲에서 길을 잃는 경우도 많

앉고, 〈빨간 모자〉의 주인공처럼 늑대에게 쫓기기 일쑤였다. 금단의 땅은 많은 작가들의 상상력을 자극했고, 독일의 검은 숲은 이야기의 샘이 되었다. 우리가 알고 있는 수많은 동화, 〈잠자는 숲속의 미녀〉, 〈신데렐라〉, 〈장화 신은 고양이〉, 〈백설공주〉, 〈라푼젤〉 등도 검은 숲에서 영감을 얻은 이야기들이다. 지금도 독일인들은 검은 숲에 등산이나 하이킹을 나서기도 하고, 호숫가에 여행을 하다가 노년에는 휴양을 온다. 그래서인지 검은 숲은 아직도 한적하다. 늑대는 사라졌고, 간혹 큰 마을이나 요양병원, 낚시터, 트레킹 코스를 만날 뿐이다.

독일을 여행하다 보면 빈 벌판이 눈에 띈다. 농사를 짓지도 않고 그냥 반듯하게 버려진 땅처럼 보인다. 국토가 넓고 여유가 있어서일까? 아니다. 그 빈 땅들은 다음 농사를 위해 쉬는 땅이다. 자연 환경을 그대로 보존하고 땅의 힘을 유지하며 농사를 짓기 때문에 휴경지休耕地를 두는 것이다. 우리처럼 비료와 농약의 힘으로 농업 생산성을 확장하지 않는다. 어디를 가나 깨끗하고 여유 있는 독일의 환경도 저절로 얻어진 것이 아니다. 영국에 비해서 뒤늦은 산업화와 작은 나라들로 분열된 국가 공동체 때문에 근대 독일은 열등감에 휩싸였다. 동부 지역의 작은 나라에 불과했던 프로이센 공국이 국력을 확대하여 이웃 나라들을 통합하였고, 마침내 1871년 독일제국을 선포하며 독일을 통일했다. 빠른 산업화와 국력의 신장을 위해 공민교육을 실시하고, 기술 교육을 중시했다. 그러나 두 번에 걸친 세계대전에 패하면서 신흥 강대국의 자존심은 주저앉아 버렸고, 쪼그라든 국토는 그마저도 화염과 공해로 폐허처럼 변했다.

'라인강의 기적'은 단지 독일 산업의 부흥에만 머물지 않았다. 지난 70년 간 독일 국민들은 오염된 땅을 정화하고 자연환경을 복원하는 데에 큰 노력을 기울여왔다. 환경과 약지에 대한 애정이 남다른 '녹색당Die Grünen' 도 그 과정에서 결성된 정당이다. 초록색은 성장이 아니라 환경을 상징 한다. 노동 없이 소득을 얻기 힘든 것처럼, 환경 보존에도 엄청난 노력

과 희생이 필요하다. 빨간 지붕 너머로 보이는 푸른 바다에 파도 대신 플라스틱 쓰레기가 넘실댄다면 낙원이 아니라 지옥일 것이다. 일상에서 남모르게 시작한 작은 실천이 푸른 환경을 만드는 씨앗이 된다. 유럽 사람들은 수십 년 긴 세월을 참고 노력하여 맑은 공기와 푸른 숲을 만들어 냈다. 하늘은 스스로 돕는 자를 돕는다.

초록이 울창한 독일 남서부 검은 숲 지대는 환경 보존의 대표적인 예이다. 그 중앙에 위치한 호엔촐러성(Burg Hohenzoller)은 마치 〈라푼젤〉과 같은 동화 속 이야기의 무대처럼 보인다.

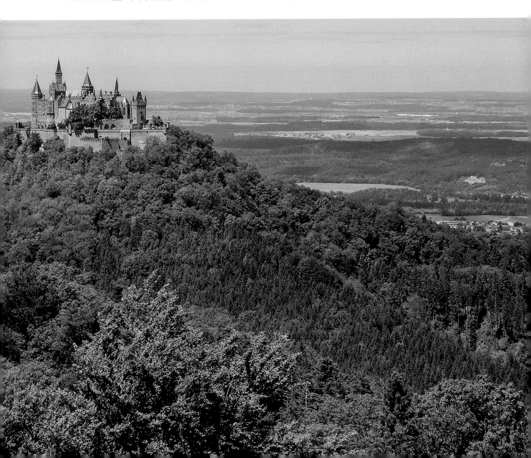

10

아티스트가 사랑한 블루

R: 190 G: 40 B: 10	R: 10 G: 30 B: 160	R: 230 G: 170 B: 50

R: 190 G: 220 B: 230	R: 80 G: 140 B: 150	R: 15 G: 45 B: 65

고귀한 컬러, 블루

파란색은 고귀하다. 안료 자체가 귀해서 흔히 만들 수 없었던 보라색은 최상류층의 상징과 같았다. 종교 지도자의 성스러운 흰색과 검은색도 고고한 색이었다. 그러나 파랑만큼 광범위하게 예술가들의 사랑과 관심을 받은 색도 드물다. 파란색이 고귀했던 이유도 역시 좋은 품질의 안료를 구하기 힘들었기 때문이다. 중세시대부터 전통이긴 했지만 르네상스 천재 화가들이 그렸던 성모 마리아는 모두 파란색 옷을 입고 있다. 고귀한 성모의 상징색이다. 파란색을 내는 안료에도 여러 재료와 등급이 있었다. 가장 좋은 안료는 발색이 선명하고 오래 보존되는 성분이다. 르네상스 시대의 문을 열었던 화가 조토 디 본도네 Giotto di Bondone는 입체

감과 원근법을 잘 표현해서 유명해졌고, 파란색을 잘 쓰는 화가였다. 푸른 하늘과 파란 성모의 초상은 조토 그림의 특징이었다. 그러나 질 좋은 파란색 안료를 구하기 힘들었다. 그가 남긴 〈동방박사의 경배〉와 같은 그림을 보면 노란색은 남아있는데 파란색은 이미 오래전부터 탈락되었다. 노란색 부분은 회벽을 바탕으로 한 프레스코Fresco 기법으로 그렸지만, 달걀노른자를 섞어 템페라Tempera 기법으로 칠한 파란색은 모두 떨어진 것이다. 프레스코 기법으로 칠한 하늘색은 선명하게 남은 것을 보면 안료와 채색 기법의 상관관계는 오랜 실험을 거쳐야만 안정성을 증명할 수 있는 고도의 기술 체계였다. 모든 것을 손수 만들어 써야만 했던 시대였다.

대량 생산된 물감이 없다는 것은 화가에게 화학적 소양을 요구하는 것이다. 근대 이전에는 안료의 수급부터 물감 제조까지 그림의 모든 단계가 화가의 몫이었다. 발색이 좋은 안료를 구하는 일부터 험난했다. 고급스러운 울트라마린Ultramarine의 원료는 아프가니스탄의 청금석靑金石에서 나왔고, 질이 떨어지는 아주라이트Azurite의 블루는 남동석藍銅石에서 추출할 수 있었다. 노력 끝에 순도 높은 안료 가루를 구하면 아라비아 고무Arabian Gum와 같은 접착제를 약사발에 담아서 막자로 여러 번 눌러 빻아야 했다. 그렇게 조제한 용제 가루를 안료와 함께 담마검Dammar Gum 가루와 오일 종류에 섞어 개어가며 그림 단계에 따라 필요한 유화물감을 만들어 썼다. 색상이 여러 가지라면 더 많은 작업이 소요되었다. 그러다 보니 같은 코발트블루Cobalt Blue라고 해도 작가에 따라 색상이 다르고,

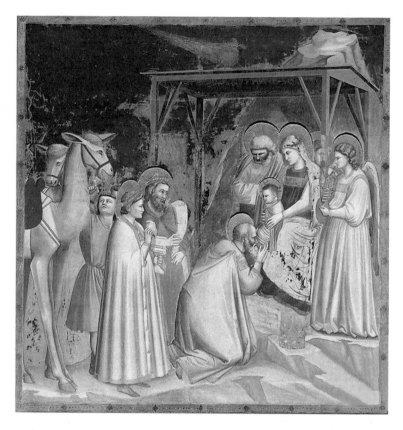

조토(Giotto)의 1305년 벽화 〈동방박사의 경배(Adoration of the Magi)〉는 프레스코 기법으로 그려졌지만, 템페라 기법으로 칠한 파란색 일부는 색칠 부위가 떨어져 흔적만 남아있다. 당시에 성모 마리아는 푸른 옷을 입은 모습으로 그렸는데, 유명한 화가들은 고가의 청색 안료를 구해서 주인공인 성모의 모습을 돋보이고자 노력했다.

그림마다 발색이 달라졌다. 유화 기법도 이렇게 변수가 많은데, 템페라 나 프레스코 기법 같은 오래된 회화 기법은 더욱 편차가 컸다. 조토를 비 롯하여 미켈란젤로Michelangelo di Lodovico Buonarroti Simoni, 레오나르도 다빈치

Leonardo da Vinci와 같은 이탈리아 르네상스 작가들은 템페라 기법에서 유화 기법으로 전환되던 시기에 작업했다. 화가들은 다양한 화학적 실험을 시도했다. 실험의 결과가 늘 성공적일 수는 없었다. 그래서 다빈치의 〈최후의 만찬〉과 같은 경우에도 다빈치의 사망 이전부터 이미 채색이 떨어져 나가며 훼손되기 시작했다. 다빈치는 많은 드로잉과 노트를 남겼지만, 명성보다 완성한 작품의 수는 매우 적었다.

청색 시대, 블루칩 작가 피카소

인류 역사상 가장 많은 미술 작품을 남긴 작가는 누구일까? 보통 화가들은 죽을 때까지 천 점의 작품을 남기기도 힘들다. 매달 한 작품씩 그린다고 하면 1년에 12점, 10년에 120점이므로 50년을 창작한다면 평생 600점이다. 한 달에 두 작품씩 쉬지 않고 반백 년을 작업해야 비로소 1200점을 만들 수 있다. 그러나 인생에는 사건도 많고, 작가들이 겪는 슬럼프도 있으니 다작은 희망 사항으로 그치는 경우가 대다수다. 파블로 피카소Pablo Ruiz Picasso가 평생 창작한 작품의 수량은 대략 5만 점이다. 이 전무후무한 기록은 아마도 인류가 멸망할 때까지 깨지지 않을 것이다. 왜냐하면 사람의 손으로 그 많은 작품을 창작한다는 것 자체가 불가능에 가깝기 때문이다. 5만 점을 50년으로 나누면 딱 1천 점인데, 어느 누가 1년에 1천 점의 작품을 남길 수 있을까? 하루에 두세 점을 완성해야

하는 일정으로는 몇 년도 버티기 어렵다. 물론 피카소는 어린 나이에 미술을 시작했다. 태어나서 처음 한 말이 '연필!'이라며 신격화된 일화도 전해진다. 미술학교 교사였던 아버지의 영향으로 유아기 때부터 그림을 그리며 놀았고, 미술에 대한 재능도 남달랐다. 17세에 벌써 마드리드 왕립 미술대학에 합격했다. 청소년임에도 불구하고 스페인 전국 미술대전에서 대상을 받았고, 10대 후반에는 바르셀로나의 유명 예술가들과 어울려 다녔다. 스무 살이 되기 전, 19세기에서 20세기로 바뀌던 시기에 스페인에서의 성공을 뒤로하고 피카소는 먼 길을 떠났다.

20세기가 시작될 무렵, 전 세계 예술의 수도는 프랑스 파리였다. 스페인에서 온 피카소는 가난했다. 파리 뒷골목의 허름한 공동주택에 겨우 방 하나를 얻어서 그림 작업에 몰두했다. 가난했지만 새로운 친구들을 사귀었고, 같은 스페인 출신의 작가들과도 자주 어울려 다녔다. '세탁선'이라는 별명이 붙은 빈민 아파트에서 그는 가난한 사람들을 모델로 푸른 색조의 그림을 그렸다. 피카소의 청색 시대가 시작되었다. 친구 막스 자콥Max Jacob과 작은 방을 공유하면서 하나뿐인 침대를 낮에만 써야 했던 피카소는 밤마다 촛불을 켜 놓고 그림을 그렸다고 한다. 어둡고 낮은 색온도의 촛불은 방안을 누런빛으로 물들였기 때문에 그의 그림이 푸른색으로 바뀌었다는 분석도 있다. 푸른 색조와 가난한 사람들의 주제는 서로 잘 어울렸다. 우울하고 차가운 현실을 푸른색에 담아낸 것이다. 프랑스로 넘어온 지 몇 년 지나지 않아서 피카소는 그림이 팔리는 스타 작가가 되었다. 1905년 무렵, 피카소는 요즘 말하는 블루칩 작가였다.

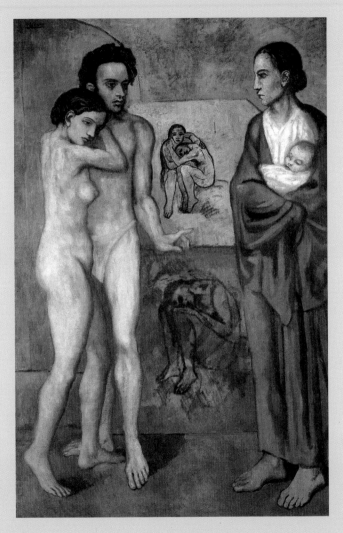

홀로 파리에 도착한 피카소는 몇 명 안 되는 친구들과 우정을 키워갔는데, 특히 같은 스페인 출신의 카사헤마스 (Carlos Casagemas)는 절친했다. 그런 단짝 친구가 연인으로부터 버림받고서 자살해버린 사건이 발생했다. 피 카소에게는 큰 충격이었고, 허무하게 죽은 친구를 모델로 삼은 그림을 여러 장 남겼다. 1903년의 청색 시대 그림 〈인생(La Vie)〉에서 왼편에 서 있는 남자는 친구 카사헤마스의 모습이다. 가난한 젊은 부부가 낳은 아이를 늙은 여자가 안고 있는 모습에서 가난 때문에 아이를 포기해야 하는 처절한 현실이 암시된다.

페르낭드 올리비에Fernande Olivier를 사귀기 시작했고, 그의 푸른 그림도 점차 장밋빛으로 바뀌었다. 미국의 스타인 가문Stein Family과 독일 출신의 갤러리스드 칸바일러Khanweiler가 피카소의 그림을 사들었다. 가난하고 외로운 블루 컬러의 그림은 부유층의 눈에 들면서 그를 세계적인 성공으로 이끌었다. 불과 28세의 나이에 부자가 된 피카소는 파리 시내에 큰 저택을 매입해서 자신만의 작업실을 차렸다. 피카소에게 블루는 고통을 이겨내고 성공에 이르는 사다리가 되었다.

작가의 이름을 건 블루

피카소의 청색 시대로부터 50여 년이 지난 1957년 이탈리아 밀라노에서는 또 다른 청색 시대를 내건 전시회가 열렸다. 갓 서른 살이 된 프랑스 작가 이브 클라인Ives Klein의 푸른 그림으로 구성된 전시 〈단색화의 제안, 청색 시대Proposition Monochrome, Blue Epoch〉였다. 이 전시에서 이브 클라인은 11점의 군청색 캔버스를 내걸었는데, 에두아르 아담Edouard Adam이라는 안료상과 함께 개발한 울트라마린 계열의 독특한 색상으로 칠한 그림이었다. 사실 11점 모두 동일하다고 해도 이의가 없을 푸른 단색화였다. 이 전시를 통해 무명의 젊은 화가는 국제적인 명성을 얻었다. 푸른 지중해가 내려다보이는 도시 니스Nice에서 태어난 이브 클라인은 정규 미술 교육을 제대로 받지 못했다. 하지만 부모 모두 화가였기 때문에

아들 이브에게 일상에서 충분히 미술 교육을 제공했을 것이다. 십대 시
절에 훗날 세계적인 조각가로 성장한 아르망Arman, Armand Fernandez과 작곡
가 클로드 파스칼Claude Pascal 같은 친구를 사귀면서 그는 자연스럽게 예
술가의 길에 들어섰다. 단색화 화가로서 경력을 시작하는 한편으로 그
는 유도에도 심취했다. 1953년에는 일본에 방문하여 유도의 본산 고토
칸講道館에서 정식으로 4단을 인증을 받았고, 유럽으로 돌아와 유도 코치
경력도 쌓았다. 유도 연습 덕분이었을까? 이브 클라인은 자신의 모습을
촬영한 행위예술 사진 작품으로 높은 건물에서 도로를 향해 날아가는
듯한 장면을 남겼다. 다방면으로 재능을 뽐내던 이브 클라인은 불과 34
세의 나이에 아직 태어나지도 않은 아들을 남긴 채 심장마비로 세상을
떠났다. 요절한 천재 중의 한 명이다. 그의 아들도 건축가이자 조각가로
활동하고 있으니 3대에 걸친 예술혼은 꺼지지 않았다.

　무엇보다 이브 클라인이 남긴 가장 분명한 유산은 세계적으로 공인된
블루 컬러다. 국제 클라인 블루International Klein Blue, IKB로 명명된 색은 그가
만든 독특한 컬러다. 울트라마린과 비슷하지만 더 깊고 밝게 빛나는 군
청색이다. 단색화 화가로 활동하면서 그는 컬러에 대한 탐구를 시작했
고, 1960년에 IKB 컬러의 발명을 프랑스 정부 기관으로부터 공인받기
에 이르렀다. 그러나 그는 지루한 단색 화가에 머물지 않았다. 자신만의
블루 컬러를 여성 모델들의 몸에 칠하고 갤러리 벽과 바닥의 종이에 찍
어내는 행위예술 작업도 선보였다. 1960년 3월의 어느 밤이었다. 파리
의 국제현대미술갤러리Galerie International d'Art Contemporain에 백여 명의 관객

이 모여들었다. 갤러리 한쪽 벽에는 오케스트라 연주자들이 정렬해 앉아 있었고, 정장을 입은 이브 클라인은 자신이 오래전에 작곡한 '모노톤 심포니Monotone Symphony'를 연주시켰다. 그러자 세 명의 누드모델이 등장해서 바닥에 놓인 페인트 통에서 파란 물감을 몸 앞면에 바르기 시작했다. 모델들은 몸에서 파란 물감이 뚝뚝 떨어지는 상태로 벽면과 바닥의 종이 위로 걸어가 몸을 부딪쳐 찍어내는 행위를 했다. 서로 팔을 잡고 당겨서 바닥에 끌고 다니는 동작도 연출했다. 타이틀은 '청색 시대의 인체측정학Anthropometries of the Blue Period'이었다. 그 결과는 어떠했을까? 20분간 진행된 이 행위예술은 현대미술에서 가장 독특하고 인상적인 회화 작품으로 남았다. 초기 르네상스 시대의 조토부터 20세기 초의 피카소, 제2차 세계대전 이후의 이브 클라인에 이르기까지, 화가들에게 블루는 유니크하다. 독특한 매력의 블루 컬러, 아티스트들이 사랑한 색이다.

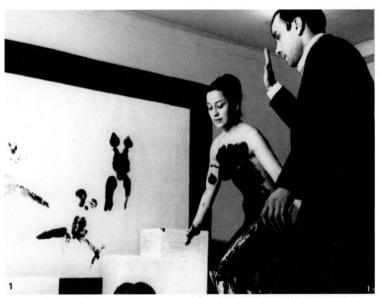

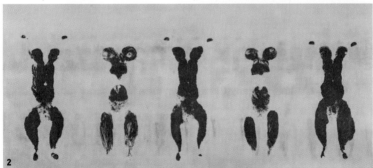

1 이브 클라인이 1960년 파리 시내의 국제 현대미술갤러리에서 연출한 행위예술 '청색 시대의 인체측정학'은 그만의 블루 컬러와 모델들의 신체 운동이 결합하여 현대 회화 작품을 만드는 과정을 보여준 이벤트였다. 단조로운 오케스트라 연주에 맞춰 이브 클라인은 모델들의 움직임을 지휘하였고, 백여 명의 관객들은 그 과정을 숨죽이며 지켜보았다.

2 행위예술의 결과로 남은 회화 작품은 IKB 컬러로 찍힌 인체의 흔적으로 구성된 추상회화 작품처럼 보인다. 가슴부터 배, 허벅지까지 인간의 신체 그대로이지만 마치 개구리 같은 동물이나 외계인의 실루엣을 연상시키기도 한다.

Part 3

삶의 가치를 높이는 컬러

11

창의적인 사람들의
블랙

R: 214 G: 183 B: 165 　 R: 26 G: 26 B: 26 　 R: 230 G: 62 B: 91

R: 220 G: 174 B: 161 　 R: 32 G: 30 B: 25 　 R: 247 G: 248 B: 246

스티브 잡스의 블랙 터틀넥

아이맥과 아이폰으로 세계 IT산업을 혁명으로 이끈 스티브 잡스Steve
Jobs는 애플의 신제품을 소개하는 키노트 무대 위에 항상 검은 터틀넥 셔
츠를 입고 나왔다. 2011년 가을 그가 암으로 사망할 때까지 무려 15년
동안이나 같은 옷을 고집했다. 모던한 감각으로 유명한 세계적인 패션
디자이너 이세이 미야케Issey Miyake가 1990년에 남성 의류 라인으로 선보
인 검은색 터틀넥 셔츠는 결국 스티브 잡스를 상징하는 옷으로 역사에
남았다. 스티브 잡스의 전기와 주변 증언에 따르면, 그는 1990년대 초에
일본의 소니 공장을 방문했다가 모두 같은 유니폼을 입고 일사불란하게
근무하는 사원들을 보고 큰 문화적 충격을 받았다고 한다. 미국에 돌아

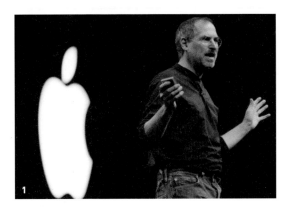

1 애플의 신제품을 공개하고 홍보하는 키노트 무대 위의 스티브 잡스. 항상 청바지에 검은 터틀넥 셔츠를 입고 등장했다.

2 일본 디자이너 이세이 미야키가 1990년에 출시한 터틀넥 셔츠로 목을 말아서 접지 않도록 짧게 만들었다.

와서는 애플 직원들에게도 유니폼을 입히자고 주장했지만 그의 지시는 받아들여지지 않았다. 그래서 아쉬워하던 때에 일본 디자이너의 심플한 터틀넥 셔츠를 보고는 한눈에 반해 여러 벌 주문해서 입기 시작했고, 나중에는 아예 옷장 가득 똑같은 셔츠를 보관해두고 평생 입을 옷을 다 가지고 있다며 자랑했다고 한다.

　서로 다른 기술을 한데 엮은 혁신적인 제품을 선보이기 위해 작은 디테일까지 수십 번씩 디자인을 고치게 했던 스티브 잡스는 왜 한가지 옷만 고집했을까? 그것도 검은색 터틀넥 셔츠라니 혁신과는 거리가 멀어 보이지 않은가? 사실 스티브 잡스의 키노트 의상은 정교하게 기획된 일종의 문화적 코드이다. 일단 검은 셔츠를 빼고 보면, 청바지와 운동화는

이제 자유로운 IT 기업 문화를 상징하는 전 세계적인 근무 복장이 되었다. 특히, 창의적이어야 생존할 수 있는 콘텐츠 기업이나 게임, IT 관련 업체는 직원들에게 청바지처럼 각자의 개성이나 편의를 충족시키는 복장을 권장하고 있다. 페이스북의 CEO 마크 저커버그^{Mark Elliot Zuckerberg}는 공식적인 자리에도 늘 헐렁한 라운드 셔츠를 입고 다닌다. 그러나 어느 기업가도 검은색 터틀넥 셔츠를 입지는 않았다. 스티브 잡스의 검은 터틀넥은 종종 고독한 성직자나 수도승을 연상시킨다. 반면에 반항의 이미지가 강한 락 음악가나 펑크족, 바이크족도 검은색 옷을 즐겨 입는다. 이렇게 양면적인 속성을 가진 검은 옷을 어떻게 세계에서 가장 혁신적인 기업가가 입게 되었을까? 한 가지 단서는 바로 무대라는 공간에서 찾을 수 있다.

음악가들의 블랙 슈트

클래식 음악 공연장에 가면 늘 한 가지 의문이 든다. 일종의 관습처럼 음악 연주자들은 한결같이 검은 옷을 입고 무대에 오른다. 블랙 슈트 속에 화이트 셔츠를 입는 경우도 있지만 전체적으로는 남녀 가릴 것 없이 모두 검정 일색이다. 어두운 조명 아래에서 검은 정장은 더욱 어둡게 사라져 보여서 구분조차 되지 않고, 마치 음악가의 얼굴 앞으로 악기와 손만 둥둥 떠다니며 연주하는 것처럼 보이기도 한다. 음악가들은 언제부

터 검은 옷을 입고 무대에 오르기 시작했을까? 전해지는 이야기에 따르면 18세기 유럽 왕실의 음악가들이 블랙 슈트를 입기 시작했다고 한다. 그들은 제비 꼬리처럼 뒤로 길게 늘어지는 턱시도 같은 의상에 어두운 색 타이를 매고 긴장한 표정으로 왕과 귀족들 앞에서 연주했다. 연주자뿐만 아니라 작곡가, 또는 지휘자도 고급스러운 검은 옷을 입고 청중 앞에 섰다. 그래서 1748년에 하우스만E. G. Haussmann이 그린 바흐J. S. Bach의 초상화에도 검은색 재킷을 입은 음악가의 모습이 남아있다. 18세기 바로크 시대나 지금이나 잘 차려입은 검은색 정장은 예의 바르다는 인상을 주기에 충분하며, 공식적인 자리에 있다는 태도를 표현한다.

검은 옷을 입은 예술가의 전통은 상당히 굳건하다. 유치원생과 초등학생이 모여서 깽깽거리는 소음이 난무하는 작은 연주회에도 음악 교사는 학부모에게 어린 학생들이 검은 옷을 입도록 요청한다. 검은 옷은 사실 음악가들만의 유니폼은 아니다. 많은 화가와 조각가들도 검은 옷을 즐겨 입었다. 1960년대, 누구나 예술가가 될 수 있으므로 미술대학의 입학 정원을 무한대로 넓혀야 한다고 주장했던 독일의 개념미술가 요셉 보이스Joseph Beuys는 늘 거무스레한 모자에 검은 조끼, 거기에 검은색 가죽바지까지 입고 다녔다. 게다가 속에는 흰색 셔츠를 입었기 때문에 보이스의 검은색은 강렬한 명도 대비 효과로 어디서나 눈에 잘 들어오는 스타일이 되었다. 고정관념을 뒤집어서 상상의 유희를 펼치는 그림으로 유명한 화가 르네 마그리트René Magritte. 창의성에서는 남에게 뒤지지 않았던 이 화가도 늘 검은 옷을 입고 나타났다. 가장 창의적이어야 할

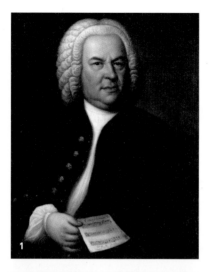

1 하우스만이 그린 바흐의 초상화로 은색 가발에 검은색 재킷을 입고 손에는 악보를 든 모습이다.

2 클래식 음악 연주회 무대의 연주자들 모두 검은 옷을 입고 있다.

예술가들은 왜 검은색 옷을 즐겨 입을까? 그들이 검은 옷을 입게 된 데
에는 어떤 예술적 전통이나 관습이 있었을까?

수도승의 검은 망토

우리가 일상에서 마주치는 검은색 유니폼은 천주교 사제들이나 과거
1983년까지의 교복일 것이다. 그러나 이제 검은색 교복은 모두 추억 속
으로 사라졌기 때문에 결국 신부님, 수녀님들의 검은색이 가장 선명하
게 드러나는 검은색 제복일 것이다. 가톨릭교회 사제들은 왜 검은색 옷
을 입게 되었을까? 중세 수도승들의 폐쇄성을 범죄 스릴러로 표현한
1986년 영화 〈장미의 이름The Name Of The Rose〉을 보면 주인공을 제외한
수도원의 사제들 모두 검은 망토의 옷을 입고 있다. 주인공에게도 검은
옷을 입히면 구분이 안 될 것 같으니 다른 이들과 구분되게 어두운 회색
옷을 입고 출연했다. 수도원이라는 공간에서 종교의 권위와 함께 개성
을 드러내지 않고 검소하게 집단으로 생활하기에는 검은 옷이 제격이었
을 것이다.

그리스 동방정교회의 성 베네딕트St. Benedict를 묘사한 초상화를 보면
역시 검은 옷을 입은 사제의 모습으로 펜을 들고 서 있다. 펜을 들고 성
경을 필사筆寫하는 수도승의 모습은 오래된 예술가의 전형적인 모습일
수도 있다. 중세 수도승들이 만든 아름답고 예술적인 장식화는 서예, 즉

캘리그래피와 일러스트, 그래픽 디자인, 북아트 등의 원조가 되었다. 미술사가들은 폐쇄적이고 절대적인 교회의 지배 아래 죽어갔던 시대라고 부정적으로 묘사했지만, 사실상 중세 수도승들이 예술가의 역할을 대신하며 아름다움과 창의성의 미덕을 조심스레 후대로 전수하고 있었다.

동방정교회 성 베네딕트의 초상화를 보면 동일하게 검은 사제복을 입고 있다.

현대의 예술가들과 다른 점이라면 수도원이라는 매우 엄격한 환경에서
그들은 세밀한 예술품을 만들고 있었다. 금박으로 수놓은 필사본 책 표
지의 정교함과 화려함은 현대 디자이너들도 엄두를 내지 못하는 고된
수련의 산물이었다.

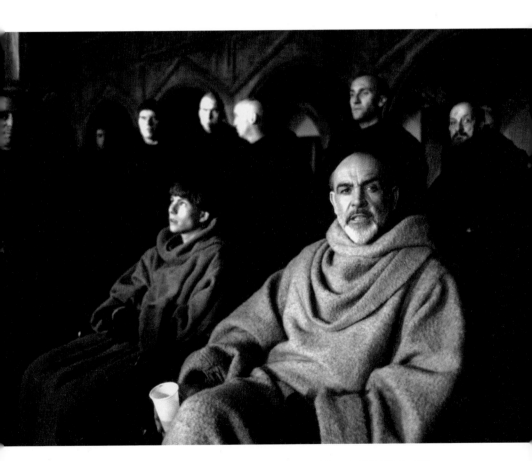

영화 〈장미의 이름〉에서 주인공은 회색 망토를 두르고 있고, 다른 수도승은 모두 검은색 옷을 입고 있다.

반항아들이 입는 올 블랙

반면 검은 옷은 반항아들의 상징이기도 하다. 무대 위에서 소리 지르며 머리를 흔드는 록Rock 뮤지션이나 데스 메탈Death Metal 음악가들은 항상 검은색 옷을 입고 등장한다. 어두침침한 클럽에서 강한 조명을 받으며 서 있는 그들의 모습은 때로는 기괴하게 보이기도 하지만 강한 인상을 심어 주기에 충분하다. 특히 펑크 록Punk Rock 음악가들은 형형색색의 헤어 스타일을 제외하고는 검은 장갑부터 검정 가죽바지, 징이 박힌 부츠에 이르기까지 올 블랙All Black 패션으로 무대에 선다. 이들에게서 영향을 받은 일반인 펑크족들도 얼굴에는 스모키Smokey 화장을 하고 온몸을 검은색 옷으로 감싸고 다닌다. 유럽을 여행하다가 길에서 펑크족을 마주치면 혹시 극우 인종차별주의자들이 아닐까 염려하게 되는데, 사실 펑크족들은 자기 개성이 강한 반항아들이라고 여기면 마음이 편하다. 그들은 보통의 직장 생활을 포기하고 개와 함께 자유롭게 거리를 떠돌며 끼리끼리 모여서 가끔 시끄럽게 떠들 뿐이다.

길거리가 아닌 온라인 세상에서의 반항아라면 해커Hacker가 있다. 해커는 원래 남의 정보를 훔치는 범죄자로 여겨졌지만, 지금처럼 고도의 정보화 시대에는 오히려 보안을 강화하는 기술이나 방어 목적의 화이트 해커를 정책적으로 육성하기도 한다. 이렇게 착한 해커는 죄가 없다는 의미의 화이트로 상징한다면, 원래 해커는 블랙 이미지로 각인되어 왔다. 검은 후드 티를 입고 검은 화면에 빛의 속도로 복잡한 코드를 입력

하는 모습이 일반적인 해커의 이미지일 것이다. 긍정적인 의미에서 해
커가 그렇듯이 반항아들은 기존의 질서와 체계를 거부하고 새로운 시도
를 감행하는 모험을 즐긴다. 그리고 그들 중에서 조금 더 진지한 사람이
결국 새로운 방향을 이끄는 리더로 성장한다. 스티브 잡스 또한 힘겹게
입학한 대학을 한 학기 만에 중퇴하고 방황하다가 자신만의 길을 찾았
고, 결국에는 세상을 바꾼 인물로 성장한 케이스에 해당한다. 그는 진지
한 반항아였다.

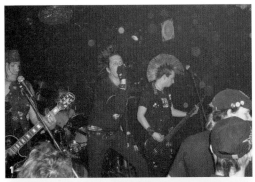

1 펑크 록 밴드 〈토탈 카오
스(Total Chaos)〉의 공연
장면을 보면 멤버 모두 검
은 옷을 입고 검은 장갑이
나 액세서리를 착용한 것
을 알 수 있다.

2 영화나 대중 미디어를 통
해 일반적으로 알려진 해
커의 이미지. 검은 후드
티셔츠를 입은 전형적인
모습으로 그려진다.

창의적인 사람들은 블랙을 입는다

스티브 잡스는 기존 IT 산업의 질서를 무너뜨리고 새로운 길을 제시한 혁명가이며 천재적인 사업가다. 그런 그에게는 검은 터틀넥 셔츠로 상징되는 몇 가지 이미지가 필요했다. 남보다 먼저 오랫동안 연구해서 세상에 없던 새로운 제품을 들고나온다는 혁신성과 창의성의 이미지는 예술가를 연상시킨다. 이와 함께 고독한 수행을 통해 새로운 비전을 제시하는 성직자의 이미지도 필요했다. 아울러 기존 질서를 뒤집고 구태의연한 사고방식에 반기를 든다는 반항아의 성격도 가지고 있었다. 이 세 가지를 통합하는 단 하나의 상징물은 바로 블랙 터틀넥 셔츠였다. 단지 이세이 미야케의 디자인이 특별했다거나 옷감이 좋았다는 평범한 이유

1 1990년 출시한 자신의 터틀넥 셔츠를 입고 있는 일본 디자이너 이세이 미야케의 모습. 이 검은 셔츠를 스티브 잡스가 대량 구매하여 2011년 암으로 별세할 때까지 입고 다녔다.

2 독특한 상상력을 화폭에 표현했던 화가 르네 마그리트. 그도 항상 검은 모자에 검은색 양복을 즐겨 입었다.

가 아니었던 것이다. 그 터틀넥 셔츠는 가장 기본적인 형태였고, 어디서
도 튀어 보일만한 디자인도 아니었다. 평범한 부자들처럼 자신의 부와
명예를 뽐내려는 의도였다면 다른 형태, 다른 색상의 옷을 골랐을 것이
다. 보통의 기업과는 다르게 그는 검은 셔츠 하나를 통해서 전략적으로
세상에 자신만의 이미지와 메시지를 계속 던지고 있었다. "나는 예술가
처럼 창의적이며 수도승처럼 엄격하고 반항아처럼 평범함을 비웃고 있
다."라고 말이다. 검은 옷은 이렇게 서로 다른 속성을 분명하고 세련되
게 드러내는 문화적 코드를 가지고 있다. 그래서 창의적인 사람들과 예
술가들은 블랙을 즐겨 입어왔다. 블랙의 시크함과 섹시한 느낌을 알고
있다면 이제부터는 옷장에 검은 터틀넥을 하나 추가하여 창의적이고 진
지한 혁명가의 이미지를 만들어 보면 어떨까?

12

아재들의 컬러 감각

R: 120 G: 90 B: 60	R: 30 G: 50 B: 80	R: 130 G: 150 B: 200

R: 50 G: 50 B: 80	R: 90 G: 90 B: 90	R: 15 G: 16 B: 14

한국인이여 등산복을 벗어라

　2016년 5월 무렵 난데없는 복장 논란이 일었다. 군사독재 시절도 아니고 왜 옷 입는 것을 가지고 논쟁이 붙었을까? 중년의 한국인들이 한결같이 알록달록한 등산복을 입고 해외로 여행을 가면서 현지인들의 눈총을 받고 있다는 뉴스가 논란의 시작이었다. 일부 여행사에서는 해외 여행객들에게 등산복을 입지 말라고 공지사항을 전달했다. 특히 박물관이나 성당 등을 돌아볼 때는 평상복으로 갈아입고 오도록 현지 가이드들의 조언도 방송되었다. 유럽 주민들이 볼 때 한국인들이 입은 형형색색의 등산복은 쉽게 눈에 띄어 범죄의 타깃이 되고, 장소의 맥락을 무시하는 촌스러운 패션으로 보인다는 이유도 덧붙였다. 세계 어느 도시를 가

든 등산복을 입고 무리를 지어 여행을 다니는 사람은 한국인뿐이다. 이제는 전 세계 사람들이 알록달록한 등산복 차림으로 한국인을 구분한다며 핀잔도 듣게 되었다. 등산복은 산을 오를 때에 입는 기능성 옷이다. 우리는 미술관으로, 교회로 등산하러 가지 않는다. 2010년 무렵 한국 사회에서 등산복으로 대표되는 아웃도어 패션이 유행을 시작한 이유는 무엇일까?

중년 소비자들의 이유는 한마디로 편해서다. 여러 가지 종류의 옷들을 갖추고 매일 맞춰서 골라 입는 수고를 덜 수 있단다. 움직이기에 편하며

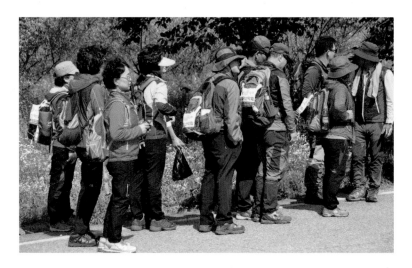

알록달록한 색의 등산복을 입고 떼 지어 서 있는 중년의 한국인들은 전 세계에서 가장 독특한 패션 코드를 공유하고 있다. 이들이 입고 있는 옷의 색상을 추출해보면 빨간색, 주황색, 노란색, 초록색, 파란색, 남색, 보라색, 갈색, 회색, 검은색까지 모든 색상을 망라하고 있다. 하나의 유행이자 유니폼이 되었다. 이 중년 세대의 자녀들 또한 아웃도어 업체의 다운점퍼로 서열화된 '등골 브레이커'라는 획일화된 유행을 경험했다. 촌스러움은 색상의 혼란 때문이 아니라 하나의 스타일에 모두가 종속될 때 나타난다. 가끔은 우리 자신의 모습을 제삼자의 시각으로 볼 필요가 있다.

때도 덜 타고 물이 묻어도 쉽게 오염되지 않는다. 세탁 후에도 빠르게 건조되어 금방 다시 입을 수도 있다. 2014년부터는 다양한 디자인의 아웃도어 제품이 출시되며 멋을 내기에도 적당하다고 주장한다. 이렇게 편한 옷을 입고 고된 여행을 나서는 것은 당연하다고 항변한다. 그런데 문제는 바로 이것이다. 편하니까 잠옷을 입고 출근하거나, 덥다고 속옷만 입은 채 활보하는 사람은 없다. 보통의 인간은 사회적 존재이고 문화적 맥락을 존중하는 인격체다. 등산 가지 않는데 등산복을 입고 다니는 것은 이상한 행동이다. 미술관에 수영복을 입고 들어가면 안 되는 것처럼, 오페라 공연장에 늘어진 트레이닝 옷을 입고 들어가지 않는다. 옷에는 예절과 사회적 맥락이 깃들어 있다. 편하다고, 남들도 다 입는다고 일 년 내내 등산복을 고집한다면 다시 한번 생각해보자. 등산복의 유행 덕분에 얼마나 많은 아웃도어 업체가 큰 수익을 올렸는지. 인기 연예인을 광고 모델로 내세우며 겉으로는 미국, 프랑스, 스위스의 유명 브랜드처럼 홍보하지만, 사실은 국내 영업권만 가진 업체들이 많다.

등산복 아니면 무슨 옷?

예전부터 중년의 남성 즉, 아저씨들의 전형적인 옷차림은 그랬다. 통 넓은 쥐색 바지에 흰 와이셔츠, 불룩한 배를 가리지 못하면서도 헐렁한 재킷과 검정 구두 또는 바닥이 푹신한 캐주얼 신발. 이 오래된 아저

씨 패션과 등산복 중에서 어느 것이 나을까? 둘 다 답이 없다. 오랫동안 '몸뻬 바지'로 불리던 일 바지와 꽃무늬 상의에 곱슬한 파마머리가 마치 동네 아줌마의 전형적인 스타일이었던 것처럼 아저씨 패션도 촌스럽다는 이미지로 굳어졌다. 그런데 2016년에 이런 촌스럽고 오래된 스타일이 첨단 패션으로 돌아왔다. 흰 양말에 검은 샌들을 신은 아저씨들의 낡은 패션 코드가 유명 패션 디자이너들의 눈에 들어왔다. 이른바 복고풍의 '레트로Retro' 트렌드다. 헐렁한 아빠 재킷처럼 보이는 오버사이즈 재킷과 큰 코트가 유행하기 시작했다. 이렇게 새로 유행하는 레트로 패션과 오래된 아저씨 패션의 차이는 무엇일까? 가장 큰 차이는 컬러 맞춤과 핏Fit이다. 그렇다면 아저씨들도 컬러와 핏을 조절해서 입으면 첨단 패셔니스타Fashionista처럼 된다는 말인가? 그렇다, 될 수 있다.

최근 국내에서 인기를 얻고 있는 노년의 패셔니스타 두 명이 그것을 증명한다. 예순이 넘은 나이에 패션모델로 데뷔한 김칠두 씨. 젊은 시절 한때 모델을 꿈꾸었으나 삶의 궤적은 그를 시장으로 이끌고 순대국밥 식당으로 내몰았다. 그는 27년간 순댓국집을 운영하다가 은퇴를 하며 다른 일자리를 찾아다녔다고 한다. 노인이 쉽게 취업할 수 있는 곳은 경비 일 밖에 없었다. 그는 오래 기른 수염과 머리를 자르기 싫어서 고민하다가 딸의 권유로 패션모델 학원에 다니기 시작했다. 시니어 모델이 드물어서인지 한 달 만에 런웨이Runway 무대에 서게 되었다. 젊었을 때의 꿈을 우여곡절을 겪으며 64세에 이룬 것이다. 이제는 인스타그램Instagram에서 5만 명의 팔로워followers를 거느린 패셔니스타가 되었다.

2019년 봄 아웃도어 브랜드 밀레Millet의 모델로 선 그의 사진들을 보면 훤칠한 키에 은발 머리와 긴 수염이 이국적으로 보인다. 촌스러울 수도 있는 등산복 패션이 그의 외모에서는 멋진 스타일로 탈바꿈한다. 문제는 키 작고 배 나온 보통의 아저씨들이다. 같은 옷도 전혀 다른 느낌이 되어버리기 때문이다.

모델 같은 외모가 아니라면 5만 명의 팔로워를 이끌며 '남포동 꽃할배'로 불리는 여용기 씨의 조언을 새겨들을 만하다. 부산에서 오랫동안 맞춤 양복점에서 일해온 여용기 씨는 스스로 패션모델처럼 다양한 옷을 갖춰 입는다. 그의 조언에 따르면 아저씨도 멋쟁이 아재가 되고, 할아버지도 '꽃할배'처럼 보일 수 있다. 원리는 간단하다. 섞어 입기다. 일단 등산복이나 트레이닝 의류를 옷장 속에 던져두는 대신에 정장 재킷을 입는다면 아래 단추는 풀어 놓는다. 양복처럼 보이지 않는 캐주얼 재킷도 시도해본다. 팔꿈치를 덧대었거나 주머니 덮개가 없는 스타일이다. 재킷의 가슴 포켓에는 다른 색이나 패턴이 있는 손수건을 접어 넣는다. 재킷이 남색Navy이라면 베이지색 바지를, 반대로 재킷이 베이지색 계열이라면 바지를 네이비 또는 카키색으로 매칭한다. 남색 재킷 속의 셔츠는 무난하게 흰색이나 연한 하늘색으로 받쳐 입어도 좋다. 넥타이를 매야 한다면 셔츠와 반대 성격의 패턴이나 색상을 고른다. 민무늬 셔츠에는 줄무늬 또는 도트 패턴의 조합이다. 조합의 원칙에는 구두, 벨트, 머플러, 장갑 등의 소품도 적용된다. 넥타이가 갈색이라면 구두와 벨트도 비슷하게 맞춘다. 베이지색 바지에는 블루 톤의 신발도 깔끔하게 어울린다.

남색 바지에는 갈색 구두다. 머플러와 상의 컬러는 너무 다르지 않도록 선택하는 것이 적당하다. 그의 마지막 조언은 매너와 배려다. 옷을 잘 차려 입었지만 예의와 매너에 어긋난다면 진정한 멋쟁이가 아니라는 말이다.

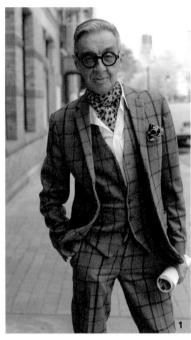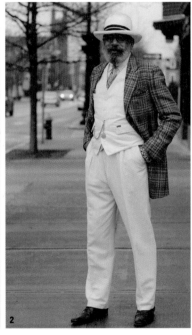

1 자연스러운 노화는 패션의 연출에 걸림돌이 되지 않는다. 희끗한 머리색이 검은 머리보다 오히려 컬러 매칭에 자유롭다. 은발의 노신사는 자신의 머리 컬러에 맞추어 그레이 톤의 수트를 입고 블랙과 화이트를 포인트 컬러로 배치하여 점잖고 세련된 분위기를 만들어냈다. 슬쩍 봐도 대단한 전문가처럼 강한 인상이 남는다.

2 캐주얼 분위기를 한껏 뽐내면서도 격식을 갖추려면 컬러의 믹스 매치가 중요하다. 흰색에 가까운 베이지색 바지와 조끼, 모자로 전체의 톤을 밝게 잡고, 화려한 무늬의 재킷과 넥타이를 코디했다. 가슴 주변에 살짝 드러나는 핑크색 셔츠는 구리 빛 얼굴과 수염을 돋보이도록 받쳐준다. 모자의 검은 장식과 검정 구두는 들떠 보일 수 있는 분위기를 매듭처럼 눌러주고 있는데, 만약 갈색 구두나 밝은 스니커즈를 신었다면 다소 경박해 보일 수도 있었다.

매너가 남자를 만든다

일본에서 활동하는 이탈리아 출신의 모델 지롤라모 판체타^{Girolamo} ^{Panzetta}는 패션 잡지 〈레옹〉의 표지 모델로 16년이 넘도록 활동하면서 최장수 표지 모델로 기네스북에도 등재되었다. 예순의 나이에 그는 한국의 에이전시와 계약하며 활동의 폭을 넓히고 있다. 그와 함께 일한 국내 모델과 연예인들에 따르면 지롤라모의 패션 감각도 매우 뛰어나지만 특히 매너가 좋다고 칭찬한다. 그래서인지 한국과 일본에서 20~40대로부터 많은 인기를 얻고 있다. 다양한 패션 브랜드의 스타일리스트들이 그의 패션 감각을 빛내게 했겠지만, 그 스스로도 젊은 모델에 뒤지지 않으려는 노력을 기울여 왔다. 그의 컬러 감각은 그러데이션과 대비 효과로 나타난다. 회색 캐주얼 슈트에 옅은 회색 셔츠를 입는다던가, 검은색과 짙은 회색의 조합은 고급스러운 그러데이션 컬러의 정수를 보여주고 있다. 아니면 네이비 컬러에 흰색과 옅은 하늘색을 조합하여 대비 효과와 그러데이션을 함께 매칭하기도 한다. 유튜브와 카카오톡으로 정보의 대부분을 얻는 아저씨들이라면 계절이 바뀔 때마다 서점에 들러 남성 패션 매거진을 들춰보자. 새로운 유행과 트렌드를 배울 수 있고, 어떻게 옷의 컬러를 매칭하여 입는지에 대한 많은 해답이 들어있다. 만약 젊은 모델들에게 주눅 든다면 중년의 모델 지롤라모가 표지에 나온 패션지만 살펴봐도 충분하다.

우리나라 나이로 60세인 일본 패션지 〈레옹〉의 전속모델 지롤라모 판체타는 중년의 남성이 얼마나 멋질 수 있는지를 증명하고 있다. 패션지에 협찬으로 소개되는 명품 브랜드의 옷을 구해서 입기보다는 그 컬러 매칭을 따라 해보자. 흔한 남색, 즉 네이비 컬러 하나만 보더라도 재킷의 경우와 바지의 경우 컬러 매칭이 달라진다. 그러나 네이비-하늘색-베이지 또는 카키색으로 연결되는 매칭의 공식은 같다. 서로 다른 대비 효과의 산뜻함과 인접한 색의 그러데이션이 함께 어우러질 때 고급스러운 컬러 감각이 드러난다.

동네 건달 같은 젊은 청년을 멋진 슈트^{Suit}의 특수 요원으로 성장시키는 2015년 영화 〈킹스맨: 시크릿 에이전트^{Kingsman, Secret Service}〉에는 '007 시리즈'처럼 슈트를 제대로 입은 배우들이 등장한다. 특히 주인공 콜린 퍼스^{Colin Firth}는 풋내기 요원 후보자들과는 다르게 중후한 아재의 멋을 보여준다. 회색 슈트에 파란 줄무늬 넥타이와 검정 구두는 단정하면서도 단호한 성격을 드러낸다. 원래 양복점을 중심으로 첩보원들이 활동

한다는 스토리 배경이 작용해서인지 양복점 내부에는 온
갖 종류의 슈트와 구두, 안경 등의 패션 아이템들이 진열
되어 있다. 긴 훈련과 테스트를 무사히 마치고 드디어 킹
스맨 요원에 선발된 에그시Eggsy도 역시 남다른 패션 감
각을 보여준다. 문제아를 어른, 즉 젠틀맨Gentleman으로
성장시키는 과정에서 '매너가 남자를 만든다Manners make
the man'는 말이 나온다. 이 영어 단어 '맨Man'을 인간으로
폭넓게 해석할 수 있으나 슈트 차림의 멋은 어른 남자만
의 전유물이다. 영국 신사의 이미지와는 거리가 있지만,
우리 사회에서 아저씨는 두 가지 방향으로 나뉜다. 남다
른 패션 감각과 매너를 갖춘 '아재' 또는 무례하고 촌스
러운 '개저씨'다. 약자에게 버럭 화를 내며 갑질을 일삼
는 개저씨는 아무리 옷을 잘 입어도 아재가 될 수 없다.
매너가 남자를 만들 듯이 컬러는 패셔니스타를 만든다.
저렴한 옷이라도 컬러의 조합에 신경 쓴다면 나를 바라
보는 세상의 시선이 달라질 것이다.

영화 〈킹스맨 시크릿 에이전트〉는 복고풍의 패션, 특히 정장을 입은 아재의 멋을 이상
적으로 표현했다. 캐주얼 차림의 젊은 문제아가 정예 요원으로 변신하는 과정을 야구
점퍼와 슈트 차림의 대비 효과로 보여주는 장면이다. 대충 입은 것처럼 보이지만 배우
태런 에저턴(Taron Egerton)의 캐주얼 의상에도 컬러 매칭이 적용되었다. 모자와 청
바지의 인디고 블루 색상과 셔츠의 파란 줄무늬는 젊다는 이미지를 풍기는데, 점퍼의
검은색과 회색이 자칫 경박할 수 있는 촌스러움을 감추며 균형을 잡고 있다.

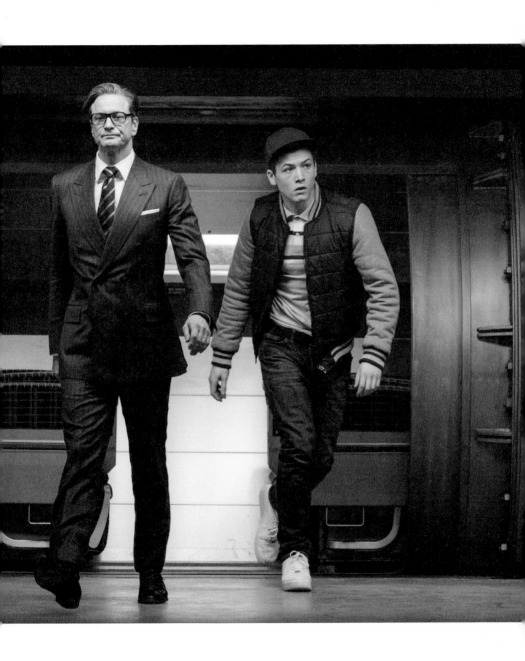

13

색깔 있는 음식

| R: 10 G: 170 B: 220 | R: 230 G: 80 B: 110 | R: 140 G: 210 B: 50 |
| R: 250 G: 160 B: 5 | R: 90 G: 130 B: 5 | R: 80 G: 10 B: 40 |

보기 좋은 떡이 먹기에도 좋다

옛 속담처럼 보기 좋은 음식은 식욕을 돋운다. 노랗게 잘 튀겨진 감자 튀김에 빨간 토마토케첩을 뿌려 먹는 모습만 봐도 군침이 돌 것이다. 하얀 크림 파스타에 노란 오렌지 주스의 조합이나 갈색 고기를 담은 초록색 상추 쌈의 이미지는 눈으로도 맛을 느끼게 한다. 추운 겨울에 김이 모락모락 올라오는 뽀얀 설렁탕은 어떤가? 여름날의 삼계탕 국물이나 옅은 갈색의 냉면 육수는 계절의 감각과 함께 맛을 눈으로 전해준다. 과일도 그렇다. 초록 키위나 노란 레몬은 보기만 해도 신맛이 입안에 도는 듯하다. 빨간 딸기와 사과는 상큼하고 달콤한 맛을 상상하게 한다. 이처럼 자연의 식재료는 저마다의 색을 지니고 있다. 우리는 경험으로 그 색

자연의 식재료에는 천연색소 성분이 들어있다. 각 색상을 이루는 성분들이 저마다 건강을 돕는 요소로 작용한다. 건강을 위해서는 제철 야채와 같은 다양한 색상의 식품을 골고루 섭취하는 것이 가장 바람직하다.

깔에서 과일이 잘 익었는지, 또는 맛이 어떤지를 가늠할 수 있다. 자연스럽고 진한 색상은 식재료가 싱싱하고 먹기 좋은 상태라는 것을 증명한다. 누렇게 시들었거나 검게 썩은 음식은 먹지 말라는 신호다. 수백만 년 동안 인간은 자연의 식재료에서 다양한 효능과 맛을 발견해왔다. 요리의 역사는 곧 음식의 색을 조합하는 역사라고도 할 수 있다.

자연에서 얻은 식재료가 좋은 색을 지니면 좋지만, 농업 혁명 이후에 농작물이 거래의 수단이 되면서 상황은 달라지기 시작했다. 음식물에 먹기 좋은 색을 내기 위해 인간은 많은 노력을 기울여왔다. 겉으로도 색이

맛있어 보여야 잘 팔리고 돈을 벌 수 있기 때문이었다. 추수할 무렵 햇볕에 말려 색을 진하게 만들거나 옅은 색의 과일을 후숙시키는 방법은 자연 친화적이었고, 진한 색을 더하려고 설탕을 끓인 천연 캐러멜색소를 넣는 것은 오히려 자연스러웠다. 덜 싱싱한 농작물을 팔아야 할 때부터 색과 건강 문제가 발생하기 시작했다. 이익을 위해 몸에 해로운 식품 첨가물과 색소들을 음식물에 넣었다. 일종의 눈속임이다. 수백 년 전에는 맛있는 색을 내기 위해 자연 치즈에 납을 섞거나 사탕에 독극물을 섞기도 했다.

19세기에는 각종 화학 색소가 발명되었는데, 특히 타르계 색소는 옷부터 음식까지 널리 애용되기 시작했다. 20세기 초에는 100가지에 가까운 염료와 색소가 상품의 신선도를 속이거나 품질을 위장하기 위해서 사용되었다. 법적으로 허용된 인공 식용색소는 오늘날에도 각종 식품, 특히 어린이들이 즐겨 먹는 과자, 음료, 아이스크림 등에 들어 있다. 과연 '보기 좋은 떡이 먹기에도 좋다'는 말은 사실일까?

음식의 색소, 그 뒤에 숨은 문제

인간은 본능적으로 색을 통해서 음식의 상태를 판별하는 능력을 키워왔다. 검은색이나 탁한 푸른색은 탄 음식이거나 부패한 음식이라고 체득해왔다. 그래서 한국에 온 외국인들은 검은 김이나 짜장면을 처음 먹

을 때 대부분 망설인다. 본능적으로 알고 있는 검은 음식의 색과 맛의 부조화를 경험한다. 이처럼 색은 미리 맛을 가늠하게 만든다. 노란색 오렌지와 초록색 오렌지가 있으면 당연히 잘 익은 노란색을 고를 것이다. 정육 코너에 빨간색 고기와 갈색 고기가 나란히 있다면 신선해 보이는 빨간색을 선택한다. 그런데 만약 그 빨간 고기에 색소가 첨가되었다면 어떨까? 품질에 대한 확신이 사라지면서 대부분 선택을 망설일 것이다. 다행히 세계 각국은 식용색소에 대한 검사와 규제를 지속해왔다. 고기와 생선에는 천연색소라도 절대 추가할 수 없게 규정되었다. 그러나 현실은 이상과 다르다. 몇 년 전까지만 해도 수입산 조기를 국내산 참조기처럼 보이도록 노란 색소를 발라서 판매하다 적발된 업자들이 종종 뉴스에 나왔다. 고추장의 색을 선명하게 나타내려고 캐러멜색소를 첨가한 제조업자들이 식품위생법 위반으로 기소되는 사건도 있었다. 모두 색상을 통해서 상품의 품질을 판단하는 소비자를 속이는 범죄 행위다. 적절하지 않은 색소를 사용하여 빛깔은 좋지만, 건강에는 해로운 식품을 만드는 사례는 끊이지 않고 있다.

그럼 합법적으로 제조, 판매되는 식품의 색소는 괜찮을까? 천연색소는 치자, 심황, 엽록소, 샤프란 등 자연 재료로 만들기 때문에 유해성이 적다. 문제는 합성색소다. 허가된 합성색소는 식용색소 적색 2호, 적색 3호, 황색 4호, 황색 5호, 녹색 3호, 청색 1호, 청색 2호 등 일곱 가지뿐이다. 그중에서 식품 가공에 가장 많이 사용하는 식용색소 황색 4호와 5호는 타르계 색소인데, 알레르기와 천식, 설사, 체중감소 등의 부작용

을 일으킨다고 알려졌다. 미국 식품의약처^{FDA}에서는 이 색소를 사용한 제품 포장에 주의 문구를 표기하도록 의무화했지만, 아직 우리나라는 별다른 제한이 없다. 노란 단무지의 유해성 색소 문제가 불거졌을 때의 주범도 바로 황색 4호다. 합성색소 대신 천연 치자 색소로 노란색을 내려면 비용이 많이 들고, 착색도 어려워 영세 업체들은 몰래 황색 4호를 쓴다고 한다. 식용색소 황색 5호는 두드러기와 혈관성 부종의 원인이 되며, 어린이에게는 과잉행동 장애를 일으키기 쉽다. 적색 2호는 미국에서 발암물질로 의심되어 사용이 금지되었고, 적색 3호의 경우 이제 우리나라에서도 제한이 필요하다. 이처럼 모든 합성색소는 건강에 문제를 일으킬 수 있다. 보기 좋은 식품을 만든다고 거리낌 없이 색소를 첨가하는 관습은 결국 건강 문제로 되돌아온다.

화학 약품으로 만드는 희석식 식용색소는 여러 업체에서 제조, 판매하고 있다. 저렴한 가격에 합법적으로 유통되지만, 건강에 해롭다는 경고 문구가 어디에도 표기되지 않고 있다. 타르계 황색 식용색소는 알레르기와 설사, 천식 등을 일으킬 수 있다.

화려한 색상의 사탕과 젤리는 높은 당분 함량도 문제지만, 인공 식용색소가 들어있기 때문에 다양한 건강문제를 일으킨다.

건강한 색의 맛있는 음식

과일이나 야채에서 보이는 자연의 색소에는 건강한 물질이 들어있다. 사과와 체리, 딸기 등의 빨간 과일에 있는 '폴리페놀' 성분은 암을 억제하고 노화를 방지하는 물질이다. 대부분의 빨간 과일에는 염증을 줄이는 성분도 들어있다. 매일 빨간 사과를 먹으면 미인이 된다는 말은 절반은 사실이다. 딸기는 혈압을 낮추고 뇌졸중을 방지하는 효과가 있다. 노

란색과 주황색을 나타내는 '베타카로틴' 성분은 몸에서 비타민 A를 증가
시키며, 위장을 보호하고 소화에도 도움을 준다. 잘 익은 노란 오렌지도
항산화 효과와 소염 작용을 한다. 주홍색 홍시는 심장과 폐를 튼튼하게
만들며, 노란 고구마에는 식이섬유뿐만 아니라 미네랄과 비타민도 풍부
하다. 보라색 과일은 항암 효과가 있고 노화를 방지한다. 포도의 보랏빛
색소인 '플라보노이드'는 혈관을 청소하고 심장병을 예방한다. 보라색
과일 중에서 블루베리는 면역 기능을 높이고 당뇨병과 파킨슨병도 예방
한다. 블루베리에는 기억력을 높이고 시력 저하를 방지하는 '안토시아
닌' 성분도 들어있다. 속살이 하얀 과일은 호흡기 문제를 완화시키며 피
로 해소에 좋다. 배에는 '팩틴'이라는 성분이 있어 간을 해독하며 콜레스
테롤 수치를 낮추고 변비를 해소한다. 이처럼 자연의 색소에는 영양분
과 함께 인체의 기능을 향상시키는 좋은 성분들이 포함되어 있다.

우리의 전통 음식에도 색상과 건강을 연결하는 오행사상과 오방색의
원리가 숨어있다. 빨간색은 불 화*에 해당하며 붉은 피와 심장을 상징
한다. 빨간 고추의 '캡사이신'은 항암 작용을 하며, 토마토의 '리코펜'은
고혈압을 막고 동맥경화를 완화한다. 파란색과 초록색은 나무 목*으로,
인체의 간과 담낭을 상징한다. 싱싱하고 푸른 야채는 간 기능을 돕고 신
진대사를 원활하게 하며, 쑥이나 시래기에는 몸 안의 나쁜 콜레스테롤
을 낮추고 독소를 배출하는 효능뿐만 아니라 상당량의 비타민도 포함되
어 있다. 녹색을 내는 엽록소 성분인 '클로로필'은 빈혈을 방지하고 피를
만드는 데에 도움을 준다. 노란색은 흙 토±에 해당하며 입과 위, 비장

영화 〈리틀 포레스트〉에는 다양한 자연 재료로 만드는 제철 음식 요리가 등장한다. 야채 스파게티에 사과 꽃을 얹어 먹는 모습은 인공 식재료가 아니어서 신선해 보이고 건강한 식욕을 자극한다.

등의 소화기관에 연결되어 소화를 돕는다. 샛노란 단호박 죽을 먹으면 속이 편해지는 이유다. 노란색 카레에는 항암 효과가 있는 '커큐민' 성분이 혈당을 낮추고 두뇌에도 도움을 줘서 치매도 예방한다. 검은색은 물 수水이며 신장, 방광, 생식에 관계된다. 그래서 옛날부터 병이 나을 시기에는 검은깨 죽을 먹었다. 검은콩과 깨, 흑미의 검은빛 색소인 '안토시아닌'은 활성산소를 낮추어 노화를 방지하고 비만 예방과 암의 치료에도 도움을 준다. 이 색소는 붉은 과일부터 보라색 포도에 이르기까지 많은 자연 식재료에 들어가 있다. 흰색은 쇠 금金에 해당하며 폐, 대장, 호흡기에 관여한다. 백도라지의 '사포닌' 성분은 기침과 감기 치유에 효과적이다. 마늘이나 무, 감자 등 하얀 채소는 대체로 항염 기능을 하며 소화와 호흡기에 좋다고 알려졌다. 이처럼 자연의 다양한 색은 병을 고치고 건강에 좋다. 음식으로 병을 낮게 한다는 '약식동원藥食同原'이란 말도 그런 의미다.

먹음직스럽게 예쁜 색깔도 따져보자

　문제는 모든 음식을 자연 재료로만 만들고, 천연색소만 쓴 식품만으로는 살아가기 힘든 현실에 있다. 일상에서 합성색소의 위험을 피하는 방법은 무엇일까? 우선 소비자이자 최종 섭취자로서 식품의 구성 성분에 관심을 기울여야 한다. 식품의약품안전처 고시에 의해 판매중인 모든 식품에는 성분 표시가 의무화되었다. 작은 글씨로 빽빽하게 표기된 성분 표시에서 색소 성분을 눈여겨보자. '황색 4호'처럼 숫자와 함께 합성색소가 표기된 식품은 가급적 피하는 것이 좋다. 나트륨이나 당분의 해악은 잘 알려졌지만, 색소에 대한 경각심은 아직도 미흡하다. 특히 어린이가 좋아하는 식료품에는 색소가 많이 들어 있다. 색이 선명한 주스나 탄산음료는 대부분 색소를 풀어놓은 단물이라고 보면 된다. 초콜릿이나 과자에도 색소가 들어간 것이 많다. 마카롱처럼 색으로 구분된 과자류는 색소의 성분부터 따져봐야 한다. 간편하게 먹을 수 있는 소시지나 햄 제품에도 합성색소가 사용된다. 원래 돼지고기나 닭고기를 익히면 희끄무레한 색이 되는데, 소시지와 햄은 신선한 고기처럼 보이도록 붉은색을 띤다. 모두 색소와 발색제의 결과물이다. 알레르기 증세가 있거나 과잉 행동을 하는 어린이가 있다면 이와 같은 식용색소를 피하는 것이 상책이다.

　천연색소라고 안심할 수는 없다. 붉은색을 내는 천연색소 '코치닐'은 음료수부터 아이스크림까지 두루 사용되었는데, 최근 미국 FDA에서는

코치닐 색소가 알레르기성 쇼크를 일으킨다고 주의 문구를 표기하도록 법안을 제출했다. 색소를 추출하는 기술은 천연과 인공의 경계가 모호한 경우가 많다. 화학 산업이 발달할수록 인간은 더욱더 손쉽게 색소를 얻었고 여러 분야에 사용해왔다. 과거에는 화가들이 독성이 있는 안료와 물감에 시달리다가 죽은 사례가 흔하다. 19세기 말부터 산업용 염료와 식용색소의 보급이 가속화되고 이제는 누구나 싼값에 합성색소와 염료를 쓸 수 있다. 문제는 색소와 염료에 노출된 위험이 곧바로 나타나기보다는 천천히, 그리고 후대에게 영향을 줄 가능성이 높다는 데에 있다.

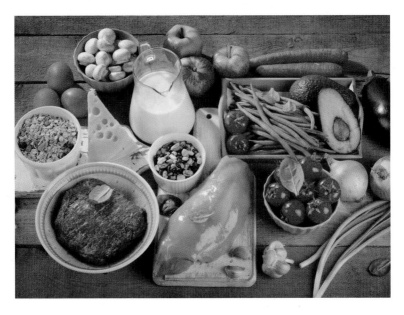

색깔 있는 음식이 건강에 더 좋다는 말은 자연에서 얻은 제철 식재료에만 해당한다. 각종 식용색소와 발색제가 들어간 식품은 영양분도 부족할뿐더러 알레르기와 소화불량 등의 신체적인 문제를 일으키고, 과잉 행동장애와 같은 정서적인 문제를 유발한다.

어느 날부터 천천히 알레르기가 심해지거나 또는 아이가 이유 없이 난폭하게 군다면 주변을 돌아보고 음식물을 제대로 살펴보자. 분홍색 속옷부터 흰색 벽지까지, 푸른 생수병부터 붉은 와인까지, 손으로 주무르는 슬라임부터 커피 텀블러까지 모든 상품에는 염료, 안료, 색소와 같은 인공의 색상 물질이 들어 있다. 이제 보기 좋은 떡은 위험하고, 색깔 있는 세상은 안전하지 않게 되었다.

14

그림 같은 집

R: 40 G: 35 B: 30	R: 240 G: 230 B: 210	R: 170 G: 120 B: 70
R: 190 G: 110 B: 0	R: 245 G: 245 B: 240	R: 156 G: 165 B: 170

선비의 공간과 북유럽 스타일

날이 갈수록 경쟁이 치열해지는 우리 사회에서 나만의 스타일과 감각을 고스란히 유지하기는 어렵다. 힘든 일 정도는 스스로 극복할 텐데도 주변 사람들은 사소한 것까지 참견하기 일쑤다. 유교 문화와 군대 문화에서 시작된 고정관념이나 편견도 여전해서 다른 사람의 눈치를 보느라 바쁜데, 선한 이웃을 가장한 타인의 간섭과 핀잔까지 듣는다면 행복한 사회생활은 저 멀리 사라지고 만다. 그래서인지 복잡한 인간관계를 정리하고 혼자서 편안하게 살겠다는 움직임이 커지고 있다. 이런 변화는 젊은 세대로부터 시작된 것처럼 보이지만 사실은 매우 오래된 흐름이다. 간소한 삶은 조선시대 선비의 미덕이었다. 세 칸 초가집에 앉아

있어도 책을 읽고 벗을 만날 수 있다면 더할 나위 없다는 교훈은 곳곳에 남아있다. 선비들의 그림, 문인화에서 가장 큰 인기를 얻은 작품은 추사 김정희의 〈세한도^{歲寒圖}〉인데, 삭막한 겨울철 선비의 작은 거처를 주제로 삼았다. 늙은 소나무와 잣나무가 좌우에서 버텨주는 공간 사이에 간소한 집 한 채가 들어가 있는 모습이다. 누명을 쓰고 귀양을 떠난 김정희는 끝까지 신의를 유지했던 제자 이상적을 생각하며 추운 날 꿋꿋하게 서 있는 침엽수와 오두막으로 자신의 감정을 상징적으로 표현했다. 그런데 선 몇 가닥으로 그려진 이 소박한 집의 모습이 예사롭지 않다. 둥근 문이 있는 박공지붕의 주택처럼 보이기 때문이다. 조형 요소로 보자면 삼각형, 사각형, 원의 조합이고 기본 도형만으로 이루어져 있는 미니멀리즘^{Minimalism}이다.

〈세한도〉 속의 심플한 집은 유럽 건축가들의 현대적인 주택 디자인에서도 발견된다. 북유럽 스칸디나비아반도부터 남유럽의 이베리아반도까지 유럽 주택에는 삼각형의 박공지붕이 흔하다. 새하얀 사각의 벽에 딱 맞춰 올라간 삼각꼴의 지붕은 우리가 어릴 때 쓱쓱 그렸던 집 그림과도 비슷하다. 추사 김정희가 그린 것이 관념적으로 상징화된 집이라면 유럽 건축가들의 심플한 집은 실용적이면서도 절제된 공간이다. 박공지붕은 단열과 통풍에 유리하고 눈과 비와 같은 악천후에 효율적으로 기능한다. 비어 있는 지붕 밑에서 저절로 얻을 수 있는 다락은 아이들의 아지트, 즉 비밀의 공간처럼 일본 애니메이션에서도 자주 묘사되었다. 현재 국내 건축 법규에 따르면 다락의 평균 높이는 1.5m까지인데, 박공지

붕의 경우 1.8m까지 바닥 면적에 산입 예외로 혜택을 적용받는다. 평균이 그 정도라면 높은 곳은 2m가 넘고 경사진 아래쪽은 훨씬 낮은 부분도 있는 경우가 보통이다. 다락방, 창고, 놀이방, 취미실 등 구성에 따라서 큰 효과를 얻을 수 있다. 사각형과 삼각형이 만나 이루어지는 주택의 공간 구성은 천편일률적인 아파트 공간과는 큰 차이를 보인다. 공간이 다르면 내부 인테리어도 다를 수밖에 없다. 그런데 몇 년 전부터 북유럽 스타일Scandinavian Style이 유행하면서 네모반듯한 아파트 공간에도 유럽식 디자인과 소품을 적용하려는 몸부림이 시작되었다.

추사 김정희가 제자 이상적을 생각하며 그린 문인화 〈세한도〉는 고독한 선비의 내면을 보여준다. 추운 겨울 삭풍이 몰아치는 고난 속에서도 소나무처럼 자신을 지켜줄 따뜻한 지인들과 소박한 집 한 채가 전부라는 의미이다. 제주도로 유배당한 김정희의 곁을 모두 떠나가고 멀리했지만, 이상적은 그에게 진귀한 책을 보내주며 끝까지 신의를 지켰다. 그런 제자에게 감사하는 마음에서 추사 선생은 1844년 〈세한도〉를 그려 헌정했다.

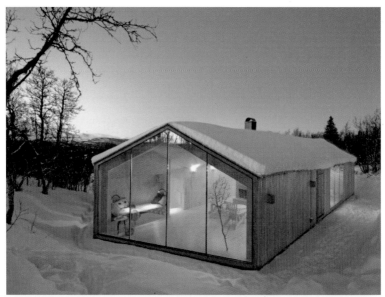

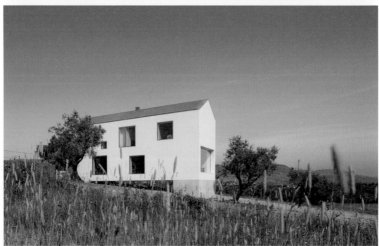

간소한 박공지붕 스타일의 유럽 주택 사례를 보면 추사 김정희의 〈세한도〉 속 집처럼 보인다. 북유럽부터 남부 포르투갈에 이르기까지 사각형과 삼각형의 조합으로 구성된 박공지붕의 주택이 흔하다.

북유럽 스타일의 조건, 화이트

북유럽 스타일은 간소하고 실용적이다. 화려하고 장식적이면서 번잡해 보이는 것은 일단 북유럽과 거리가 멀다고 보면 된다. 흰색 바탕이 기본이므로 벽과 천장은 모두 하얗고 바닥은 나무 마루 자체의 갈색인 경우가 대부분이다. 거기에다 회색의 소파와 터키 청색Turquoise Blue의 장식장이 놓이기도 한다. 천장에 매달린 조명 기구는 검은색인 경우가 많다. 전구의 노란빛과 강한 대조를 이루는 컬러 조합이다. 이것이 전형적인 북유럽 스타일, 즉 스칸디나비안 스타일이다. 영국의 인테리어 디자이너 메리 라크지Mary Lakzy는 북유럽 스타일의 인테리어를 구성하는 방법에 대해 나음과 같이 정리했다.

첫째, 바닥에는 원목 마루를 깔 것

둘째, 단순한 형태의 가구를 들일 것

셋째, 간단한 소품으로 장식할 것

넷째, 튀지 않는 표면으로 마감할 것

다섯째, 자연 채광을 이용할 것

여섯째, 톤 다운된 컬러를 사용할 것

일곱째, 깔끔한 직선으로 마무리할 것

여덟째, 기능에 충실한 공간으로 만들 것

이 모든 조건의 배경에는 흰색이 있다. 집안 인테리어를 바꾸고 싶다면 일단 흰색으로 바꿔보자. 시간이 흐르면서 노릇해진 벽지, 침침한 천장, 촌스러운 몰딩 새깔을 보면서 스트레스받을 필요는 없다. 화이트는 비움의 색이다. 공간을 비워서 백지를 만들면 오히려 공간 자체가 잘 드러나고 가구나 소품도 더욱 돋보인다. 그래서 유럽 사람들은 대개 벽을 흰 페인트로 칠한다. 유럽의 오래된 주택에 가보면 흰 페인트칠이 여러 번 겹쳐져서 두툼해진 것을 발견할 수 있다. 물론 바닥은 예외다. 전통적으로 나무 마루를 깔아놓은 곳이 많지만, 최근에 지은 공동주택에는

북유럽 스타일의 인테리어는 흰 벽면과 천장, 나무 마루를 기본 배경으로 둔다. 거기에 옅은 회색과 톤 다운된 컬러의 소품이 배치되며, 포인트 컬러가 두어 개 들어간다. 짙은 노랑의 담요와 터키 청색의 축음기가 미니멀 컬러의 공간에 활력을 불어넣는다.

데코타일 같은 합성 재료를 사용한 곳도 있다. 옅은 갈색의 바닥과 흰 벽은 각자의 인테리어 아이디어와 개성을 발휘할 수 있는 빈 도화지 역할을 한다. 물론 벽지 도배가 관습인 국내 환경에서는 약간의 용기가 필요하다. 아마도 참견쟁이들은 사방이 흰색이면 정신병원 같다는 편견을 떠들어댈 것이다. 정신병원에 가본 적도 없으면서 말이다.

미니멀리즘을 완성하는 포인트 컬러

빠르게 바뀌는 트렌드에 따라 실내 인테리어를 매번 바꾸기는 힘들다. 취향에 맞춰 벽지를 바꾸고 가구를 교체해도 기존 공간과 어울릴지 확신이 없는 경우도 많다. 보는 사람마다 의견도 다르고, 이것저것 갖추다 보면 더 번잡한 결과를 만드는 경우가 태반이다. 그래서 단순함의 미학, 미니멀리즘에 기반을 둔 북유럽 스타일이 전 세계적인 트렌드가 되었다. 흰색의 벽과 나무 질감의 바닥재를 배경으로 갖추었다면 이제 어떤 색의 가구와 소품이 들어오면 될까? 무엇이든 가능하다. 제각기 튀는 색만 아니면 된다. 컬러 조합은 늘 어렵다. 어떤 색의 가구를 어디에 배치할지는 큰 가구부터 고민하면 된다. 거실의 소파와 장식장은 덩치가 크기 때문에 회색이나 톤 다운된 색, 아니면 차분한 내추럴 컬러로 정한다. 장식장은 나무 고유의 색상 중에서 하나로 선택하면 쉽다. 물론 다른 목재 가구도 그것과 비슷하게 맞추는 것이 세련된 구성이다. 집안의

가구들이 저마다 다른 색으로 독립되어 보인다면 어
떻게 배치해도 산만하고 촌스러울 수 있다.

그렇다고 모든 가구를 같은 색으로 통일하면 미니
멀리즘 철학에 맞는 북유럽 스타일이라고 할 수 있을
까? 그것은 아니다. 모조리 같은 컬러의 구성도 자칫
하면 경직되고 촌스러워 보일 수 있다. 그럴 때 필요
한 것이 바로 포인트 컬러다. 흰색과 옅은 갈색의 공
간에 짙은 갈색의 가구만 늘어서 있다면 조금 답답해
진다. 어떤 가구나 소품, 전자제품은 포인트 컬러를
갖는 것이 미니멀Minimal 공간에 활력을 준다. 단, 포인
트는 여러 군데 분산되지 않게 거실에 두어 개, 방마
다 한 개 정도면 충분하다. 전등 기구가 될 수 있고,
쿠션과 같은 패브릭 소품이 될 수도 있다.

포인트 컬러로는 깊은 올리브색이나, 톤 다운된 오
렌지색이라면 미니멀리즘 배경에 잘 어울리는 포인트
요소가 될 것이다. 더 용기를 낸다면 톤 다운된 블루,
즉 터키 청색이나 페일 핑크Pale Pink와 같은 보라 계열
도 도전할 만하다. 이 포인트 소품들이 집 주인의 감
각을 돋보이게 만들어주는 열쇠가 된다. 화분, 쿠션, 담요, 프린트 사진
같은 소품은 언제든 저렴한 비용으로 교체할 수 있다.

집 안의 큰 가구는 옅은 회색이나 나무 본래의 컬러로 두고, 곳곳에 포인트 컬러의 소품을 배치한다. 초록 계열의 쿠션과 담요, 화병이 미니멀리즘 공간에 생명력을 가져다주고 있다. 거기에다 독특한 디자인의 의자와 벽난로는 집주인의 예사롭지 않은 미적 감수성을 돋보이게 만든다.

공간을 완성하는 것은 사람이다

우리나라는 좁은 국토에 많은 인구가 거주하다 보니 유럽보다 아파트와 같은 공동주택 주거 비율이 월등히 높다. 2018년 기준 서울 시내의 아파트 주거 비율은 약 42% 정도이다. 아파트는 표준화된 생활 공간과 높은 환금성으로 늘 선호의 대상이었다. 자동차는 오래될수록 가격이 하락하지만, 아파트는 세월이 흘러도 수익률 50%를 넘는 경우가 많았다. 오래된 집이 재개발에 들어가면 첨단 시설의 고층 아파트로 탈바꿈하며 시세가 급등하기도 했다. 아파트가 대세로 자리 잡으면서 다른 모든 주거 공간도 아파트를 모방하는 현상이 발생했다. 작은 빌라나 단독주택의 실내 구조는 아파트와 비슷해졌다. 현관에서 사방이 트인 거실로 이어지며 주방으로 연결되고, 두세 개의 방이 각 모서리를 채우는 구조다. 거실 한쪽은 통유리창으로 세워서 베란다로 불리는 발코니로 연결된다. 그 좁은 공간마저 거실에 보태려고 확장하는 경우가 다반사다. 이런 판박이 구조에서 색다르게 집안을 꾸미기란 거의 기적에 가깝다. 그렇기 때문에 다들 비슷하게 산다. 도시의 가족은 주방 식탁에 옹기종기 모여서 밥을 먹고 거실 소파에 앉아 TV를 본다. 고가의 주상복합 아파트든 반지하 투룸이든 크기만 다르지 삶의 유형은 비슷하다. 물론 최근에는 가족 구성원 각자가 휴대폰 화면에 고개를 떨구며 보내는 시간이 더 많겠지만 말이다.

한편으로는 대규모 아파트 재개발에 대한 반대의 목소리가 나오면서 집이라는 공간의 목적이 무엇인지 고민하는 사람들도 함께 늘어나기 시작했다. 2015년 주택 저널이 설문조사를 진행한 결과 5년 뒤에 살고 싶은 집의 형태로는 아파트와 단독주택의 비율이 거의 비슷하게 나왔다고 한다. 상품화되고 통제된 아파트 공간에 대한 싫증은 빠르게 증가하고 있다. 그에 따라 집 꾸미기의 방식도 달라지고 있다. 전통적인 한옥 양식을 차용한 스타일, 건강을 생각한 황토방 스타일, 붉은 지붕과 개방감을 주는 지중해 스타일, 직접 만든 소품들로 채우는 D.I.Y. 스타일, 좁은 공간을 활용하는 일본 협소주택 스타일, 영국의 꽃무늬 장식 스타일 등 다양한 방식이 있다. 유행에 따라 한 가지 방식이 대세가 되면 오히려 위험하다. 유행보다는 개인의 취향이 더 중요하기 때문이다. 집은 남들에게 보여주는 공간이기보다는 자신만의 내밀한 공간이다. 북유럽 스타일의 인테리어에는 휘게Hygge나 라곰Lagom과 같은 소박한 삶의 방식이 스며들어야 완성된다. 미니멀리즘 인테리어에는 선비들처럼 검소하고 자족적인 생활이 전제되어야 한다. 유행하는 겉모습만 따라 하다가는 인테리어를 즐기지도 못하고 돈만 낭비하게 된다. 그래서 가장 좋은 집은 자신만의 스타일로 꾸민 곳이다. 꾸민다는 말이 어색할 정도로 자기 생활의 양식이 자연스럽게 배어 나온다면 더할 나위 없다. 결국 공간을 완성하는 것은 사람이다.

어떠한 인테리어든 사람이 들어가야 완성된다. 화려하고 번잡한 공간은 편안함을 앗아가 버린다. 삶에 필요한 최소한의 물품만 갖추고 효율적인 동선을 만드는 것이 우선이다. 북유럽 스타일은 그 안에서 가족과 눈을 맞추고 서로를 따뜻하게 격려하는 습관으로 귀결된다. 휘게(Hygge)든 라곰(Lagom)이든 북유럽 나라마다 용어만 다를 뿐, 모두 소박한 행복으로 만들어지는 분위기이다.

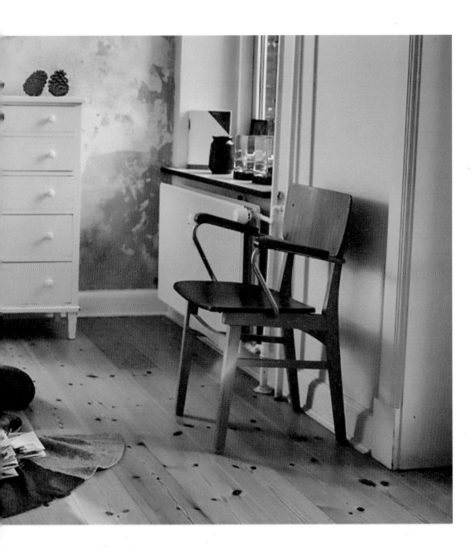

Part 4

컬러 비즈니스

15

자율 주행 자동차와
로봇

R: 50 G: 110 B: 180	R: 220 G: 210 B: 200	R: 50 G: 50 B: 50

R: 230 G: 170 B: 30	R: 240 G: 80 B: 40	R: 140 G: 20 B: 20

실수하는 인간을 위한 기술

최근 노인 운전자로 인한 교통사고 건수가 늘어났다는 뉴스가 자주 등장한다. 인지능력과 운동신경이 저하되어 반응이 늦거나 의도와는 다르게 운전 장치를 오작동하는 경우가 많다고 한다. 안타까운 사고로 목숨을 잃는 경우도 늘고 있다. 초보 운전자처럼 고령의 운전자도 도로에서 눈총받기 십상이다. 처음 운전면허증을 받던 순간의 감동은 나이가 들수록 희미해지고 어느덧 더 이상 운전하지 말라는 충고를 듣기도 한다. 교통사고의 위험성 때문에 운전의 자유, 이동의 자유를 위협받고 있다. 심지어 일정 연령에 도달하면 운전면허를 박탈하자는 과격한 주장도 나온다. 노인뿐만이 아니다. 도로 위에서는 초보 운전자를 비롯하여 여성

운전자와 장애인 운전자의 경우에도 운전을 못 한다고 무시당하거나 보
복 운전의 대상이 되는 경우도 많다. 누구나 초보 시절을 지나 오랜 후
에는 노인 운전자가 된다. 운전 조작이 느리고 서툴다며 따돌린다면 결
국 도로에는 공격적인 운전자들만 남을 것이다. 이처럼 위험한 환경에
서는 감정이 아니라 침착한 이성이 필요하다.

　인간은 늘 실수한다. 운전자의 실수를 미리 인지하고 사고를 방지할
수는 없을까? 130년 자동차 역사에서 운전자와 상대방을 보호하는 기술
개발에 몰두한 기간은 그 절반 정도 된다. 1886년 최초의 내연기관 자
동차가 등장한 이래로 운전자를 보호하는 안전벨트는 50년 후인 1936
년 스웨덴의 볼보 직원이 처음 자동차에 시험 적용했다. 20년 후에는 유
럽과 미국의 주요 자동차 생산업체들이 안전벨트를 장착한 자동차를 출
시하기 시작했다. 차량 앞부분이 구겨지면서 충격을 흡수하여 탑승객을
보호하는 '크럼플 존Crumple Zone' 설계는 1953년 벤츠 W120 모델에 처음
적용되었다. 그전까지는 빨리 달리고 부서지지 않는 차가 최고라고 생
각했다. 그러나 빨리 달릴수록, 차가 단단할수록 교통사고로 죽거나 다
치는 사람이 늘어났다. 그래서 안전벨트, 에어백, 크럼플 존과 같은 탑
승객 보호장치들이 속속 개발되었다. 안전하기로 유명한 볼보 자동차는
차량에 부딪히는 보행자를 보호하기 위해서 보닛의 충격 완화 기술을
오래전부터 적용해왔다. 그러나 이와 같은 기술개발로는 사고의 피해를
줄여줄 뿐, 운전자의 실수를 미연에 방지할 수는 없다.

2008년부터 적용된 볼보 자동차의 시티 세이프티(City Safety) 기술은 시속 30Km/h의 도시 환경에서 충돌의 위험을 줄이기 위해 개발되었다. 운전자가 앞을 주시하지 못해서 발생할 만한 충돌 사고의 상황에서는 자동차 스스로 브레이크를 작동시켜 멈춘다. 이를 위해 차량 앞 유리 위에 각종 센서와 카메라가 장치되어 있다. 자율 주행 자동차 기술의 가장 선구적인 사례이다.

자율 주행 자동차는 인간을 능가할 수 있을까?

자동차 운전은 힘들고 복잡한 일이라 항상 신경을 집중해야 하며 눈과 귀, 손, 발을 동시에 활용하는 작업이다. 운전대를 잡은 손끝의 미세한 차이 때문에 차선을 넘고, 가속과 감속의 부조화는 사고로 이어질 수도 있다. 이처럼 운전은 복잡한 일을 동시에 해야 하기 때문에 사전에 운전 면허시험을 치른다. 신호등을 읽는 색각에 이상은 없는지, 운전이 가능한 몸 상태인지를 확인하는 신체검사와 적성검사도 받는다. 이렇게 인간에게도 힘들고 어려운 일을 과연 첨단 인공지능과 로봇이 해낼 수 있을까? 최신 기술은 벌써 적극적으로 운전자의 행동을 보조하고 있다. 자동차 소개 카탈로그나 광고를 보면 자율 주행 관련 기능이 이미 적용되어 출시된 것을 알 수 있다. 운전자가 의도하지 않게 차선을 넘어가면 운전대에 경고가 발생하고 다시 주행하던 차선 안쪽으로 되돌리기도 한다. 앞차와의 거리가 너무 가까워져서 추돌의 위험이 발생하면 자동차가 스스로 브레이크를 작동시킨다. 운전자의 실수를 감지하고 미리 사고를 방지하는 것이다. 더 나아가 고속도로에서는 위성항법장치GPS와 레이더 측정 센서LIDAR가 연결되어 능동형 정속 주행Active Cruse Control처럼 차 스스로 주행할 수도 있다. 명절 때 막히는 고속도로에서 꽤 유용할 만한 기능이다. 이와 같은 자율 주행 기술은 한창 진화 중이다. 출발부터 주차까지, 이제는 운전자가 실수하는 경우의 수가 점점 줄어들 수 있는 변화다.

그럼 자율 주행 기술은 인간을 대체할 정도로 완벽할까? 대답은 '아직 아니오'이다. 일정하게 주행 차선을 지속하게 도와주는 차선 유지 장치 LKAS만 하더라도 차선이 지워진 낡은 길 위에서나 눈는 비 오는 날에는 제대로 차선을 읽을 수 없어 오작동하기 쉽다. 차선 유지 장치는 사이드 미러 하단에 장착된 카메라가 도로의 흰색 차선을 감지해서 주행 방향을 유지하도록 도와주는 기술인데, 도로를 읽는 데에 문제가 생기면 큰일이다. 비 오는 밤에는 도로 표면에 여러 불빛이 난반사되어 차선을 혼동할 수 있다. 사람도 밤에는 식별에 문제가 생기는 것처럼 카메라도 그렇다. 카메라 센서는 인간보다 노이즈와 어두운 환경에 약하다. 개나 고양이의 눈을 모방하듯 이면조사BSI 기능을 적용해도 밤에 인식이 어려운 경우가 많다. 측면 충돌 및 전방 추돌 방지 센서와 장치들도 만약 센서 표면에 이물질 묻거나 오염되었을 경우에는 무용지물이 된다. 그렇게 오작동하면 운전자에게 성가신 경고를 보내면서 오히려 사고의 위험을 높일 수도 있다. 자동차의 두뇌 역할을 하는 메인 컨트롤러MCU가 센서의 오작동과 정보의 결손 때문에 잘못 판단한다면 큰일이다. 시각 정보의 구분은 고도의 두뇌 활동이다. 첨단 인공지능도 개와 고양이를 시각적으로 구분하기 힘들어한다. 퇴근길 차량으로 꽉 막혀서 차선을 넘어 끼어드는 얌체들을 보고 순간적으로 대처하기는 인공지능도 어렵다.

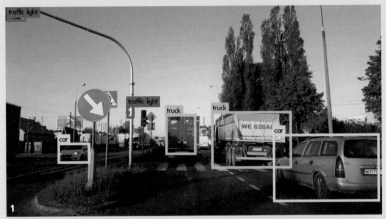

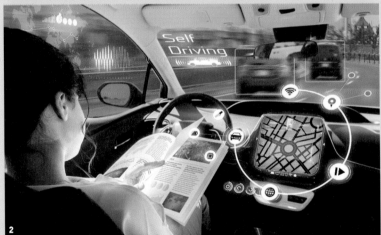

1 자율 주행 기능의 핵심 기술인 카메라 센서의 사물 인식 기능(Object Detection)은 자동차의 전면에서 원근법처럼 바라보는 화면의 변화를 분석한다. 화면에 노이즈가 많고 시각적으로 복잡할수록 인식에 장애가 발생하기 쉽다. 평면의 화면에서는 거리를 정확하게 측정할 수 없기 때문에 레이저 센서 또는 그 파생 기술인 레이더 측정 센서(LIDAR)를 이용하여 공간 정보의 정확도를 높인다.

2 완전 자율 주행 자동차의 광고를 보면 사람이 할 일은 목적지를 알려주는 것뿐이다. 차 유리에는 마치 증강현실(AR)처럼 각종 상태와 운행 정보가 표시되어 있다. 안전을 위해 자동 주행의 기술적인 완벽함도 필요하지만 운전자의 책임 범위에 대한 사회적 합의도 요구된다.

로봇 운전자와 로봇 자동차

　미국 국방성 국방고등기획국DARPA에서 주최하는 재난로봇 경진대회 DARPA Robotics Challenge에는 로봇이 자동차를 운전하는 시험이 포함되어 있다. 그동안 많은 발전이 있었지만 아직 대부분의 로봇은 스스로 차에 올라타서 운전대를 잡기도 불가능한 단계이다. 물론 단순한 조건에서 로봇 스스로 주행은 가능하다. 그러나 제대로 된 운전이라고 말하기에는 앞으로 더 많은 연구가 필요하다. 현재로서는 로봇보다 인공지능에 가까운 자율 주행 기술이 더 합리적이다. 로봇은 왜 첨단 기술임에도 효용성이 떨어질까? 60년에 불과한 로봇공학의 역사와 달리 인간의 신체는 지난 수백만 년 동안 진화를 거듭했다. 대부분의 기간은 수렵과 채집 생활에 적응하는 육체와 지능의 진화였다. 그보다 짧게는 농경 생활에 맞게 적응해왔고, 더 최근에는 산업화된 도시 환경에 적응하는 중이다. 인간의 행동은 생존 활동으로 시작하여 운동, 예술, 놀이, 커뮤니케이션 등 다양한 방향으로 확장되었다. 섬세한 손놀림으로 얼굴을 쓰다듬기도 하고, 악기를 연주하며 그림을 그리기도 한다. 춤 사위 동작에서도 리듬과 강약에 맞춰 흥을 돋우며 움직일 줄 안다.

　그런데 로봇은 어떠한가? 작은 로봇들이 모여서 아이돌 그룹의 안무를 모방하는 공연을 종종 접하지만, 그저 작은 기계가 인간 비슷하게 흉내 내는 귀여운 동작에 감탄할 뿐이다. 실제 아이돌 그룹이 무대에서 보여주는 힘차고 정교한 동작과는 거리가 멀다. 특히 동작을 통한 감정의

표현이 제대로 안 된다. 인간의 신체와는 구조적으로 다르기 때문에 사람이 하는 모든 동작을 흉내 낼 수도 없다. 첨단 휴머노이드^{Humanoid} 로봇이라도 인간의 신체 구조에 최적화된 일반 자동차에 스스로 올라타서 운전대를 잡고 앞을 보며 사람처럼 운전하라고 요구하는 것은 불가능하다. 도로 위의 수많은 변수를 모두 읽고 판단하고 대응하여 물리적으로 움직이기에는 로봇의 발전 수준은 아직 멀었다.

2015년 미국 국방성 고등기획국(DARPA) 재난로봇 경진대회(DRC)에서 카네기-멜론대학교의 인간형 로봇 CHIMP가 산악용 소형차(UTV)를 운전하고 있다. 일반 자동차와 달리 로봇의 운전과 승하차에 편리하도록 오픈 형태로 제작된 특별 모델이다. 움직이는 기계장치라는 역동적 이미지와 함께 사고의 위험성 때문에 로봇에는 관습적으로 빨간색 또는 주황색을 칠한다.

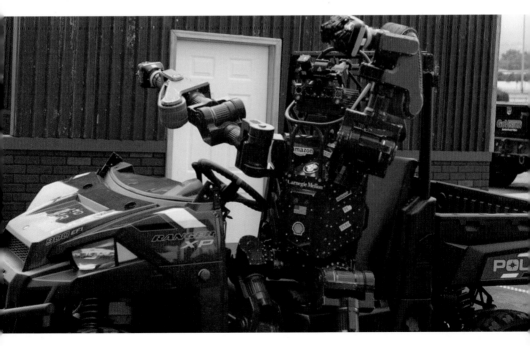

로봇은 세상을 센서Sensors로 본다. 빠르게 회전하는 레이저 공간 인식 센서LIDAR로 읽어 들인 공간 정보를 3차원으로 재구성하는 것이 우선이다. 거기에 카메라 센서로 읽은 색상과 이미지 정보를 컴퓨터 시각 Computer Vision 알고리즘에 따라 실시간으로 처리해야 한다. 로봇은 저 앞에 놓인 사각형이 박스인지 신문지인지 구분하는 데에도 심각한 계산이 필요하다. 신문지는 밟고 지나가도 되지만, 나무 박스는 피해야 한다. 찰나의 순간에 모든 계산을 마치고 옆 차선이 비어 있다는 것까지 파악한 후에 운전대를 돌려 나무 상자를 피할 수 있다. 이러한 위급한 상황에서는 절차를 짧고 빠르게 처리하는 것이 관건이다. 차 스스로 떨어진 박스를 피할 수 있다면 더 신속한 대응이 될 것이다. 그래서 로봇 운전자를 개발하기보다는 자동차에 직접 로봇 기술을 적용하고 있다. 요즘에는 많은 로봇 공학도가 졸업 후에 자동차 회사로 취업하는 추세다. 언젠가는 100%에 가까운 자율 주행 자동차도 시판될 것이다. 로봇 같은 자동차라는 꿈은 이미 시작되었다. 영화 〈범블비Bumblebee〉처럼 자동차가 로봇으로 변신할 필요는 없다.

자율 주행 자동차와 로봇을 위한 도시의 컬러

미래에는 자동차와 로봇의 구분이 사라질지도 모른다. 드론Drone이나 자율 주행 로봇이 이미 상품의 배달에 이용되기 시작해 사람이 목적지

를 알려주면 기계장치 스스로 찾아간다. 이러한 이동 장치도 로봇의 일종이다. 인간과 함께 도시 공간을 공유할 자율 기계, 즉 로봇이 가까이 다가오고 있다. 지금까지 모든 공간은 인간에게 맞게 설계되고 발전했다. 그러면 로봇과 자율 주행 기계를 위한 도시 환경은 무엇일까? 두 다리로 걷는 휴머노이드 로봇뿐만 아니라 바퀴를 사용하는 장치들도 매끄러운 노면에서 활동하기가 더 편하다. 도로에 턱이 있거나 보도블록이 울퉁불퉁 튀어나와 있다면 로봇은 쉽게 넘어지고 바퀴도 멈출 확률이 높다. 도로 한가운데 움푹 팬 맨홀 뚜껑이나 싱크 홀Sink Hole 같은 것은 자동차 운행에 위협이 된다. 자율 주행 자동차든 로봇이든 이런 환경 정보를 시각 센서로 파악하지만, 날씨와 조명에 따라 잘못 인식하기 쉽다. 그래서 도로와 인도는 반듯하고 매끄럽게 연결되어야 한다. 유모차를 끌거나 여행용 트렁크를 가지고 길에 나와보면 작은 요철이 얼마나 크게 다가오는지 체감할 수 있다. 로봇을 위한 환경은 결국 인간을 위해 준비된 환경이다. 최근에는 인간-로봇 상호작용Human-Robot Interaction 분야가 크게 성장하고 있다. 이 상호작용의 기준은 항상 인간 중심이다. 자동차 같은 기계든 로봇이든 모두 인간을 위한 기술이기 때문이다.

인간은 어떤 도로 환경을 원하는가? 덜 복잡하고 체계적으로 정돈되어 운전하기 좋은 환경일 것이다. 우선 도로의 흰색 차선은 늘 분명해야 한다. 자동차의 차선 유지 장치가 제대로 작동하려면 차선 인식이 기본이기 때문이다. 신호등과 도로 표지판도 제 위치에 일정한 형태로 설치되어야 한다. 최근의 자율 주행 기술은 인간처럼 신호등과 표지판, 과속

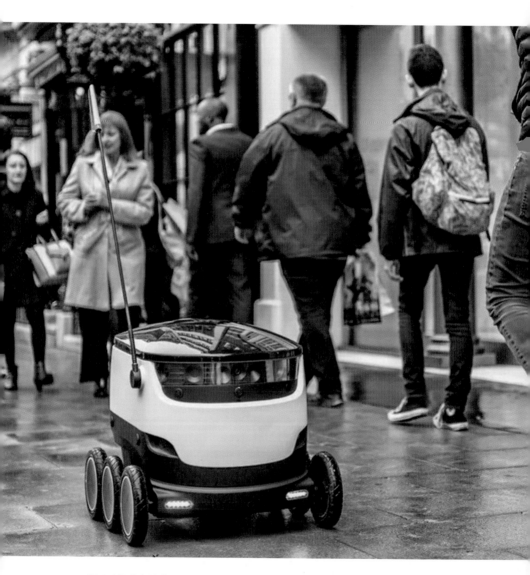

미국 스타십 테크놀러지(Starship Technologies)가 출시한 배달 로봇이 사람들로 붐비는 도심을 달리고 있다. 로봇과 인간이 보행 구역을 공유하는 모습이다. 그러나 샌프란시스코시 당국은 2017년 배달 로봇의 운행을 금지시켰다. 시민들의 일자리를 빼앗고, 장애인과 노약자들의 보행에 위험을 초래할 수 있다는 이유에서 반(反)로봇 조례를 제정했다. 로봇이 움직이는 속도를 낮추고 눈에 잘 들어오는 색상으로 칠한다면 위험을 줄일 수 있을 것이다. 이처럼 컬러는 디자인 수단일 뿐만 아니라 안전을 위한 신호이다.

감시 카메라 등을 시각 정보로 읽어낸다. 표지판의 색과 글꼴이 제각기 다르면 곤란하다. 신호등과 표지판 주변에는 서로 섞여서 헷갈릴 만한 색상이나 사물이 배치되면 안 된다. 여름에 초록색 나뭇잎과 초록색 표지판이 뒤섞여 있다면 카메라 센서 시스템은 그것을 구분하지 못할 것이다. 주의를 요구하는 장애물에 칠하는 노랑-검정의 사선 무늬와 같은 표식도 선명해야 한다. 도로 가장자리에 불법 주차된 차량과 인도를 점유하는 적치물도 자율 주행 시스템에는 곤란한 요소이다. 먼 미래에는 인도를 따라 로봇이 사람과 나란히 걸을 것이다. 인간에게 쉽고 편안한 환경이라면 로봇에게도 불편이 작다. 요란한 입간판이나 광고물의 현란한 색채는 사람에게도 공해이지만 로봇에게도 인식의 장애 요소가 되기 때문이다. 단순한 환경과 편안한 컬러는 미니멀 라이프^{Minimal Life} 트렌드일 뿐만 아니라 인간과 로봇이 공존하는 세상의 조건이기도 하다. 더 늦기 전에 미래의 도시 환경을 예측하고 계획해야 한다. 세상은 컬러로 만들어졌다. 인간과 로봇이 서로를 인식하고 협업하기 쉽도록, 도시 환경을 함께 공유할 수 있도록 체계적인 색채 계획이 필요하다.

16

균형의 색
그레이

R: 30 G: 32 B: 30 R: 210 G: 215 B: 210 R: 120 G: 125 B: 120

R: 190 G: 50 B: 150 R: 180 G: 180 B: 185 R: 50 G: 50 B: 52

회색은 무죄

회색분자^{灰色分子}라는 말이 있었다. 요즘에는 자주 쓰이지 않지만 과거 권위주의 정권 시대에 회색분자로 지칭되는 사람은 기회주의자에다가 자신의 입장을 분명히 밝히지 않는 그림자 같은 존재였다. 민주화 진영이든 권위주의 진영이든 불분명한 입장의 상대를 비난하기에 적합한 단어였다. 그러다 보니 누군가 '회색분자'라고 불쾌하게 내뱉으면 곧장 싸움으로 휘말리기에 십상이었다. 회색은 이처럼 불분명한 색으로 여겨졌다. 동·서양을 막론하고 틈만 나면 홀대받아왔던 색이다. 그래서일까? 회색은 종종 우울해 보인다. 독일어에서는 우울한 하루를 말할 때 회색으로 비유한다. 변화도 없이 침체된 일상도 '회색의 일상^{Grauen Alltag}'이라

고 한다. 막스 뤼셔Max Lüscher의 색채 심리학에 따르면 회색은 흥분하는
흰색과 가라앉는 검은색의 중간에서 요동치는 심리를 나타내는 색이다.
그래서 회색을 거부하는 사람은 정신적으로 상처를 받았을 가능성이 크
다고 한다. 회색은 밋밋하면서도 때로는 권위적인 인상을 주는 경우가
많다. 쥐색 양복을 입은 교장 선생님의 이미지와 함께 교실의 벽이 회색
으로 칠해졌던 과거의 기억을 떠올리면 무채색마저도 권위주의 시대의
유산임을 의심하게 된다. 그러나 회색은 가장 참신한 색이다. 여러 색
중에서 가장 최근에 정착된 컬러이기 때문이다. 고대부터 근대까지 회
색을 그림이나 이상에 제대로 쓴 경우는 없었다. 회색은 20세기의 현대
문화가 형성되면서 주류로 떠올랐다. 회색의 콘크리트 건축물과 빛나는
메탈 그레이 컬러가 모던의 상징으로 사용되었다.

갓 태어난 아기는 세상을 회색으로 본다. 컬러를 인식하는 체계가 발
달할 때까지 눈앞의 모든 것은 여러 조합의 무채색으로 보인다. 출산 선
물로 짙은 파랑과 빨강의 옷을 선물해도 정작 아기는 동일한 짙은 회색
으로 인식할 뿐이다. 시지각이 성장하기 시작하면서 아이들은 자신의
성별을 대표하는 빨강과 분홍 또는 파랑에 집착하기 시작한다. 여자 어
린이들은 분홍을 선호하고 남자 어린이들은 한결같이 파랑을 선택하게
된다. 그러다 사춘기가 시작되면서 컬러 취향에도 변화를 맞는다. 알록
달록한 컬러를 유치하다고 거부하면서 점차 무채색에 매력을 느끼는 시
기가 찾아온다. 예를 들어, 초등학교 저학년의 남자 어린이가 파란색을
선호하다가 고학년이 되면서 파란색 대신 회색 바탕의 검은색을 쿨하다

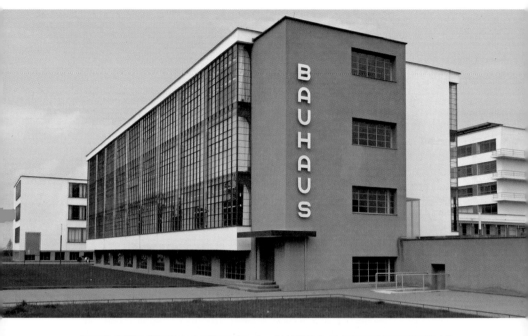

현대적인 디자인의 원천이었던 독일 바우하우스(Bauhaus) 디자인학교는 세계 각지에서 몰려든 전문가들과 학생들이 새로운 조형 철학을 펼치던 운동본부였다. 학장이던 발터 그로피우스(Walter Gropius)가 설계하고 1925년에 완공한 데사우(Dessau)의 바우하우스 건물은 건축 디자인 자체로도 유명한데, 건물 외관이 흰색, 회색, 검은색의 무채색으로 칠해진 점에 주목하자. 회색을 중심으로 한 무채색의 단순하고 기능적인 바우하우스 디자인은 현대성의 상징처럼 현재까지 지속되고 있다.

며 좋아하는 심리로 성장해가는 것이다. 감정의 기복이 심한 청소년들은 회색을 선호하기도 한다. 더 성장해서 사춘기를 마칠 때에는 다시 자신만의 컬러를 찾는 경향이 있다. 성인이 되면 컬러에 대한 편견과 금기가 풀리면서 스스럼없이 회색 라운드 셔츠를 입고 쥐색 백팩을 걸치고 다닌다. 주변을 찬찬히 둘러보면 일상에 얼마나 많은 회색이 존재하는지 새삼 놀라울 것이다.

세련된 회색

회색은 억울하다. 우리의 일상에서 가장 광범위하게 사용되면서도 늘 비난과 무시를 당했다. 도시의 아스팔트는 짙은 회색이고, 건축물의 시멘트는 중간 회색이며, 흐린 하늘은 밝은 회색이다. '잿빛 하늘'이나 '날씨가 우중충하다'는 표현도 회색을 가리킨다. 그러나 회색의 환경에서 우리는 오히려 편안함을 느낄 수도 있다. 회색 도시를 익명의 공간으로 설정하고 그 안에서 익명성이 주는 거리감에 안도하는 심리이다. 회색의 도시는 언제나 번잡하다. 복잡하고 어지러운 배경을 감추기 위해서 온통 회색으로 포장하는 것일 수도 있다. 인테리어 디자인에서 회색은 아이보리색과 함께 오랫동안 촌스러움의 대명사였다. 변두리의 오래되고 낡은 건물 내부에 들어가면 아직도 칙칙한 회색의 흔적을 찾을 수 있다. 그러나 최근 미니멀리즘 디자인과 북유럽 스타일이 유행하면서 그동안 버림받았던 회색을 선택하는 빈도가 늘어났다. 실내 인테리어에서 유행하던 컬러는 1980년대의 옥색으로부터 1990년대의 붉은 체리색, 2000년대의 은은한 메이플 컬러를 거쳐 이제는 흰색과 회색의 조합이 대세로 떠올랐다. 요즘에는 회색 현관문과 짙은 무채색의 욕실이 세련된 취향을 대표하는 배색으로 주목받고 있다.

돌이켜보면 오래전부터 회색은 고급 제품에 사용된 컬러였다. 고가의 전자제품은 대부분 회색 계열로 외형을 마감했다. 고급스러운 무선 청소기와 가전제품으로 유명한 브랜드 다이슨Dyson은 제품의 주조색을 회

색으로 정했다. 포인트 컬러만 마젠타나 오렌지 컬러로 강조한 제품이 많다. 정확하게 말하면 광택이 있는 회색을 가리켜 은색이라고 지칭할 수도 있다. 그러나 빛을 잃은 은색과 반사되는 회색이 같은 명도를 보일 때 서로 다르다고 구분하기는 어려워서 지금까지도 은색과 회색은 같은 컬러로 묶는 경우가 많다. 전자 제품과 기계 장치에 칠하는 회색을 메탈 그레이라고 한다. 여러 단계의 회색 톤과 광택의 변화를 심플하게 조합하면 세련된 배색으로 추천할 수 있다. 하지만 미세한 톤 차이가 크면 오히려 조잡해질 수도 있으니 주의하자. 왜냐하면 인간을 포함한 지구

고급 가전제품 브랜드 다이슨은 광택 나는 회색을 사용하여 거의 모든 제품을 제작하고 있다. 옅은 은색부터 짙은 검은색까지 여러 단계의 그레이 톤은 마젠타 또는 오렌지 등의 포인트 컬러와 배색되어 세련된 인상을 준다.

상의 모든 동물은 회색의 단계 차이에 민감하기 때문이다. 뚜렷한 이유
없이 여러 가지 회색을 조잡하게 사용한다면 불필요한 시각 정보량이
증가하여 결국 성가시게 보일 뿐이다. 그럴 때 사람들은 미간을 찌푸리
며 촌스럽다고 외면한다. 회색과 무채색의 배색에는 세심한 노력이 필
요하다.

무채색의 예술

간편한 휴대폰 사진이 습관화된 요즘에도 흑백 사진을 고집하는 사
람들이 있다. 흑백 사진에 담긴 고유한 회색 톤을 사랑하는 사람들이
다. 예술적인 사진은 흑백이라는 고정관념은 어디서부터 시작되었을까?
1839년 프랑스의 루이 다게르Louis Daguerre가 발명한 건판 사진 기법 다게
레오타입Daguerreotype은 오랫동안 사진 기술의 전형이었다. 광택이 있는
은판을 카메라 상자에 끼워 넣고 렌즈의 빛에 노출시킨 건판乾板을 수은
과 소금물 처리 과정을 거쳐 염화금 성분에 가열하고 말리는 작업을 마
친 후에 비로소 회색의 사진 이미지를 얻을 수 있었다. 물론 19세기 말
의 기술의 진보와 함께 필름 현상 기법은 사진을 대중적인 창작활동으
로 탈바꿈시켰다. 흑백 사진은 그렇게 백 년 넘게 우리의 일상에 존재했
다. 대한제국 말기의 일상과 풍경을 담은 외국인의 사진을 통해 우리는
과거의 모습을 확인할 수 있다. 선대의 일상이나 결혼식 같은 경조사는

1838년 루이 다게르(Louis Dagguere)가 프랑스 파리 시내의 템플 거리(Boulevard du Temple)를 촬영한 최초의 다게레오타입 사진은 회색의 계조로 표현된 감광(感光)의 흔적이다. 건판 사진 기법의 가장 초기 형태이면서 수십 년간 유럽에서 유행했던 기술이었으나 현대적인 필름 사진에 밀려났다. 컬러 사진 기법이 발명된 후에도 흑백 사진은 오랫동안 살아남았다. 더욱 놀라운 것은 21세기에도 흑백 사진 전용 디지털카메라와 휴대폰이 출시되었다는 점이다. 필터 효과를 활용하여 컬러 이미지를 쉽게 흑백 사진으로 만들 수 있는 시대에 흑백 전용 센서를 개발하고 제품화한다는 것은 분명히 사진의 예술성에 대한 존경심의 증명이다.

흑백 사진들로 남아있다. 사실 컬러 사진은 흑백 사진만큼 오래된 역사를 가지고 있다. 1855년에 영국의 제임스 클러크 맥스웰James Clerk Maxwell은 삼원색의 분리와 재결합에 의한 컬러 사진 기법을 고안했다. 그 무렵 독일의 물리학자였던 헤르만 폰 헬름홀츠Hermann von Helmholtz가 지각인상설知覺印象說을 주장하면서 인간의 시지각이 삼원색의 감지기관을 거쳐 뇌에서 종합된다는 연구 결과를 발표했다. 컬러 사진은 근본적으로 인간의 컬러 시지각에 대한 연구와 함께 발전해왔다.

　확실히 사람의 눈은 섬세한 흑백 이미지 구분에 능숙하다. 어두운 상태에서도 우리가 사물을 분간할 수 있는 것은 컬러가 없는 흑백으로 보이기 때문이다. 회색 톤의 미세한 차이로 인식되는 이미지는 더 강한 집중을 끌어낸다. 1871년 제임스 휘슬러James Abbott McNeill Whistler가 그린 〈예술가 어머니의 초상〉은 원래 '회색과 검은색의 배열Arrangement in Grey and Black No.1'이라는 제목이 있었다. 영국과 미국을 오가며 정열적으로 활동했던 그는 이 회색의 그림에서 외형은 어머니의 모습이지만 회색 톤의 배열이 주는 조형성을 강조하고 싶었다. 사진이 확산되고 인상주의 미술이 유행하던 시기에 휘슬러는 회화 자체의 매력과 추상적인 배열의 가능성을 앞장서서 강조했다. 옅은 회색의 벽 앞에 옆으로 앉은 화가의 어머니는 흰색 두건에 검은색 옷을 입고 있는데, 맞은편의 짙은 회색 커튼은 오른쪽으로 치우친 인물 배치의 균형을 잡아준다. 이처럼 회색은 균형의 색이다. 흑백의 대립이 팽팽한 순간에 회색은 서로의 타협점을 찾아주는 역할을 한다. 단순 흑백 논리와 이분법은 갈등과 긴장을 조성한다. 적군과 아군으로 세상을 나누고 편을 가르는 사람이 자주 쓰는 구분법이다. 우리는 검은색과 흰색 사이에 셀 수 없이 많은 회색의 단계가 있음을 알고 있다. 그 풍부한 회색의 계조로 이 세상은 흑백 사진처럼 섬세하고 예술적으로 표현될 수 있다. 회색은 혼돈에서 우리를 구해줄 것이다.

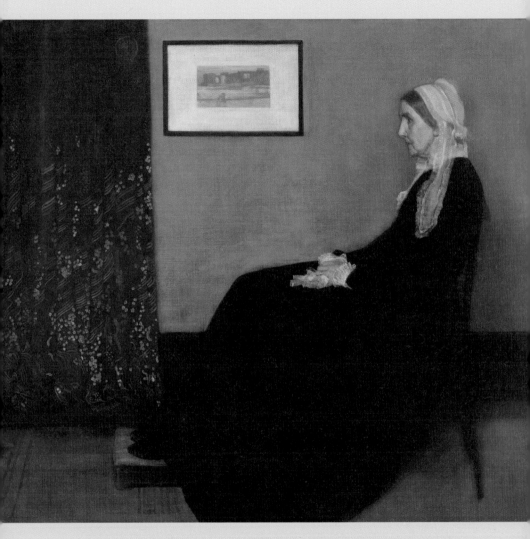

휘슬러가 1871년에 그린 〈어머니의 초상 – 회색과 검정의 배열〉은 근대를 넘어서 현대로 향하는 미술 표현의 분기점이 되었다. 사실적이고 고전적인 그림처럼 보이지만 화가는 회색을 바탕으로 검은색과 흰색을 배치하는 색면의 구성을 의도했다. 그의 실험은 이후 추상 미술에 영감을 주었으며, 무채색과 컬러의 배열은 현대회화의 중요한 특징으로 떠올랐다.

17

신성과 욕망의
황금색

R: 210 G: 160 B: 90	R: 240 G: 210 B: 90	R: 15 G: 10 B: 5

R: 15 G: 15 B: 15	R: 240 G: 190 B: 180	R: 210 G: 160 B: 1 50

현자의 돌

　황금은 귀한 금속이다. 귀금속을 대표하며 국제 통화가치의 기준으로
도 쓰이고 있다. 밝게 빛나는 노란색 금을 향한 인류의 욕망은 오랜 역
사 속에서 광범위한 흔적을 남겼다. 고대 이집트 문명부터 아프리카의
가나, 한반도의 신라, 아메리카의 잉카 제국에 이르기까지 황금의 나라
로 기록된 곳은 적지 않았다. 지금도 동남아시아의 브루나이, 미얀마를
일컬어 '황금의 나라'라고 부르기도 한다. 황금의 나라에는 커다란 금광
이 있고 금으로 치장한 건물과 장신구가 풍족했다는 공통점이 있다. 금
을 가진 나라는 부국의 상징이었고, 강대국이 넘보는 기회의 땅이기도
했다. 금은 기독교, 불교, 힌두교, 이슬람 문명을 가리지 않고 모두에게

선호되었다. 언제나 금은 고귀한 가치를 지닌 물건이자 절대적인 기준
으로 통했다. 오래된 이야기 책에 흔히 나오는 "금화 몇 닢"은 결코 하찮
은 금액이 아니었던 것이다.

　금을 향한 인간의 욕망은 진짜 금이 아닌 가짜 금을 만드는 노력으로
도 나타났다. 금이 나지 않는 국가나 금이 귀한 지역에서 특히 연금술
의 요구가 많았다. 조잡한 화학 기술로 수은과 유황, 쇳가루 따위를 마
법의 물질에 섞어서 땅에 묻어 두었다가 캐면 금으로 바뀐다는 전설은
오랫동안 실제로 실험되었다. 값싼 쇠붙이를 금으로 바꿀 수 있다면 세
상은 뒤집을 만한 명성과 부를 가질 수 있다. 쇠를 금으로 탈바꿈시키
는 연금술의 핵심 물질로 알려진 '현자의 돌Philosopher's stone'을 찾아 전세
계를 떠도는 경우도 있었다. 곳곳에 연금술사들이 나타났고, 그 중 몇몇
은 유명세를 얻었는데, 14세기 프랑스의 니콜라스 플라멜Nicolas Flamel 처
럼 과장된 전설로 남기도 했다. 그러나 불행히도 연금술사 대다수는 사
기꾼이거나, 마녀로 몰려 죽임을 당하기도 했다. 인간의 힘으로 황금을
만들고자 했던 연금술 자체는 실패로 끝났지만, 인류 문명의 발달에 크
게 기여했다. 연금술 실험의 과정에서 파생된 결과들은 화학, 물리학,
의학, 지리학, 심리학 등의 학문뿐만 아니라 제약, 도금, 원재료, 귀금
속 가공 산업의 발전에 영향을 끼쳤다. 근대 과학의 시조로 불리는 아
이작 뉴턴Isaac Newton도 원래 연금술사로 출발했다. 화학을 뜻하는 영어
'chemistry'라는 단어도 연금술사를 뜻하는 'alchemist'라는 말에서 나
왔다. 현자의 돌은 허무맹랑한 꿈이 아니라 인류의 지혜로 남게 되었다.

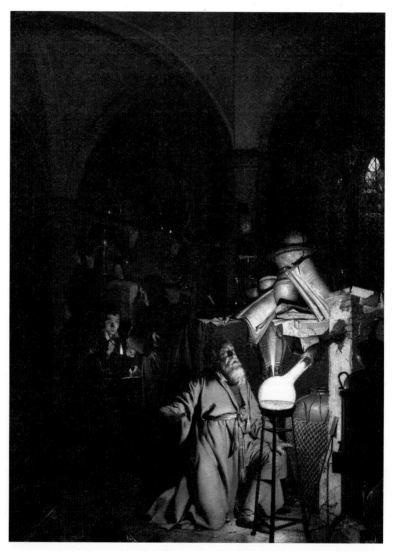

18세기 영국의 화가 조셉 라이트(Joseph Wright of Derby)가 그린 〈연금술사〉에서 실험의 성공을 바라는 간절한 연금술사의 모습을 엿볼 수 있다. 가련한 주인공은 현자의 돌을 얻기 위해 수 많은 실험을 거듭한 상황이고 마지막 기대와 기도 속에서 연금술 실험의 성공을 고대하고 있다.

신성한 황금색

　스페인과 이탈리아, 그리스 같은 지중해 국가를 돌아다니면 도시 한 가운데에 한결같이 오래된 성당이 있는 것을 발견할 수 있다. 로마네스크에서 고딕 양식까지 낡은 돌로 만든 외형은 조금씩 다르지만 그 내부는 놀라울 정도로 화려하게 꾸며져 있다. 성당 주변의 기념품 가게에 들어가 선물을 고를 때 황금색으로 칠해진 성모상과 성가족상들이 자주 눈에 띈다. 성상icon의 힘을 믿는 가톨릭의 전통 때문인지 벽에 거는 큰 것부터 손안에 들어오는 작은 조각까지 다양하다. 가장 신성한 대상을 가장 고귀한 색으로 표현하는 것은 어찌 보면 당연하다. 그래서인지 성상은 늘 황금색으로 칠해졌다. 특히 12세기부터 16세기 무렵에 가장 많은 황금색이 성화에 녹아 들어갔고, 개신교가 퍼진 서유럽보다는 비잔틴 전통이 남아있는 동유럽의 그리스 정교회 지역에 금빛 성상들이 더 흔하게 남아있다. 찬란한 금빛에 매료되어서일까? 서구 사회에서는 오랫동안 황금의 나라에 대한 동경이 있었다. 황금의 왕국 '엘도라도El Dorado 전설'은 대항해시대 스페인 탐험가들을 자극했고, 아메리카 대륙을 침략하면서 황금을 찾기에 혈안이 된 계기로도 작용했다. 어렵게 신대륙에서 발견한 금은 유럽으로 유입되어 스페인 왕실의 부를 창출하기도 했지만, 인플레이션을 일으키며 결국 경제적인 골칫거리를 만들어냈다.

　금빛 도시를 뜻하는 엘도라도는 아시아에도 있었다. 인도 서북부 펀자브 지방의 도시 암리차르Amritsar에 위치한 시크교 사원 하리 만디르

Hari Mandir에 유명한 황금사원 건물이 있다. 호수에 묵직하게 떠 있는 듯이 조성된 금빛 건물의 외장에만 황금 400kg이 투입되었다. 지붕은 순금이고 외벽은 도금 기법으로 만들어졌다. 미얀마와 태국 같은 소승불교 지역에도 황금 불탑과 불상이 흔하다. 태국 방콕에서 발견된 황금 불상 '프라 붓다 마하 쑤완 빠띠마꼰Phra Phuttha Maha Suwana Patimakon'

은 5톤이 넘는 무게를 자랑하는데, 몸통은 40%의 금, 얼굴은 60%의 금, 머리칼과 상투는 99%의 순금으로 제작되었다고 한다. 금 시세로 환산하면 약 2700억 원에 달한다. 이웃 미얀마에는 황금 불탑들이 많이 남아 있다. 불국정토를 꿈꾼 버마인들이 10~13세기 무렵 미얀마 각지에 황금 불탑을 세웠고 그 주변으로 건물이 들어서며 도시 형태를 갖추기도 했다. 수 만개의 불탑들로 형성된 도시 바간Bagan에는 최대 규모의 황금 불탑 쉐지곤Shwezigon pagoda이 웅장

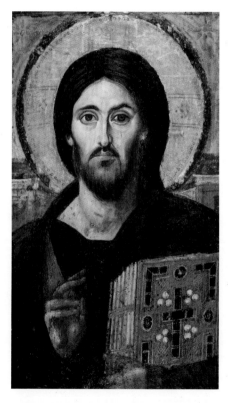

우여곡절 끝에 살아남은 성화(icon) 중의 하나인 〈구세주 예수〉는 6세기 무렵 이집트 시나이 반도의 성 캐서린(Saint Catherine) 수도원에서 제작된 것으로 알려졌다. 예수의 뒤편 광배와 성서에서 화려한 황금색을 발견할 수 있다.

하게 솟아 있다. 석가모니 부처님의 진신사리를 모신 불탑의 신성함을
기리기 위해서 버마인들은 황금을 바르기 시작했다. 이렇듯 문명과 지
역을 가리지 않고 인류는 가장 고귀한 금속을 가장 신성한 존재에게 바
쳤다. 그렇게 금은 지배자이자 신을 상징해왔다.

인도 서북부 암리차르에 위치한 시크교 사원의 황금 건물은 신성함에 대한 경배이자 신성을 갈구하는 인간의
욕망을 황금으로 상징한 곳이다.

황금 보기를 돌 같이 하라

　서유럽부터 동남아시아까지 황금의 신성함이 익숙한 데 비해서 우리나라를 비롯한 유교 지역에서 황금은 점잖지 못한 졸부#富의 비유로 사용되곤 했다. 유교의 시조 공자#子는 부귀를 추구하는 삶의 태도를 자주 비판했다. 공자 자신이 늙은 아버지와 어린 어머니 사이에서 태어난 서자 출신으로 어려서부터 가난하고 비천한 삶을 살았다. 〈논어〉에 보면 농사꾼만 못한 신세를 한탄하는 제자 번지樊遲에게 농사짓는 법보다 공부가 더 좋은 것이라고 공자가 강변하는 장면이 나온다. 유교의 이상적인 인간형인 군자君子는 도道를 추구하는 사람이지 돈을 탐하지 않는다는 철칙을 세우고 제자들에게 강조했다. 공부하는 선비에게 가난은 당연한 삶이었다. 그래서 공자는 가난한 형편을 견디지 못하는 사람과는 뜻을 같이 할 수 없다고 못박았다. 이와 같은 공자의 가르침은 유교 철학과 함께 동아시아 전역으로 파급되었다. 선비와 사대부가 사회의 주류로 자리잡은 14세기부터는 우리나라에서도 화려하고 사치스러웠던 귀족문화가 점차 사라지고 검소한 풍습이 자리잡기 시작했다.

　황금은 어느 곳에서나 부귀의 상징이었지만, 유교를 국교로 삼은 조선 시대에는 금기시되었다. 특히 고려에서 조선으로 바뀌던 시기에 여러 번 왜구를 섬멸하여 크게 공을 세웠던 최영崔瑩 장군은 일생 동안 부귀영화를 멀리했다. 최영은 청소년기에 들은 부친의 충고를 잊지 않고 평생의 좌우명으로 삼았다. "황금 보기를 돌같이 하라." 최영의 강직하고 유혹에

18세기 강희언이 그린 선비들의 모습에서 조선시대의 주류층이 지향했던 삶의 태도를 엿볼 수 있다. 양반 계층이었던 선비들은 평생 경전을 읽고 함께 모여 시를 짓는 일을 지속했다. 그들에게 부귀와 영화는 안중에 없었으며, 황금은 사치의 상징이라 돌 보듯이 멀리했다.

넘어가지 않는 성품을 형성하는 데에는 이 문구가 큰 역할을 했을 것이다. 이성계의 군사 반란을 거부하고 대적하여 싸우다가 결국 최영 장군은 죽임을 당했다. 그러나 그의 충성심과 재물을 멀리하던 검소함은 후대에까지 선비의 본보기로 남았다. 모두가 선망하던 황금을 돌멩이 보듯이 무시해야 했던 선비들의 근검절약 정신은 신분을 초월하여 조선 사회 전체의 규범으로 확산되었다. 조선 후기에는 일부 특권층을 제외하고 국민 모두가 가난하게 살았다. 그렇게 당연시된 빈곤은 부국강병富國強兵의 세계적인 흐름에서 멀어지게 만들었고, 최영 장군을 죽였던 이성계가 세운 조선왕조가 결국 몰락하는 결과로 이어졌다. 황금은 돌멩이가 아니라 국력의 상징이었다.

욕망의 황금색

조선왕조의 멸망으로부터 100여년이 지난 지금도 황금을 돌처럼 생각하는 사람은 없을 것이다. 인식의 변화 속도는 빨랐다. 조선 말기에 장사로 돈을 번 상인들이 늘어나면서 유교적인 황무지에서도 물신숭배의 싹은 자라났다. 일제시대에 허접한 일본인들이 한반도로 넘어와서 떼돈을 버는 모습을 목격한 조선 사람들은 약탈적 자본주의에 눈 뜨기 시작했다. 일본 제국주의에 빌붙어 동포를 착취하며 부를 축적한 친일파들은 부와 자본을 부정적인 모습으로 왜곡시켰다. 해방 후 체계적인 경제 시스템이

정착하기도 전에 군사 쿠데타로 정권을 잡은 군인들이 밀고나간 방향은 사회주의 같은 계획경제였고, 그들의 편에 선 재벌들에게 기회를 몰아주며 부의 불균형을 심화시켰다. 자본주의 경제가 정착된 지금까지도 이 사회에 노블레스 오블리주^{noblesse oblige}가 없다고 한탄하는 분위기는 그렇게 지난 백 년 동안 반복적으로 형성되었다. 그 결과 부유한 사람을 보면 희망을 품기보다는 흉보고 욕하는 사회가 되었다. 그들이 정당하게 돈을 벌었다고 인정하지 않는 시각이 보편화되어 부의 상징인 황금을 대하는 태도도 이중적이다. 이렇게 왜곡된 인식 속에서 황금은 뇌물을 상징하거나 범죄 수익과 같은 비정상적인 금품을 대표하기도 한다. 반면에 아기의 돌잔치에 들고 가는 선물로 순금이 쓰이기도 했다. 황금의 이미지는 이 땅에서 더럽거나 소중하거나 둘 중 하나인 양극화된 모습으로 남았다.

황금에 대한 비뚤어진 인식과 이중적인 태도는 첨단 산업에까지 영향을 주고 있다. 스마트폰의 컬러를 고를 때 한국인은 대체로 무채색과 푸른색에 대한 선호도가 높은 편이다. 분홍색이나 빨간색 같은 포인트 컬러를 제외하면 선택의 폭이 좁다. 반면에 중국, 유럽, 북미, 아프리카 등지에서는 황금색의 인기가 높다. 컬러에 대한 편견이나 무채색 선호가 없는 서구 문화권에서는 당연하다고 볼 수 있다. 그런데 같은 유교권 국가인 중국에서는 왜 황금색을 선호하게 되었을까? 중국에서는 우리나라보다 더 일찍 유교의 영향이 약화되었다. 만주족의 청나라가 중국을 정복하면서 유교 관습이 약해지기도 했고, 공산화되면서 유교 윤리를 철저하게 제거해 나갔다. 황금 보기를 돌같이 하라는 유훈을 받들 이유가 없었다. 그

대신 빨간색과 황금색은 복과 부귀를 가져다준다는 미신이 남아있다. 서울에서 황금색 장식이나 명품을 몸에 두르고 다니는 사람은 대체로 중국인이다. 최영 장군 이후 한국인은 지난 700년 동안 황금을 선호하지 않도록 세뇌된 국민이다. 그래서 황금색 휴대폰, 금빛 명품 가방, 황금 시계, 금색 자동차 따위를 흔히 볼 수 없다. 황금의 나라 신라의 흔적은 박물관 한 구석에 놓여있을 뿐이다. 21세기에도 황금색은 속물스럽다거나 점잖지 못하다는 편견이 이 땅을 지배하고 있다. 이제는 황금색을 바라보는 보편적인 시각을 되찾을 때가 되었다. 황금의 가치는 앞으로도 영원할 것이기 때문이다.

스마트폰의 색은 사용자의 취향과 지향성을 나타낸다. 아이폰의 다양한 컬러 중에서 국가별로 선호도 순위를 조사한 결과를 보면 주요 시장인 미국, 중국, 일본, 아랍권 등에서는 골드 컬러가 압도적이다. 반면 한국에서는 스페이스 그레이와 실버 컬러가 가장 많았다. 황금에 대한 금기가 얼마나 강한지를 반증하는 사례이다.

18

성공으로 이끄는
색채

R: 120 G: 40 B: 100	R: 200 G: 170 B: 130	R: 50 G: 30 B: 90
R: 200 G: 180 B: 150	R: 10 G: 70 B: 20	R: 70 G: 60 B: 40

새벽에는 보라색

우리나라만큼 배달 문화가 널리 퍼진 곳도 드물다. 상가 골목에는 두 집 건너 하나씩 프라이드 치킨 가게들이 들어서 있고, 배달 오토바이들은 쉴 새 없이 들락거린다. 배달 경쟁이 치열해지고 인건비도 오르자, 이제는 업소들이 직접 배달하기보다는 대행업체에 맡기는 경우도 늘고 있다. 그러다 보니 주말 같은 경우에는 배달 기사를 배정받지 못해서 한 시간씩 기다리는 경우도 허다하다. 모름지기 배달은 빨라야 된다. 소비자가 허기를 느낄 때 주문했는데, 한 시간 가까이 지나서 음식이 도착한다면 기다림은 고통으로 바뀐다. 게다가 이미 오래 지나서 식거나 불어 버린 음식물을 받는다면 배달은 더 이상 존재의 의미가 없게 된다. 음식

뿐만 아니라 택배 배송도 신속함 자체가 미덕이 된 지 오래다. 수도권의 경우 보통의 택배는 주문 후 24시간 정도 지나면 물품을 받는다. 1박 2일이다. 그런데 2015년부터는 이 짧은 기간조차도 길다고 하며 빔샘 배송해주는 서비스가 시작되었다. 새벽배송, 샛별배송, 로켓배송 등 업체별로 명칭은 다르지만 빠르면 주문 후 4시간 내에 물건을 받는 경우도 있다.

새벽배송의 대표적인 기업으로는 마켓컬리Market Kurly가 있다. 2015년 온라인 스타트업 기업으로 출발한 마켓컬리는 신선식품을 밤새 배송하는 '샛별배송' 마케팅으로 기존의 대형 유통업체를 누르고 새벽배송 시장의 강자로 떠올랐다. 대기업과 비교하면 시작부터 미약했기 때문에 그들은 현명한 전략을 구사했다. 대형 마트처럼 모든 종류의 식품과 가정용품을 판매하는 것이 아니라 선별된 상품만 판매하기 시작했다. 일종의 큐레이션curation 전략이다. 젊은 소비자들에게 어필하기 위해서 소량의 유기농 식재료와 맛있다고 소문난 빵가게의 상품들을 구비했다. 아울러 소수 품목이지만 마켓컬리에서만 구매할 수 있는 아이템을 개발했다. 제주도의 초원에서 기르는 젖소의 우유를 대표 품목으로 삼았다. 빵과 우유는 젊은 세대가 즐겨 먹는 식품이다. 이렇게 두 가지 품목에서 고유의 장점을 발휘하자 점차 마트에 갈 시간조차 없는 젊은 층이 급격하게 유입되었다. 마켓컬리가 활용한 또 하나의 성공 전략은 컬러다. 신선식품에서는 거의 사용하지 않는 보라색을 내세웠다. 쇼핑몰 화면부터 포장박스 인쇄까지 보라색으로 아이덴티티를 통일했다. TV 광고에서도

보라색을 독특하게 사용했는데, 이렇게 남다른 컬러 감각이 결국 보라
색을 보면 역으로 마켓컬리 광고를 떠오르게 만들었다.

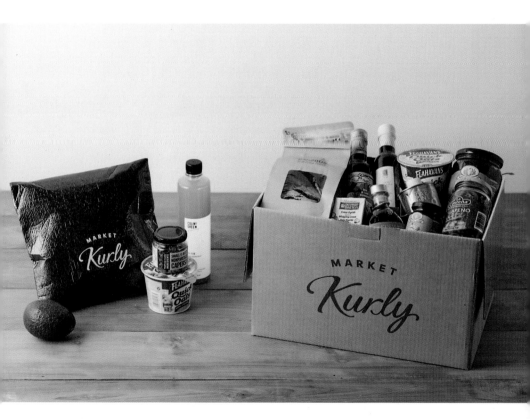

새벽배송 온라인 마켓의 선두주자 마켓컬리는 다른 업체들이 사용하지 않는 보라색을 이용하여 남다른 아이
덴티티를 구축했다. 일관된 아이덴티티와 선명한 시인성을 위해 로고뿐만 아니라 웹사이트, 배달 화물차, 포
장재 등에도 동일 색상을 사용하고 있다.

빨간색을 버리면 1등

대기업도 컬러를 기업 이미지와 마케딩의 주요 수단으로 삼는다. 우리 나라에서 가장 큰 기업집단인 삼성그룹의 로고 컬러가 바뀐 이력을 살펴보자. 대구에서 설립된 삼성상회는 1938년 별표국수라는 밀가루 제품을 출시하며 성공의 기반을 다졌다. 국수 포장지에는 별 세 개가 엇갈려 쌓인 형태의 로고와 함께 맛이 좋고 영양이 풍부하다는 표어를 넣었다. 1969년에는 영문 SAMSUNG 문자와 함께 만든 로고 또한 세 개의 별로 회사를 상징했다. 컬러 매체가 흔치 않았던 시대였으므로 30년 넘도록 흑백의 로고가 사용되었다. 컬러의 시대에 삼성의 로고는 빨간 별이 되었다. 1980년대 삼성전자는 비약적인 성장으로 그룹 전체의 규모가 커졌다. 당시 국내 가전의 1등 기업인 금성사와 일본의 소니, 파나소닉을 따라잡으려는 도전자의 컬러 선택이었다. 빨강은 도전과 투쟁의 색이다. 피 끓는 열정의 색이다. 1980년대는 국내 대기업이 활발하게 해외로 진출하던 시기였다. 당시 일본, 독일, 미국 기업들과 비교해서 인지도도 낮았고, 신생 브랜드처럼 보였기 때문에 금성, 삼성, 코오롱, 선경 등 대부분의 한국 기업은 빨간 로고를 달고 해외로 나갔다. 반면 소니와 파나소닉은 오랫동안 파란색을 로고에 사용하여 도전과 방어의 색채대비를 이뤘다.

반도체와 통신 전자제품에서 두각을 보이던 삼성은 1993년 고급화 전략을 내세우며 로고 색상을 빨강에서 파랑으로 바꾸게 되었다. 큰 변신

이었다. 비스듬한 타원형은 세계와 우주를 반영했고, 파란색은 하늘과 바다 즉, 온세상으로 나아간다는 글로벌 전략을 상징했다. 짙은 파란색은 신뢰감을 주며 보수적인 컬러다. 세계 1등 기업들의 로고를 보면 파란 계열의 색상이 더 많다. 조금 이른 시점에서 삼성은 스스로 1등의 자신감을 표출하기 시작한 셈이다. 이와 같은 미래지향적인 전략은 주효했다. 2000년대 들어서 삼성은 반도체와 전자제품을 중심으로 세계 1등 품목의 포트폴리오를 늘렸다. 지난 수십 년간 국내 전자산업의 1등을 지켜오던 금성사는 1987년 IMF 시기에 반도체 분야를 잃고 흔들리다가 LG로 사명을 변경했음에도 불구하고 도전자 삼성에 역전당하고 말았다. 인간중심의 철학과 통일신라의 수막새를 형상화했다지만, LG의 로고는 아직도 빨간색이나. 섬유율을 높이려는 기업과 브랜드는 빨간 계열의 색상을 내세우기 쉽다. 눈에 잘 들어오고 정열적으로 보이기 때문이다.

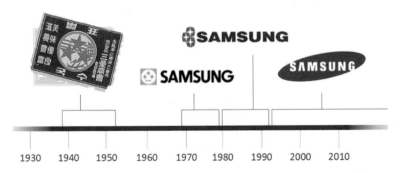

삼성의 로고 변천사를 보면 초기 흑백의 시대에서 빨간색의 로고를 거쳐 현재의 블루 컬러로 변화했다. 작은 식품점에서 도전적인 기업을 거쳐 세계적인 기업집단으로 그 규모가 비약적으로 성장해온 변화를 컬러에서도 읽을 수 있다.

기름과 커피의 정치

　원색의 컬러를 로고와 마케팅에 활용하며 서로 경쟁하는 분야가 있다면 정유업계가 대표적이다. 대로변에 위치하고 도로 멀리서도 잘 보이는 간판을 세워야 하는 주유소는 정유업계의 첨병들이다. 주변의 주유소 간판과 정유사 로고를 비교해 보자. 모두 원색의 컬러를 사용하여 시인성이 높다. 정유사 내수 경질유 판매 순위를 보면 1위에 SK에너지, 2위 GS칼텍스, 그 다음으로 에쓰오일, 현대오일뱅크 등의 순이다. 특히 3~4위의 엎치락뒤치락하는 경쟁이 치열하다. 현대오일뱅크는 파란 계열의 색상을 사용하고 SK는 빨간 계열의 색상을 사용한다. 1위 정유사지만 그룹 전체가 동일한 로고와 색상을 채용하고 있기 때문에 컬러 선

국내 정유사의 로고를 보면 원색을 주로 사용해서 멀리서도 잘 보이는 시인성이 높다. SK의 빨간 계열의 색상은 강한 에너지를 품고 있는 인상을 준다. GS칼텍스와 현대오일뱅크는 파란 계열의 색상을 통해 신뢰감을 주고 있으며, 에쓰오일의 초록 계열 배색은 친환경적인 인상을 심어준다.

택의 여지는 없다. 최근 주유소 수를 공격적으로 늘리고 있는 에쓰오일의 컬러는 독특하다. 초록색과 노란색의 배색은 마치 유기농 식품점처럼 보일 수도 있다. 3위 입장에서는 인지도는 물론이고 고객과의 친밀감도 높여야 하므로 초록 계열의 색상을 이용해서 캐릭터까지 활용하고 있다. 초록색과 노란색의 조합은 친환경적이며 귀여운 인상을 준다.

한국의 커피 소비량은 세계 최고 수준이다. 컬러 아이덴티티의 경쟁은 커피 프랜차이즈 업계에서도 치열하다. 라이벌 커피 브랜드인 스타벅스와 커피빈의 컬러 전략은 서로 상반된다. 커피빈의 컬러는 잘 볶은 커피 원두를 연상시키는 다크 브라운이다. 커피를 연상시키는 컬러는 지극히 자연스럽고 평범한 선택이라는 의미다. 반면 스타벅스는 흰색 배경에 초록색을 사용했다. 이와 같은 배색은 커피의 짙은 갈색을 배경으로 두었을 때에 눈에 잘 들어온다. 갈색-흰색-초록색의 배색은 고급스러우면서도 깔끔한 인상을 준다. 스타벅스는 갈색 커피와 인테리어를 배경으로 두고 설정한 컬러 아이덴티티라는 점에서 한수 위다. 컬러 자체의 아이덴티티를 가장 적극적으로 이용하는 또 하나의 집단은 정치인들이다. '색깔논쟁'이라는 말에서 짐작되듯이 컬러는 정치적인 지향점을 상징해왔다. 빨간색은 도전과 정열의 의미가 있고 피를 상징하기 때문에 진보적인 정치 집단에서 주로 이용해왔다. 사회주의 국가의 문장과 국기에도 공통적으로 빨간색이 사용되었다. 정치에 관련되어 빨간색은 진보적인 야당의 이미지와 동일시되었다. 그런데 국내 정치권은 2012년부터 반대의 컬러로 돌아섰다. 보수적인 정당이 빨간색을, 진보적인 정당

이 파란색을 사용하기 시작했다. 컬러 심리에 대한 배신이다. 대의민주주의 정치는 유권자 각자의 개인 아이덴티티를 선거로 투사한다. 깊은 철학도 없이 급조된 색상이 반전은 주류 정치권의 실패로 전개될 위험이 내포되어 있다.

스타벅스 커피의 짙은 초록색은 그 배경에 갈색의 커피와 테이블이 배치되었을 때에 완성된다. 바리스타의 앞치마에도 동일한 초록색을 사용하여 카페 공간과 구성원 전체에게 연속적인 아이덴티티를 부여한다.

성공을 부르는 색채 전략

고용시장의 불안과 세계적인 경기침체는 앞으로도 오래 지속될 것으로 보는 전문가들이 많다. 자본주의의 종말이라거나 4차산업혁명의 시대가 시작되었다는 주장이 설득력을 얻고 있다. 이제는 컨베이어 벨트 conveyor belt 위의 대량 생산과 대량 유통이 더는 시대의 미덕이 아니라는 말이다. 불과 30년 전만 하더라도 생산량과 판매량을 가치의 척도로 삼았지만, 지금은 오히려 다양성과 함께 맞춤형 큐레이션 curation 을 원하고 있다. 독특한 상품을 소량으로 제작하거나 판매하는 업종이 성장하고, 시장과 프로젝트를 따라 이동하는 디지털 유목민과 같은 전문 직업군이 떠오르고 있다. 그들은 태국 치앙마이의 찻집이니 지중해의 해변에 앉아 지구 반대편을 상대로 창의적인 프로젝트를 성사시킨다. 남다른 브랜드 전략과 독자적인 관점이 없다면 이 복잡한 시장 구조에서 생존하기조차 힘든 상황이다. 취업보다는 창업을 꿈꾸는 청년이 늘고 있다. 창업하거나 1인 브랜드로 성공하려면 자기만의 아이덴티티 구축이 절실하다. 그 과정에서 가장 효과적인 무기는 바로 컬러다. 독특하고 적절한 색상을 창업과 성장에 활용할 수 있어야 한다. 웹사이트, 모바일 앱, 쇼케이스, 로고 타입, 브로셔, 라벨, 포장지 등 컬러 아이덴티티가 들어갈 자리는 항상 준비되어 있다. 상품이나 서비스가 아니라 스스로 유튜브 크리에이터를 꿈꾼다면 동영상 편집 과정에서 자신만의 컬러 톤을 만들고 자막 색상도 일정하게 만들어 사용해보자. 그러면 컬러 하나만으로도 선명한 인상을 심어줄 수 있다. 컬러를 부리는 자, 세상을 얻을 수 있다.

Part 5

우리가 착각하는 컬러

19

바나나 우유는
왜 노란색일까?

R: 220 G: 224 B: 156	R: 240 G: 176 B: 58	R: 157 G: 150 B: 69

R: 206 G: 68 B: 74	R: 207 G: 200 B: 71	R: 190 G: 117 B: 81

바나나는 하얗다

바나나의 달콤함과 함께 노란색은 맛있는 느낌을 주는 색상이다. 노랗게 잘 익은 바나나와 달리 국내에 수입되는 바나나는 전부 초록색인데, 초록색인 상태에서 보관 및 운송하는 게 유리하기 때문이다. 초록색 바나나는 맛없으리라 생각된다. 실제로 후숙하는 과정 중에는 바나나의 달콤한 맛이 안 나고 떫은맛이 나기도 해서 적절하게 숙성되어야 한다. 노란 바나나의 껍질을 벗기면 안쪽은 노란 껍질과 달리 하얀 속살이 나오는데, 이 흰 살 부분을 먹는 바나나 우유는 왜 노란색일까? 이런 생각을 제품으로 옮긴 회사가 바로 매일유업이다.

　매일유업이 만든 '바나나는 원래 하얗다'라는 광고 영상에서는 왜 바나나는 하얀데 노랗다고 하느냐, 바나나 우유가 노란색인데 하얗게 만들이서 안 팔린디는 등 이야기를 꺼내면서 자연스럽게 비니니는 하얀데 노랗게 잘못 만든 것을 먹고 있다는 메시지를 전달하고 있다. 실제로 바나나 과즙 우유의 색도 노란색이 아닌 흰색에 가까운 제품이다. 바나나 우유는 60년대 후반, 바나나 향을 가지고 있는 가공유로 출시하였는데 용기의 모양이 항아리나 레미콘 트럭의 믹서처럼 독특해서 단지 우유라고도 하였다. 과거에는 잘 안 보이던 '맛' 글씨가 커져서 바나나맛 우유라고 크게 표기되어 있는데, '바나나맛'이란 글씨보다 용기와 컬러가 먼저 보인다. 맛있어 보이는 바나나맛 우유가 만약 흰색이라면 어떨까? 지금은 단지 우유의 종류가 바나나 맛, 딸기 맛, 커피 맛, 귤 맛, 바닐라 맛 등으로 다양해졌는데 모든 우유색이 흰색이었다면 멀리서는 각각의 우유를 구분하기 어려웠을 것이다.

매일유업 유튜브채널(https://www.youtube.com/user/maeili2mo/featured)

물론 딸기와 커피, 귤 등은 색이 강하고 과육 내부도 동일한 색상이지만, 딸기 맛 우유는 실제 딸기색과는 많은 차이가 있기도 하다. 그러면 가공식품의 색을 좀 더 이야기해보고자 한다.

우리가 아는 사과의 색상은 빨간색이다. 물론 초록색의 풋사과도 있지만, 사과의 껍질을 제외하면 연하게 노란빛을 띠는 하얀 속살이 있다. 그런데 사과 맛 젤리, 사과 맛 사탕 등을 보면 빨간색인 경우가 많지 않다.

대부분 약속이라도 한듯 연한 연두색인 제품이 많다. 사과는 빨간색이고 사과 속살도 연두색은 아닌데 사탕을 비롯하여 사과 주스도 연한 초록색을 띠고 있는 것을 볼 수 있다.

포도의 경우는 어떨까? 청포도는 알시만 일반적으로 신한 보라색 포
도를 생각한다. 그러나 포도 껍질이 보라색이어도 내용물은 보라색이
아닌데 포도 젤리나 사탕을 비롯하여 대부분의 포도 주스는 보라색을
띠고 있다. 물론 주스의 경우 착즙할 때 껍질이 포함되면 보라색일 수
있다. 포도주의 레드 와인과 화이트 와인을 만드는 방법을 보아도 알 수
있다. 레드 와인은 껍질이 있는 상태이고, 화이트 와인은 껍질이 없는
포도로 만들기 때문이다.

많은 과일과 채소류가 껍질과 내부 색상이 다른데 색을 표현하는 방
법에는 규칙이 없다. 어떤 제품은 껍질 색상, 어떤 제품은 속살의 색상
을 사용한다. 오렌지나 귤은 안팎의 색상이 같아서 문제없지만, 많은 제
품에 어떤 규칙이 없이 문화나 학습 등을 통해 익숙해지며 자연스럽게
생긴 법칙으로 보인다. 이 분야에 대한 연구 자료가 많지 않아서 색의

유래를 정확하게 알기는 어렵지만 나름의 이유를 추측할 수 있는데 맨눈으로 보이는 색만으로 맛을 구분해야 하고 컬러를 통하여 시각적 주목도를 주려는 목적이라 판단할 수 있다. 바나나의 속을 기준으로 제품을 만들면 우리가 평상시 보는 바나나의 색과 다르기 때문에 바나나라는 연상을 할 수 없고, 포도도 같은 이유에서 보라색이 되었을 것이다. 그렇다면 사과는 왜 초록색일까? 사과의 빨간색을 사용하면 빨간색을 주로 사용하는 딸기나 수박 같은 제품과 구분하기 어려웠을 것이다. 사탕은 주로 달콤한 과일을 사용하는데 딸기와 색이 비슷하여 혼란을 준다면 주 제품에 대한 선택이 어려울 수 있어서 빨간 사과보다는 풋사과의 초록색을 기준으로 제품을 만든 것이 아닐까 유추할 수 있다.

바나나맛 우유의 색으로 경쟁했던 빙그레와 매일유업의 결과는, 역시 우리의 머릿속에 떠오르는 바나나의 색을 사용한 빙그레 바나나맛 우유가 부동의 1위를 유지했다. 만약 같은 맛에 같은 용기를 갖춘 흰색의 바나나맛 우유가 출시되더라도 노란색의 바나나맛 우유가 더 많이 팔릴 것이다. 기존의 고정관념을 바꾸는 데에는 많은 어려움이 있다는 것을 보여준 결과다.

20

한국에 컬러풀한 차량은
없나요?

R: 186 G: 184 B: 185　　R: 131 G: 136 B: 180　　R: 227 G: 221 B: 77

R: 216 G: 217 B: 192　　R: 90 G: 75 B: 77　　R: 194 G: 42 B: 54

무채색 차량

외국인들이 한국에 방문하면 놀라는 것 여러 문화적 차이 중 한가지가 한국은 검은색, 흰색, 은색, 회색과 같은 무채색 차량들 밖에 없다는 것이다. 그러나 실제로는 외국도 무채색 색상의 차량이 많다. AXALTA의 Global color popularity 2018 자료를 보면 전세계 기준으로 흰색38%, 검은색18%, 회색12%, 은색12%의 비율이 순서대로 조사되었다. 네 가지 무채색 비율은 70% 수준으로 3대 중 2대 정도는 무채색 차량이라는 뜻이다. 한국의 경우 흰색32%, 회색21%, 검은색16%, 은색11%로 전체 차량의 70%가 무채색이다. 색의 비율은 좀 다르지만 무채색이 둘 다 70%로 동일하다. 그런데 왜 서양 사람들은 한국 차량의 색상은 모두 무채색이라고 이야기를 할까? 아이러니한 일이다.

　　유럽의 어느 지역 주차장의 모습이다. 한국의 분위기하고는 조금 차이
가 있지만, 유럽의 주차장에도 무채색의 차량이 많다. 그러나 한국과의
다른 점은 무채색의 컬러가 다양하다는 점이다. 한국은 특정 회사 차량
의 시장 점유율이 높아서 다양한 색상의 차량을 만나지 못하는 데에 영
향이 있다.

　　아래 사진은 장난감이지만 다양한 색상의 차량이 모여 있는 느낌이 실
제 주차장과 크게 차이가 있는데, 다양한 컬러가 화려함으로 다가온다.

　　실제 자동차 회사는 다양한 색의 차량을 출시하지만 실제 판매에 주력
하는 차량은 흰색과 검은색, 메탈릭 회색과 은색이 가장 많이 팔리고 있
으며 길거리에서도 보기가 쉽다. 차량 종류나 구매하는 연령, 성별 등에
따라서 차이가 나기는 하지만 한국인이 가장 좋아하는 차량의 색은 흰

색으로 전체 차량의 약 32%가 흰색 차량이기도 하다. 흰색을 선호하는 이유는 준중형차와 중형차 시장이 가장 크기 때문이다. 차량 구매 대상지의 대부분이 30~50대로, 평일엔 직장을 다니면서 휴일엔 가족과 함께 이동할 수 있는 실용적인 패밀리카를 선호한다. 이런 차량은 권위와 지위를 나타내는 검은색 또는 어두운 계열의 컬러보다 밝은색이 좋으며 안전이나 차량 관리 면에서 유리한 흰색을 가장 선호한다. 소형차, 경차는 개성적인 컬러가 출시되기도 하고 보다 다양한 컬러를 도로에서 만날 수 있다. 물론 다른 크기의 차량에 비해 상대적으로 다채로운 것이지 무채색 계열 차량이 가장 많다. 대형차, 고급차는 사회적 지위를 나타내기도 하는데, 무채색 중에서도 검은색을 선호하는 경향이 있다.

한국 자동차 시장에서 선호하는 색상도 시기에 따라서 많이 바뀌었는데 몇 년 전만해도 가장 선호하는 색은 흰색이 아닌 은색이었으며, 그 뒤를 따르는 색은 검은색이었다. 최근에는 세 번째 선호하는 색이었던 흰색이 가장 인기 있고 검은색의 수요는 오히려 줄어들었다.

차량의 색이 다양하지 못한 이유에는 선호도나 차량 등 여러 가지 개인적인 요소가 포함되지만 실제로 차량 구매 시 영업사원이나 주변 사람들의 영향을 많이 받기도 한다. 특히 차량 구매할 경우 개성 있는 색상을 구매하려고 하면 영업사원은 중고차로 차량을 팔 때 개성 있는 색상은 차량 가격에 영향을 주기 때문에 구매하지 말라 권하는 경우가 대부분이다. 실제로 개성있는 컬러는 중고차 시장에서 판매가 어려운 경우가 있어서 매입가격에 영향을 준다.

유니크한 색상

최근 들어 다양한 시도가 회사마다 있는데, 중형차에 노란색, 빨간색 계열의 개성 있고 유니크한 색상을 사용한 예가 있다. 물론 판매율이 높지는 않지만 이런 시도는 도로에서 다양한 컬러를 만날 수 있는 기회가 될 것이다.

C사의 경차, 스파크는 현재 10개의 색상으로 출시되며 개성 있고 유니크한 컬러로 출시되고 있다. 역시 판매량은 무채색 계열의 색상이 많지만 거리에서 보기 어려운 다양한 컬러로 출시되고 있다. 그러나 같은 회사의 고급차량 임팔라는 무채색인 흰색, 은색, 검은색 세 가지 색상만으로 출시된다. H사의 대표 고급차량인 그랜저도 총 네 가지 색상인 흰색, 은색, 검은색, 무채색에 가까운 초록색인 녹턴 그레이 색상만 출시된다. 같은 회사의 소나타는 그랜저에 비하면 아래 급이라 할 수 있지만 이러한 다양하고 유니크한 컬러의 출시는 기존 시장에 새로운 도전장을 낸 것이라 할 수 있다.

색상이 주는 메시지

자동차 색상으로 보는 메시지나 특징은 다음과 같이 요약할 수 있다.

흰색, 자동차에서는 주로 화이트라는 영문 명칭으로 이야기하며 전 세계적으로 가장 선호하는 색상이다. 차량 안전에도 도움이 되는 색이다. 밝은 색으로 다양하게 꾸미거나 표현하는데 유리하기도 하며 보편적인 컬러로 유행을 비교적 덜 타는 특징도 있어서 선호하는 컬러라 할 수 있다. 흰색 도화지를 보듯 깨끗함과 밝은 느낌으로 인지된다. 무게감도 비교적 가볍게 보이기 때문에 대형 차량의 색으로 사용되기보다 경차부터 중형차까지만 주로 판매되는 색상이라 할 수 있다.

검은색, 대형차의 색상 대부분을 차지하는 검은색은 과거 관용차의 색상으로 사용되어 권위와 지위를 상징하며, 이에 따라서 부를 상징하는 컬러로 자동차에서 사용되었다. 무게감이 있는 색상이며 관리도 필요하여 기사를 두는 차량 색상의 대표라 할 수 있다. 경차나 소형차에서는 거의 보기 어려운 컬러로 실제 판매를 하지 않아 선택조차 할 수 없는 경우도 있다.

진회색, 그레이라고 이야기하는 색으로 많이 판매되는 색상 중 하나이다. 역시 무채색 계열로 도시나 건축물에서 볼 수 있는 컬러로 도시의 이미지를 상징하는 색으로 대변되던 색이다. 검은색보다 가볍기 때문에 고급차를 타면서 권위적인 느낌을 덜어낸 색이다. 최근에는 단순한 회색이 아닌 다양한 컬러를 조합한 회색을 사용하여 개성을 표현하기도 한다.

은색, 실버 컬러의 경우 흰색 다음으로 무난하다 생각되어 구매율이 높은 색상이며 오염되더라도 티가 덜 나기 때문에 차량 관리가 편리하다는 장점이 있다. 모든 차량군에서 판매되는 색상으로 도시적인 세련된 이미지를 전달하기도 한다. 은색은 하이테크를 상징하는 색상으로 기술적인 진보를 상징하기도 한다.

파란색, 친환경이라는 이미지를 전달하는 색으로 파란 하늘, 바다 등을 떠올리게 하는 색이다. 은색과 더불어 하이테크, 기술 등을 상징하는 색으로 전달되며, 친환경이라는 이미지와 함께 고성능 차량들의 색상으로도 선호된다. 고성능 차량은 기술, 하이테크 이런 느낌이 더 깊고 소형차의 경우 친환경이라는 이미지가 더 가깝다 생각하면 된다. 무채색이 아니기 때문에 젊고, 활기찬 감성을 전달하는 색이기도 하며 전 세계적으로 보면 무채색 다음으로 많이 사용되는 색이다. 7% 정도의 점유율을 가진 색이며 5%인 빨간색보다 많으며 한국의 경우도 9%의 소비자가 파란색 차량을 선택한다.

빨간색, 가장 역동적으로 보이는 색상이지만 대형차에는 기피 색상이라 할 수 있다. 페라리와 같이 유명한 스포츠카 브랜드의 대표색으로 사용되기도 한다. 페라리의 고유한 빨강은 힘차고 빠르면서 날렵한 이미지를 대변하는 색으로 사용되기도 하며 개성적인 표현으로서 사용되는 컬러이다.

노란색, 밝고 쾌활한 느낌을 주는 노랑은 페라리와 대비되는 람보르기니라는 스포츠카 브랜드의 대표색상이다. 노랑과 빨강은 스포츠카의 대

표색으로 연상되어서인지 강렬한 속도와 힘을 줄 것 같은 상상을 하기도

한다. 주로 펀카의 느낌으로 한국에서 시장 점유율은 약 1% 정도 밖에

안 되는 희소색상이다. 전 세계적으로도 2% 정도의 시장점유율로 선호

하는 색상은 아니라 할 수 있으며 국내에서도 중소형차 중 디자인적 이

미지 또는 펀카의 이미지가 강한 차량에서만 선택되고 있다. 결과적으로 노랑은 트렌드를 선도하고 젊고 개성이 톡톡 튀는 이미지를 보여주고 있다. 그러니 학교나 학원의 차량에도 인지를 위해서 선택되는 색상이기도 하며, 밝지만 명시대비가 강한 노랑은 안전에도 도움이 되는 색상이다.

브라운/베이지, 국내에서는 약 3%의 점유율을 보이는 컬러로 70~80 년대에는 금색 차량을 길거리에서 많이 볼 수 있었지만 지금은 금색을 포함하여 베이지 컬러를 길거리에서 보기는 쉽지 않다. 브라운 컬러의 경우 베이지에 비해서 자주 눈에 띠기는 하지만 브라운과 베이지 합해서 3%의 시장 점유는 흔하게 볼 수 있는 색상은 아니다. 주로 보수적인 이미지를 보이며 중장년층이 선호하는 색상 중 하나라 할 수 있다.

최근 들어 무광의 차량 색상이나 독특한 개성을 가진 기존과 차별화된 차량을 출시하기도 하는데 사람들의 시선을 끄는 데 충분하며 자신의 개성을 표현하는 수단으로 사용되는 경향이 있다. 고성능 차량일수록 유니크하게 차량을 대표할 수 있는 색상을 사용하는 경우가 있는데 영화에서 범블비로 나온 카마로의 노란색, 벨로스터N이라는 차량에서 선택한 퍼포먼스 블루 같은 색상이 대표적이라 할 수 있다.

해당 색상은 차량을 대표하는 색으로 노란색하면 람보르기니보다 한국에서는 노란 카마로 범블비를 연상하며, 벨로스터N의 고유 색상도 마찬가지로 색상만으로 어떤 차인지 알 수 있는 아이덴티티를 보여주는 컬러라 할 수 있다. 차량마다 고유하고 전통적인 색상은 컬러 마케팅에도 도움이

되고 사람의 머리에 장기적인 기억으로 남아 브랜드를 형성하는데도 도움이 된다. 앞으로는 좀 더 다양하고 유니크한 컬러로 다양한 차량을 만나서 길거리의 차량이 무채색 계열로 뒤덮이지 않는 거리를 볼 수 있다면 산뜻한 도시 이미지를 형성하는 데도 도움이 될 수 있다. 결과적으로 외국인들이 보는 한국 차량도 무채색이 아닌 활력있는 도시로 기억하는 데 도움이 될 것이다. 그러나, 어느 나라나 무채색 차량의 비율이 절반 이상을 차지하기 때문에 한국의 차량 색상만 무채색인 건 아니다.

21

뉴욕에 있는
자유의 여신상은 푸른빛일까?

R: 184 G: 226 B: 208	R: 90 G: 144 B: 211	R: 114 G: 121 B: 116

R: 231 G: 237 B: 140	R: 238 G: 80 B: 57	R: 43 G: 65 B: 79

변화하는 색

뉴욕하면 가장 먼저 떠오르는 것은 무엇일까? 옐로우캡이라고 불리는 노란색 택시, 드라마나 영화에서 자주 본 센트럴 파크, 엠파이어 스테이트 빌딩 등이 있겠지만, 그 중에서도 자유의 여신상이 가장 먼저 생각날 것이다. 1876년, 미국의 독립 100주년을 맞아 프랑스에서 제작하여 미국에 전달된 자유의 여신상은 1886년에 리버티 섬에 세워졌다. 자유의 여신상은 자유와 민주주의 상징으로 미국의 대표적인 문화유산이다. 현재 푸른색을 띠고 있는 자유의 여신상의 원래 색은 지금과는 달랐다.

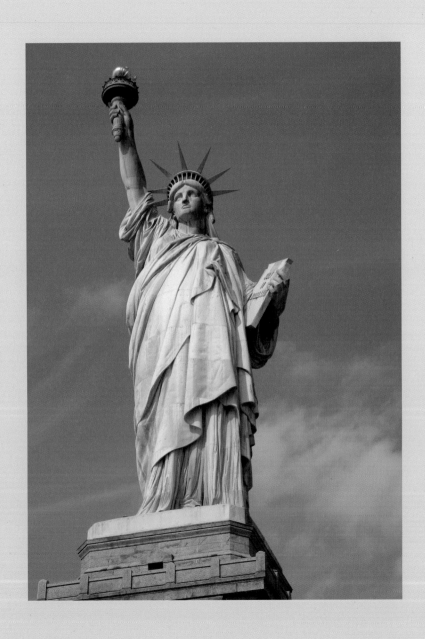

과연 어떤 색이었을까? 비밀은 아래 사진을 보면 알 수 있다.

왼쪽 동전은 유로화로 색상을 보면 구리 가 들어가 있는 동전이라는 것을 알 수 있 다. 오른쪽 동전은 동일한 유로 1센트 동 전으로 부식이 되어 푸른빛을 띠는 것을 볼 수 있다. 부식 과정은 구리 가 산소와 만나 화학적 반응을 일으키면서 발생되는 것으로 부식하는 과정에서 여러 오염물질을 만나 푸른색으로 변하게 된다. 실제로 푸른 색으로 변경된 동상들을 주변에서 자주 볼 수 있다.

지유의 여신상은 1984년 유네스코 세계문화유산에 등록되었으며 해 북은 등대의 역학을 하였고 뉴욕항을 향하고 있다. 현재는 등대의 기능 은 현재 활용되지 않고 있으며 전망대의 기능만 하고 있다.

구리는 갈색 또는 황색 빛을 띠는 진한 적색으로, 과거 소련, 중국 등에서

정치적 색을 표현할 때도 붉은색을 사용했으며, 혁명이나 강한 힘을 상징하기 때문에 자유와 국가의 독립을 상징하는 데는 오히려 지금의 푸른빛이 더 잘 어울린다. 미국의 지유의 여신상은 구리색 복원 사업을 추진한 적이 있었지만, 시민들의 반대로 지금의 색이 그대로 유지되고 있으며, 자유의 여신상이 들고 있는 햇불은 1985년 보수 과정에서 금으로 도금했다.

앞으로 지금보다 더 진한 푸른색으로 변할수도 있지만, 구리색으로 되돌리는 것은 우리로서는 받아들이기 어려운 변화가 아닐까? 93.5m의 대형 동상은 고정된 색이 아닌 점점 변화하는 모습으로 우리에게 날마다 새로움을 줄 것이라 생각한다. 뉴욕을 간다면 세계의 자유와 민주주의를 상징하는 의미로서의 자유의 여신상을 바라보면서 자유의 여신상이 보여주는 색을 잘 기억하라. 지금 보는 색은 향후 다시 보는 색과는 다를테니 말이다.

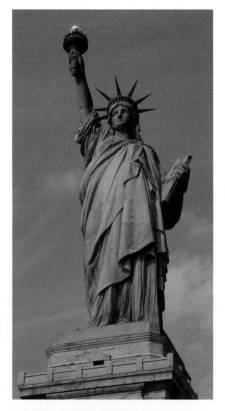

초기 자유의 여신상 예상 시뮬레이션

22

물감에서 사라진
살색 이야기

R: 170 G: 101 B: 130	R: 241 G: 222 B: 204	R: 141 G: 142 B: 135

R: 208 G: 166 B: 161	R: 231 G: 200 B: 175	R: 63 G: 122 B: 114

생명색

어릴 때 사용하던 물감이나 크레파스에서 살색이 있었던 것을 기억하는 사람이 있을 것이다. 물론 최근에는 살색 대신 살구색이라고 명명했기 때문에 30대 정도가 아니라면 살색이란 색명을 못 들어 보았을 수 있다. 국가인권위원회에서는 2002년 한국산업규격에서 살색이라는 색명이 인종차별적이며 인종에 대한 평등권을 침해할 소지가 있어 개정을 권고해서 살색이라는 명칭은 사라지고 살구색으로 바뀌었다. 살색은 동양인 즉, 황인종의 피부색을 상징했는데, 실제로 살색이 황인종의

피부색과 같지는 않았다. 살색이 처음 바뀐 색명은 연주황색이었다. 그러나 연주황이란 색명이 어렵다는 초등학생의 진정으로 인하여 살구색으로 바뀌었다. 2001년 공익광고로 나온 '모두 살색입니다.' 광고는 당시 살색 크레파스를 이용하여 크게 이슈화되었던 광고다. 살색은 한국 외에도 다양한 나라에서 공식 명칭으로 사용하는 경우가 있는데, 지금은 사용하지 않는 경우가 많다. 네이버 국어사전에도 살색이라고 검색하면 표준 국어대사전의 뜻을 확인할 수 있으며 살갗의 색깔이라고 되어 있다. 즉 살색이라는 명칭을 사용하면 안 된다기보다는 살색이라는 색이 나라별로 다른데 특정 색상을 살색으로 지정한 것에 문제가 있다고 본다. 글로벌화되고 있고, 다문화 가족이 늘어가고 있는 현실에 맞지 않는 색명이라 할 수 있다.

공익광고는 흰색과 검은색, 그리고 살구색 세 가지를 비교하면서 피부색으로 사람들을 차별하지 말아야 하는 점을 강조했고 살색이라는 색상 명칭을 언급하고 있다. 우리나라는 단일민족국가라는 말이 있는데 단일민족국가라고 하는 것부터가 인종주의적이어서 외국인을 차별하는 시작이 될 수 있다. 또한 혼혈이라는 말도 사용하지 않아야 한다.

모두
살색입니다

외국인 근로자도 피부색만 다른 소중한 사람입니다
돌아가서 우리나라를 세계에 알릴 귀한 손님입니다

우리민족은 약소국의 설움을 누구보다 잘 알고 있습니다.
일제시대의 아픔이 아직도 우리가슴에 아물지 않고 남아있습니다.
그래서 요즘 심심찮게 들려오는 외국인 노동자 인권유린의 소식들은
더욱 우리의 마음을 아프게 합니다.

우리나라에 온 귀한 손님들에게 동방예의지국의 미덕을
다시 한번 보여줄 때입니다.

공익광고협의회
한국방송광고공사

23

간판은 왜
화려한 색이 많을까?

R: 225 G: 50 B: 60	R: 242 G: 219 B: 43	R: 247 G: 14 B: 168

R: 225 G: 0 B: 0	R: 255 G: 236 B: 96	R: 162 G: 22 B: 26

인지되는 컬러

홍콩하면 빨간 간판이 떠오르듯 한국도 간판하면 가장 먼저 떠오르는 색이 빨간색이다. 왜 빨간색 간판이 많을까? 이런 생각을 한번쯤 떠올렸을 수 있다. 화려한 간판의 색이 나를 유혹하듯 부르고 있는데 과거보다 많이 줄어들었지만, 아직도 빨간색의 사용은 많다고 할 수 있다. 한국뿐만 아니라 일본, 유럽 등의 동서양을 막론하고 빨간색 간판은 보기 쉬운 간판이며 빨간색을 제외하고도 원색적인 컬러의 사용이 매우 많다고 할 수 있다. 그러나 실제 간판을 주의깊게 본다면? 다양한 색으로 간판이 되어 있지만 빨간색만 머리에 남아 있다고 볼 수 있다. 결국 빨간색이 가진 영향력을 바로 주변의 간판에서 볼 수 있다.

흔하게 볼 수 있는 한국의 상업 거리인데 다양한 간판들이 형형색색 이루고 있지만, 빨간색 간판이라고 인지하고 있는 것이 일반적이다. 문자의 색상이나 포인트 컬러에 빨간색이 많아서라고 할 수 있다. 실제로 문자를 읽거나 포인트 되는 부분이 시각적 주목도가 높기 때문에 그 부분이 빨간색으로 되어 있으면 빨간색 간판으로 인지하게 되고 빨간색 간판이 많다고 생각할 수 있다.

　위의 색상 대비를 보면 어떤 것을 빨간색으로 되어 있다고 이야기할 수 있을까? 물론 둘 다 빨간색을 사용하긴 하였다. 왼쪽과 오른쪽 보는 사람에 따라서 다를 수 있지만 왼쪽이 빨간색이라고 생각하는 사람들이 많은 것이다. 이유는 배경과 형태의 개념을 가지고 있기 때문이다. 테두리쪽은 배경으로 인지를 하고 안쪽 작은 사각형을 형태로 인지하는 경우가 많기 때문에 왼쪽을 빨간색으로 인식하고 기억일 가능성이 높다. 결국 실제 다양한 색이 사용되더라도 사람들은 인지하고자 하는 것을 인지한다고 할 수 있다. 물론 심리학적으로는 다른 이야기가 될 수 있는데, 오른쪽 사각형의 빨간색 면이 넓기 때문에 우리는 의도한 것과 다르게 심리학적으로는 오른쪽 사각형을 빨간색으로 인지할 수 있다. 좀 더 구체적으로 본다면 정확하게 색상명을 인지할 수 있도록 문자로 작성한다면?

두 가지를 볼 경우 좀 더 정확하게 왼쪽을 빨간색으로 인지할 가능성이 높아진다. 빨간색으로 문자로 전달하고 있는 내용을 통하여 빨간색을 인지하게 되는데 우측의 경우 빨간색의 면적은 넓지만 빨간색 배경에 흰색 글씨라 빨간색이라고 인지하는 것의 문자 색이 흰색이라 좌측보다 빨간색으로 인지하고 기억하는 연상이 적을 수 있다. 물론 개개인별로 차이는 있을 수 있지만 무의식적으로 보고 기억을 해본다면 대부분 좌측을 빨간색으로 기억하는 것을 알 수 있다.

그렇다면? 위와 같이 실제로는 빨간색을 사용하지 않은 경우는 어떨까? 해당 그림이나 문자를 인지하고 바로 물어본다면? 실제 빨간색이 아닌, 빨간색이라는 문자가 작성되었다는 것을 알고 있지만, 일정 시간이 지난 뒤에 우리의 머릿속에는 빨간색이라는 단어가 기억이 나기 때문에 직접 빨간색을 사용하지 않았음에도 헷갈리는 일이 발생하는 것이다. 결국 우리의 머리는 정확한 색을 기억하지 않고, 자신의 해석에 따라 다르게 색을 기억하고 이야기는 경우가 있다. 따라서 실제로는 빨간 간판이 많지 않은데도 빨간 간판이 많다고 느끼는 것이다.

일본의 화려한 상가 거리의 사진이다. 여기에도 빨간 계열의 색이 많
이 사용되었지만 실제로는 다양한 색상과 조명을 사용하여 특정 색을
사용했다고 인지하기 어려운 상태이다. 색을 표현한다면 화려한 조명이
있다 정도로 표현하지 어떤 색을 보았다고 하기에 어렵지만, 다음 사진
을 보면 빨간색 간판이 많다고 느껴질 수 있다.

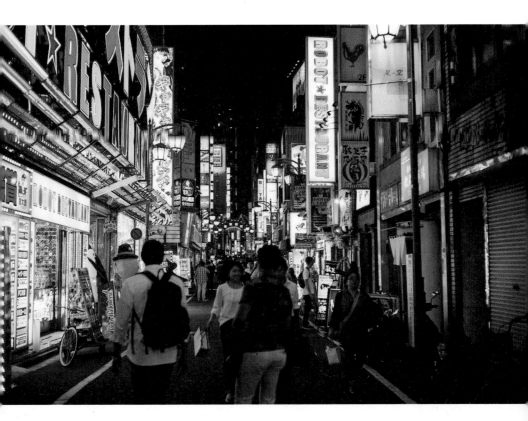

네 개의 간판에서 글자색과 심볼의 색만 빨간색으로 변경했다. 빨간색 간판이 크게 시각적으로 노출되다 보면 빨간색 간판이 많다고 느껴지는 것을 직접 확인할 수 있다. 결국 우리가 보던 빨간색은 인지될만한 정보로 인해서 얻어진 정보의 컬러일 수도 있다는 것이다.

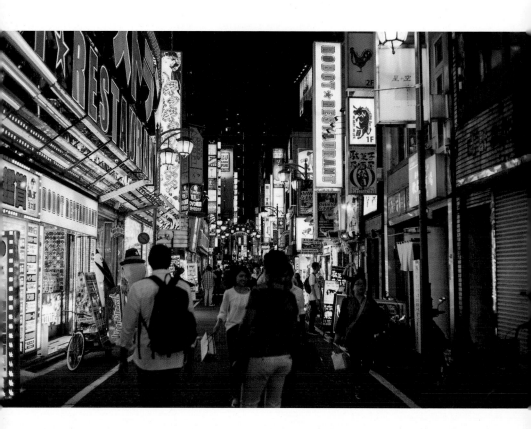

시각적 인지

　뉴욕의 밤거리는 어떨까? 사진이지만 다양한 색상을 사용하고 있다는
것을 확인할 수 있는데, 눈에 보이는 빨간 포인트 컬러로 인하여 빨간색
을 먼저 머리에 떠올리게 된다. 그러나 자세히 보면 사진에는 노란색이
많은 것을 알 수 있다. 뉴욕의 노란색 택시, 신호등 조명 등 다양한 색이
있지만, 빨간색으로 보이는 대형 전광판으로 인하여 빨간색을 머리에
먼저 떠올리는 것이다.

물론 정말 빨간색만 사용한 경우도 있다. 아래의 네온사인은 빨간색
이 주조색으로 배경색보다 도드라져 보이며 이로 인하여 빨간색의 비율
이 다른 조명에 비해서 높기 때문에 빨간색이 머리에 강하게 인지된다.
이후에도 빨간색 간판으로 된 곳 어디지? 이렇게 연상할 것이다. 그러나
빨간색으로 된 간판이 아니라 빨간색이 일부 사용된 것 뿐이다.

　　모든 조명이 빨간색으로 된 경우라면 일반화의 오류가 발생하지 않을
수 있는데 심플하게 빨간색 글자만 조명으로 활용하여 시각적으로 빨간
색에 대한 인지를 정화하게 할 수 있는 장점이 있다. 특히 밤거리에는
노란색이나 흰색보다 명도가 높지 않은 빨간색은 강렬한 이미지와 빛으
로 인한 공해요소를 줄여 줄 수 있는 장점이 있으나, 실제로는 너무 많
은 조명으로 인하여 빛의 공해에서 벗어나기 어려운 부분이 있다. 간판
의 색상이 빨간색으로 대변되는 것처럼 밤의 빛 공해는 빨간 간판이라
고 낙인찍히듯 이야기되고 있다.

　정보로 읽혀지는 색으로서의 컬러를 이야기했지만, 그래도 빨간색은 매혹적인 색이라 사진에서 보듯이 도시의 다양한 간판이나 디자인 요소로 사용하면 도시 전체의 이미지를 좌우할 수 있다.

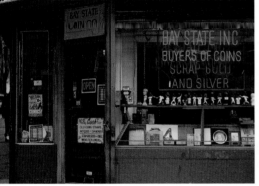

24

컬러 매직

R: 122 G: 190 B: 210	R: 210 G: 57 B: 46	R: 182 G: 192 B: 192

R: 55 G: 34 B: 60	R: 86 G: 119 B: 163	R: 160 G: 60 B: 85

지각효과

왼쪽의 사진은 색의 지각효과를 잘 활용한 예시로 빨간 손이 돌출돼 보인다. 난색, 고채도, 고명도 계열의 색상은 진출색으로 앞으로 나와보이며, 한색, 저명도, 저채도 색상은 후퇴되어 보인다. 또한 줄의 간격이 촘촘해질수록 뒤로 가보인다. 컬러매직 원칙에 따라 생활속에서 지혜롭게 색을 활용하는 방법을 알아보자.

오른쪽 사진에서 어느 사진이 더 더워 보이는가? 인물의 표정은 같지

만 빨간 셔츠를 입은 사진이 초록 셔츠를 입은 사진보다 더 더워 보이는 느낌이 든다. 겨울엔 주로 무채색의 아우터를 많이 입는데 정말 추운 날에는 따뜻함을 줄 수 있는 빨간색이나 주황색 등의 옷을 입는 것을 추천한다. 색의 온도감은 색상으로 느껴진다. 이런 이유로 온열기는 난색으로 에어콘이나 공기청정기는 주로 한색으로 배색하는 것이다. 참고로 초록색과 보라색은 중성색으로 따뜻함이나 차가움이 느껴지지 않는다.

다음 페이지의 사진에서 왼쪽 패딩 색상이 더 화려하기 때문에 왼쪽을 먼저 보았을 것이다. 화려함과 차분함의 느낌을 주는 것은 색의 3요소 중

채도와 가장 밀접한 관련이 있다. 일반적으로 고명도, 고채도의 높은 색이 화려하게 느껴지며 명도와 채도가 낮은 색은 차분하고 부드러운 느낌을 준다. 예를 들어, 이 원리를 잘 활용하면, 체형의 단점도 보완할 수 있다.

　상의가 하의보다 채도가 높으면, 보는 사람의 시선을 상체로 끌 수 있다. 하체가 뚱뚱한 사람은 하의의 채도를 낮추고 상의의 채도를 높이는 것이 좋다. 청바지 사진을 보면 오른쪽의 저채도 청바지를 입은 다리가 더 날씬해 보인다. 팽창감과 압축감은 주로 명도와 관련이 있으며 고명도일수록 팽창해 보인다. 검은색은 저명도의 무채색으로 어떤 색이든 매칭하기가 쉽고, 날씬해 보이는 효과가 있어 많은 사람이 즐겨 입는 색이다.

지각효과의 응용

컬러는 색상뿐 이니리, 명도와 채도를 포함한 톤의 조절이 매우 중요하며, 이를 활용해 다양한 메시지를 전달할 수 있다. 일상에서 색을 잘 사용하면 생활이 좀 더 윤택해지고, 외모의 장단점을 색으로 긍정적인 이미지를 만들어보자. 포스터 디자인 구성을 할 때에는 헤드 카피 주변의 이미지들은 채도 값을 일반적으로 떨어트리는 것이 좋다.

그림을 보면, 호박이 동일한 모자를 쓰고 있는데 오른쪽 색상의 모자가 왼쪽보다 더 가벼워 보인다. 색이 중량감은 명도와 제일 관련이 있으며, 명도값이 높아질수록 가벼워보인다. 그래서 실내 인테리어를 할 때, 천장, 벽, 바닥 순으로 명도를 낮춰야 시각적인 안정감을 줄 수 있다. 마찬가지로 곰인형 그림은 오른쪽으로 갈수록 곰인형이 더 무거워보인다.

Part 6

규칙으로 지켜지는 컬러

25

관공서 홈페이지는
왜 블루 계열일까?

R: 247 G: 202 B: 133	R: 126 G: 155 B: 183		R: 81 G: 106 B: 150	

R: 223 G: 222 B: 224	R: 109 G: 133 B: 167		R: 47 G: 53 B: 88	

색의 심리

우리는 주변의 여러 시각적 요소를 통하여 영향을 받는데 미의 기준으로 영향을 받는 것이 아니라 심리적인 영향을 받는다. 결국 생각을 통해 받아들이는 것이 아니라 보자마자 느낌을 받기 때문에 모든 디자인 분야에서 색의 선택은 매우 중요하다.

정부 관련 사이트 몇 개를 살펴보면 명도나 채도의 차이는 있지만 파란 계열의 색에 명도나 채도가 조금 낮은 색임을 알 수 있다. 조금 더 생각해 볼 부분은 국방부 하면 군인이 생각나고 초록색을 머리에 떠올릴 수 있지만 초록색이 아닌 파란 계열의 색상이다. 여성가족부 사이트를 보더라도 '여성' 하면 우리가 관습적으로 떠올리는 빨간 계열의 색상이

1

2

3

4

1 국방부(www.mnd.go.kr)

2 서울특별시청(www.seoul.go.kr)

3 여성가족부 www.mogef.go.kr

4 행정안전부(www.mois.go.kr)

아니라 파란 계열의 색상을 사용하였다.

그렇다면 블루가 가진 색의 심리적 영향은 무엇일까? 파란 계열은 색을 판별할 수 있는 가시광선에서 부면 파장이 짧아서 단파장 쪽 색상이라 할 수 있다. 파란 계열이라고 해도 소위 말하는 남색에 가까운 색상이 많이 사용되는데 단파장의 파란 계열 색상은 신뢰할 수 있는 믿음직한 의미가 있다. 주변의 바다와 하늘 등에서 많이 볼 수 있는 색으로 자연과 관계있는 색이지만 단파장으로 사람을 차분하고 안정적으로 진정시키는 작용을 하는 등의 역할을 한다.

휴가를 떠난다고 생각할 때 떠오르는 것 중에 하나가 바다일 것이다. 바다가 아니라도 멋진 휴양지에는 바다가 있기 마련이다. 우리가 쉬려고 가는 푸른 바다는 마음을 편안하게 만들기 때문에 찾아 가는 것이다. 마찬가지로 이러한 편안함에 쉴 수 있고 언제나 다시 찾을 수 있는 느낌을 활용하기 위해서 사용한다고 생각할 수 있다.

　파란 계열의 색상은 심리적인 부분 외에도 신체적으로도 영향을 주는
데 자율 신경계를 안정적으로 만들어 혈압을 낮추고 염증을 줄이는 역
할을 한다. 심리적, 신체적 모두 평안하게 하는 것은 사람을 흥분하지
않고 빠져들게 하므로 신뢰감을 주는 색으로 활용할 수 있으며 의상에
서부터 다양한 분야에 응용할 수도 있다. 그러나 심리적으로 우울하거
나 의기소침할 때는 오히려 상황이 나빠지거나 우울감을 증대시킬 수
있어 좋지 않다. 대부분의 경우는 신뢰감, 스트레스 해소, 평안함 등이
있기 때문에 긍정적으로 사용할 수 있다.

　관공서 외에도 많은 기업 사이트도 파란 계열의 색상을 선호하는 편인
데 이는 파란 계열의 색상이 가진 심리적인 영향 때문이다. 유니세프의
로고는 신생을 상상하는 빨간 계열에 대비되는 색상으로 시상했으며 신
세계의 폭력과 전쟁을 방지하고 평화를 유지하기 위한 의미이다.

파란 계열 색상을 로고로 사용하는 사례

블루의 영향력

 과거 페인트 회사에서 파란색이 가진 의미와 심리적 특징만을 가지고 독특한 광고를 한 적이 있다. 아이들 방을 파랗게 만들라는 광고에 일부는 긍정적이지만, 많은 부분 부정적이라고 생각한다. 사이트와 로고 등은 파란 계열을 사용하여 신뢰감, 차분한 안정감, 스트레스 해소를 줄 수 있지만 아이들 방을 파랗게 한다면 많은 시간 아이들이 파란색에 심

리적, 신체적 영향을 받는다는 것으로 해석할 수 있다.

 파란 계열은 사실 차분하게 하여 집중도를 높이는 색으로 사용할 수 있다. 그러나 밝게 뛰어놀고 활발하게 활동해야 하는 아이들 방을 전부 파랗게 한다는 것은 공부 위주의 방으로 꾸민다는 이야기로 판단될 수 있다. 아이들이 공부를 안 하면 어떻게 하냐고 반문하는 경우도 있을 것이다. 그러나 아이는 아이다워야 하고, 외워서 하는 공부가 아닌 창의적이고 여러 가지 의견의 조율이 필요한 4차 산업시대를 생각하면, 다양한 정보를 활용하면서 뇌를 활발하게 움직일 수 있는 색의 선택이 필요하다. 따라서 아이들 방을 전부 파랗게 만들기보다는 책상 앞쪽만 파랗게 하고 주로 노출되는 공간은 난색 계열의 따뜻한 분위기로 만들어주는 것을 추천한다.

　　신뢰감과 믿음을 줘야 하는 관공서, 소비자의 신뢰를 얻어야 하는 기업의 모바일 애플리케이션과 웹 사이트 모두에 적절하게 사용할 수 있는 파라 계열의 색상은 기업의 고유 색상이 있거나 특별한 콘셉트가 없다면 앞으로도 지속해서 주조색 또는 강조색으로 사용하기 때문에 이러한 목적의 사이트, 애플리케이션 개발을 하는 경우 우선으로 검토해야 하는 색상이다.

서울 스카이(https://seoulsky.lotteworld.com/ko/main/index.do)

㈜혜인(https://www.haein.com/kr/index.php)

드림라인(https://www.dreamline.co.kr/)

웰텍주식회사(http://www.weltech3lp.co.kr/kr/index.php)

26

맛있어 보이는
레드 컬러

R: 236 G: 206 B: 85	R: 203 G: 73 B: 63	R: 113 G: 85 B: 56

R: 242 G: 171 B: 56	R: 161 G: 41 B: 47	R: 223 G: 47 B: 53

식욕을 자극하는 색

더운 여름, 땀 흘리고 갈증이 날 때 시원한 콜라 한 잔에 몰려오는 청량감으로 시원함이 극대화된다. 콜라는 탄산음료의 대표 제품으로 검은색에 가까운 진한 갈색을 띄고 있는데, 대부분의 사람들은 코카콜라 하면 빨간색을 떠올린다. 그만큼 제품을 상징하는 컬러로 자리매김했는데, 사실 다른 콜라들의 색상도 빨간색이 아니다. 펩시의 경우 패키지의 주 색상은 파란색이며 이전에는 화이트 컬러를 사용하고 로고는 파란색, 심볼은 파란색과 빨간색을 사용하기도 하였다. 펩시의 로고는 최초에는 빨간색과 흰색을 사용하였으나 현재 사용하는 로고는 병뚜껑을 상징하는 원형에 미국 성조기 색상을 모티브로 하여 미국의 2차 세계대전

참전을 지지하는 의미를 담고 있다. 아마도 애국심
마케팅 목적이 아니었을까 추측할 수 있다. 한국의
태극마크를 본 외국인은 펩시를 떠올리는 경우가 있
는데 펩시에서 사용한 심볼의 형태와 컬러에 기인한
다. 파란색은 상쾌하고 신선한 느낌을 주기 위해 선
택한 청량음료 이미지 컬러로, 파란색 펩시와 빨간

색 코카콜라는 각각의 콜라를 상징하는 색이 되었다. 그러나 펩시보다
는 코카콜라의 선호도가 더 높은데 패키지 때문이라기보다 다른 다양한
요소가 있을 것이다.

　펩시와 경쟁상대면서 부동의 1위 콜라 브랜드인 코카콜라는 빨간색
마케팅을 하는데, 흰색 로고와 빨간색을 활용히여 빨간색 북극곰를 한
북극곰이 등장하는 다양한 빨간색 마케팅을 펼치고 있다. 마케팅, 맛,

 역사 등 여러 가지 면에서 코카콜라가 유리하다 생각할 수 있지만 무엇보다 중요한 부분이 있다.

정열적이고 강렬한 이미지를 주는 빨간색이 빠진 콜라를 생각해 보면 어떨까? 가장 먼저 어색할 것이다. 파란색으로 변경한 코카콜라 패키지 사진을 보자. 보통 왼쪽에 있는 것을 먼저 보는 경우가 많은데 두 캔을 보면 오른쪽 콜라 캔에 시선이 더 많이 머무를 것이다. 물론, 콜라 하면 빨간색을 머리에 떠올리기 때문일 수 있지만, 빨간색이 시각적 주목도 면에서 더 유리하기 때문에 같은 콜라라도 펩시보다 코카콜라가 먼저 노출되었을 것이다.

이렇게 빨간색은 시각적 주목도를 높이기 위해 사용하기도 하지만 실제로 식욕을 증대하는 색상으로도 알려져 있다. 일부 반대 의견도 있지만, 일반적으로 빨간색과 주황색 등은 음식 색상에서 많이 찾아볼 수 있고 한국의 대표적인 음식의 김치에도 빨간색이 주조를 이루고 있다. 음식 하면 생각나는 대부분의 음식이 빨간색, 노란색, 주황색이며, 대부분의 과일도 빨간색과 노란색으로 되어 있다. 빨간색은 감칠맛을 돋우는 이유로 많은 패스트푸드 업체에서 사용하며 일부 패스트푸드 업체에서는 노란색 조명을 식탁마다 강하게 사용하여 식욕을 자극하는 색감을 마케팅에 활용하기도 한다.

식욕을 감소시키는 색

초록색, 파란색, 보라색 등은 식욕을 감소시키는 역할을 하므로 거의
사용하지 않는다. 물론 초록색은 자연 재료의 색상이기 때문에 자주 접
할 수 있는 색상이지만 아이들 관점에서 보면 맛없는 음식으로 채소를
든다. 채소의 색상은 초록색이 많기 때문에 많이 사용해도 또 실제로 맛
있는 음식이라고 해도 먼저 손이 가는 음식은 아닐 수 있다. 맛있게 생
긴 딸기 빵의 색이 초록색과 보라색이라면 손이 안 가게 생긴 것을 볼
수가 있다.

이러한 이유로 빨간색을 중심으로 하여 노란색, 주황색 등을 음식과 관련된 색상으로 사용하였고 빨간색과 노란색을 사용한 맥도날드 브랜드의 로고가 대표적인 예다.

롯데리아, 버거킹, KFC 등의 대표적인 패스트푸드 프랜차이즈 외에도 다양한 브랜드에서 빨간색과 노란색 또는 주황색 컬러를 찾아볼 수 있다. 만약 음식 관련 사업을 하고 싶다면 빨간색 중심의 난색을 색상으로 사용해야 한다. 건강과 자연을 상징하는 초록색을 일부 사용하여도 빨간색 중심의 난색으로 만들어야 한다.

모든 음식 프랜차이즈가 빨간색과 난색만 사용하는 건 아니다. 서브웨이의 경우 패스트푸드이지만 건강한 재료와 신선함을 담고 있다는 것을 표현하기 위해서 초록색을 사용하였으며, 노란색과 초록색의 비율을 반으로 하여 맛과 신선함을 표현하고 있다.

맥도날드의 경우도 패스트푸드에 대한 인식이 좋지 않은 유럽 일부 국가에서 빨간색을 초록색으로 바꾸어 건강에 대해 부정적인 이미지를 초록색을 사용하여 보완하기도 하였다. 이외에도 스타벅스도 초록색을 사용하고 있다.

27

수술복의 비밀

R: 185 G: 195 B: 207	R: 51 G: 93 B: 189	R: 139 G: 56 B: 37

R: 145 G: 202 B: 185	R: 5 G: 114 B: 117	R: 90 G: 33 B: 26

색의 간섭

의학 드라마나 영화를 보면 수술장면이 종종 나오는데 의사와 간호사 복장을 보면 초록색의 수술복을 입고 나오는 것을 볼 수 있다. 물론 일부 드라마에서는 파란색을 입고 나오는 경우가 있지만 전통적으로 초록색

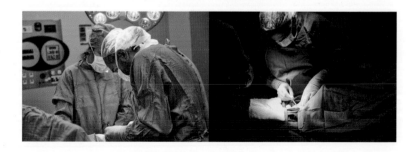

이 많다고 할 수 있다. 드라마와 같은 대중매체에서는 초록색보다 파란
색 수술복이 더 자주 나오는데 극중 컨셉에 의한 것이 아닐까 추측한다.

왜 의사의 상징인 흰색 가운은 사용하지 않을까? 여러 가지 이유가 있
다. 흰색 수술복에 수술 중 피가 튀었다면? 아래 그림처럼 빨간색의 피
가 선명하게 보일 것이다. 흰색은 피의 컬러와의 명도대비가 강하게 나
타나게 되며 의사, 간호사에게 자극적으로 보일 것이다. 만약 환자가 전
신 마취 상태가 아니라면 피를 보고 놀라 쇼크 상태를 일으킬 수도 있다.

다음의 그림은 실제가 아닌 시뮬레이션이지만 빨가
색이 눈이 아플 정도로 강렬해 보인다. 그렇다면 초록
색과 파란색 수술복에 피가 튀었다면? 동일한 빨간색
으로 초록색과 파란색 수술복을 가정하여 비교해 본
것이다.

 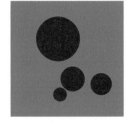

빨간색과 초록색은 보색 관계인데, 이 경우 색의 간섭이 생기기는 하
지만 빨간색이 강하게 보이지 않는다. 파란색은 빨간색의 보색이 아니
라서 보색대비는 일어나지 않지만, 색의 차이가 더 크다. 흰색에 비해
서 빨간색이 강하게 보이지 않기 때문에 환자들이 이를 본다면 시각적

충격을 덜 수 있을 것이다. 물론, 실제로 피가 튀었다면 액체이기 때문에 섬유에 흡수되고, 피는 어두운색으로 바뀌어 섬유에 고착될 것이다.

흰색 가운에 고착된 피라면 명도대비가 크기 때문에 더 눈에 잘 보일 수도 있다. 그렇다면 초록색과 파란색의 천이라면 어떻게 될까? 빨간색의 피가 튀었다면 섬유의 색과 함께 섞이기 때문에 빨간색 피가 진한 갈색으로 변화되어 보일 것이다. 예를 들면 아래 그림과 같이 흰색보다는 피의 색이 어둡고 진하게 보일 것이다.

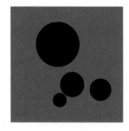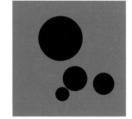

잔상효과

환자가 본다면 시각적 자극이 줄어드는 것은 분명할 것이다. 그러나 환자들은 대부분 마취상태이다. 환자가 직접적으로 수술시 피를 보게 되는 일은 없다고 할 수 있다. 결국 진짜 이유는 따로 있다는 것이다. 물론 의료진에게도 시각적 긴장감을 덜어주는 역할을 하기는 하지만 수술복이 초록색과 파란색인 진짜 이유는 바로 잔상효과 때문이다. 우리의

눈에는 명암을 인식하는 역할의 간상세포와 명암과 색채를 인식하는 역할의 원추세포가 있으며 원추세포에는 적색, 녹색, 청색 즉 RGB를 구분하는 3가지 원추세포가 있으며 각각의 색이 가진 파상을 인지한다.

수술의 경우 빨간색으로 된 우리 몸 속의 장기와 피를 보지 않고 진행할 수 없으며 계속 집중하여 보고 있기 때문에 빨간색을 담당하는 원추세포가 피로해진다. 피로한 원추세포로 인하여 보색의 잔상이 발생이 되는데 이때 발생되는 잔상이 초록색이다. 평상시에 무언가 집중하다 보면 이러한 잔상 효과를 경험할 때가 있는데 이와 동일한 경우이다. 따라서 이러한 잔상이 생기더라도 초록색의 수술복이 잔상을 보이지 않거나 흐리게 하여 수술 상황에서 도움이 될 수 있다. 파란색은 주황색의 보색으로 몸이 장기가 주황빛을 띠어 잔상 효과를 숨이는 데 도움이 돼다. 잔상효과가 줄어들면 의사가 집중력을 유지할 수 있기 때문에 수술실에는 초록색 수술복이 필요하다.

수술복이 환자나 환자 가족에게 안정감을 주기 위한 것이 아닌 의료진을 위한 선택이었음을 알 수 있다. 초록색 수술복의 유래는 그리 오래되지 않았다. 정확한 기록은 없지만 의사의 흰가운도 오래되지 않은 역사를 가지고 있다. 중세시대에는 성직자가 의사를 겸하는 경우가 많아서 사제의 옷 즉 검정색의 복장으로 진료를 하였다고 하며 흰색 가운이 도입된 것은 세균이 묻거나 기타 오물이 묻어서 오염되는 경우 다른 문제가 발생될 수 있으므로 깨끗함을 강조하기 위함이라 할 수 있다. 그리고 흰색은 순결, 깨끗함을 상징하기도 하지만 관리가 필요하기 때문에 신분을 상징하기도 했다.

28

안전을 위한
노란색 스쿨버스

R: 233 G: 169 B: 82	R: 78 G: 123 B: 160	R: 75 G: 70 B: 66

R: 60 G: 79 B: 95	R: 249 G: 162 B: 0	R: 102 G: 139 B: 176

시각적 주목도

공사장에서 안전을 위해 착용하는 모자를 안전모라고 하는데 안전모하면 떠오르는 색이 바로 노란색이다. 안전 관련된 장비나 시설 등에 노란색을 주로 사용하는데 특히 검정색과 노란색을 같이 띠형태나 조합 형태로 사용하는 경우가 많다. 노란색은 신호등에도 사용하며 안전 외에도 다양한 의미가 있다. 기본적으로 안전을 위한 주의, 경고 의미 외에도 봄을 상징하는 색으로 활력과 자신감, 두뇌활동, 창의력 등을 상징하기도 하는데 빨간

색과 자주 어울리는 색으로 사용하며 어린 생명을 상징하는 색으로 사용되기도 한다. 어리고 새로운 생명의 의미로서 유치원이나 개나리, 병아리 등의 상징 색이기도 하다.

주의, 경고, 안전의 의미로 노란색을 왜 사용되게 되었을까? 일단 빨강색은 금지를 알리는 색으로 축구에서는 퇴장의 의미로 가장 강력한 메시지를 제공한다. 정부에서도 적색은 금지, 경고인 경우 노란색을 사용하라고 명시되어 있는데, 실제적으로 빨간색은 시각적 자극이 강하지만 시각적 주목도가 낮은 특징이 있다. 이유는 바로 명도 때문이다.

다음 사진은 택시를 빨간색으로 바꾼 것으로 노란색에 비해 후퇴된 듯 보이며 노란색이 빨간색보다 시각적 주목도가 높은 것을 알 수 있다. 도시에서는 빨간색보다 노란색이 눈에 잘 띄어서 사람들에게 센서지라는 메시지를 명확하게 보낼 수 있다. 사진에 사용된 색을 추출하면 다음과 같다.

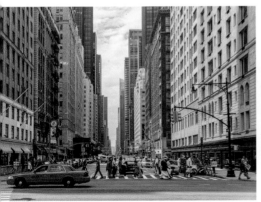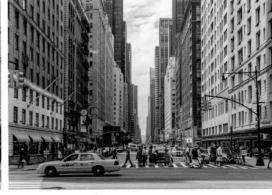

출처 : 픽사베이

　흰색과 검은색 배경에 색을 올려놓고 비교한 것인데, 어두울수록 노란색이 밝게 보이며 돌출되어 보인다. 우측 색상은 빨간색과 명도를 맞춘 컬러로 사진에서 추출한 노란색의 명도만 조정한 것인데도 불구하고 빨간색과 차이가 나지 않고 오히려 같은 명도에서는 색의 특징으로 빨간색이 좀 더 시각적 주목도가 높아진다. 사진의 노란색은 원색은 아니지만 원색을 기준으로 본다면 빨간색보다 노란색의 명도가 높기 때문에 명도 특히 검은색 배경일 때 명시대비가 크게 작용하여 노란색과 검은색을 활용하여 도로 안전 시설물에 활용하며, 이 때 노란색을 원색으로 사용하여 명도대비를 크게 한다.

　그렇다면 이야기한 것처럼 노란색일 때 명도가 낮아지는 경우를 확인해보면 그림과 같다. 노란색을 실제 사진에서 노란색의 명도를 높인 경우 좀 더 시각적인 주목도가 높아지는 것을 볼 수 있다.

배경이 흑백인 경우도 4가지 색으로 본다면 사진과 같이 역시 명도가 높은 노란색이 가장 잘 보이며 색을 구분할 수 있는 빛이 있다면 그 어떤 색보다 시각적 주목도를 줄 수 있기 때문에 어떤 상황이던 안전을 위해서 정확한 메시지를 전달해야 하는 필요에 의해서 명도 높은 노란색을 활용하면 효과적이다.

노란색의 시각적 주목도를 이용해 사람들의 눈에 잘 띄게 활용하는 경우가 있다. 바로 초등학교 앞 횡단보도이다. 실제로 초등학교에서는 아이들의 안전을 위해 횡단보도에 노란색을 칠하는데, 이를 옐로우 카펫이라 한다. 아이들이 옐로우 카펫에 서면 명도 대비가 발생해 원거리에서도 아이들을 쉽게 확인할 수 있기 때문에 사고예방에 유용하다.

출처: 네이비 기리뷰

옐로우 카펫은 노란색의 명도와 채도가 높은 원색을 최대한 활용해야 한다. 안전을 위한 옐로우 카펫은 모든 횡단보도에 설치되면 아이들뿐만 아니라 보행자 안전에 도움이 되기 때문에 확대되어야 한다. 이외에도 노란색을 안전을 위해 사용하는 대표적인 것에 어린이 보호 차량으로 학교나 학원 버스로 누구나 알아 볼 수 있고 안전함을 위한 사람들의 눈에 잘 띄는 색상의 선택인 노란색은 노란색의 색상 의미보다 명시대비로 인한 시각적 주목도를 위해서 선택한 색상이라 할 수 있다.

29

영웅들이 선택한
빨강과 파랑

R: 238 G: 28 B: 47	R: 38 G: 67 B: 183	R: 31 G: 36 B: 126

R: 146 G: 36 B: 87	R: 238 G: 72 B: 66	R: 41 G: 126 B: 184

미국 영웅주의

영화나 드라마에서 영웅들이 입고 있는 복장의 색을 보면 빨간색과 파란색의 대비를 활용하는 경우가 많다. 물론 모든 영웅이 그런 것은 아니다. 영웅과 컬러는 어떤 관계가 있을까? 라면서 궁금한 경우가 있을 것이다. 물론 이에 관련된 자료들은 찾기 쉽지 않기 때문에 필자의 주관적 판단일 수 있으나, 영웅과 컬러에 관해 이야기해보자.

어린 시절부터 최근까지도 영화 등에서 볼 수 있는 대표적인 영웅은 슈퍼맨일 것이다. 슈퍼맨은 딱 달라 붙는 파란색 수트에 빨간색 팬티와, 부츠, 망토를 걸치고 하늘을 날아다니며 강력한 힘으로 지구를 구하는 영웅이다. 슈퍼맨은 누구나 잘 알고 있는 영웅으로 DC 코믹스의 시작점

이 되는 캐릭터이다. 슈퍼맨의 역사는 꽤 오래되었는데 1938년 액션코
믹스란 잡지에서 처음 소개되었다. 이때부터 슈퍼맨은 빨간색과 파란색
을 사용하여 표현되었다. 사실 당시에도 그렇고 지금 보기에도 촌스럽
다고 생각할 수 있는 복장 스타일은 컬러가 생겨난 이후 다양한 영웅들
에게 영향을 주었다. 물론 여기에는 미국 영웅주의에 영향도 있다고 생
각하는데 좀 더 자세하게 풀어보기로 한다.

최근 마블 스튜디오를 통해서 다양한 영웅 관련 영화나 드라마, 애니메이션 등을 수없이 접할 수 있다. 서로의 세계관을 연결하여 멋진 영웅 이야기를 끌어가고 있는데 여기에 나오는 영웅 중 일부도 이 빨간색과 파란색의 조화를 활용하고 있다. 대표적인 캐릭터로 스파이더맨과 캡틴 아메리카가 있다.

스파이더맨은 다른 영웅에 비해서 젊은 캐릭터에 속하는데 10대 학생으로 멋지지도, 근육질의 강한 남성상도 아닌 일반적인 서민 스타일의 히어로로 공감대를 만든 영웅이다. 방사능에 오염된 거미에 물려서 거미처럼 신비한 능력을 갖게 된 캐릭터로 1962년에 첫 등장했다. 스파이더맨은 슈퍼맨처럼 많은 사람에게 인기를 얻은 캐릭터로 한국 사람들

도 슈퍼맨, 스파이더맨은 모르는 사람이 없을 정도로 유명한 캐릭터이다. 일반적인 영웅처럼 자신의 신분을 숨기는 것은 동일하며 슈퍼맨의 영향을 받은 듯 빨간색과 파란색을 활용한 복장을 하고 있다. 빨간 부츠와 타이트한 파란 바지는 슈퍼맨과 동일하다고 할 수 있는데, 사실 바지라고 하기보다는 슈퍼맨, 스파이더맨 모두 스타킹, 또는 타이즈라고 하는 것이 맞을 수 있다.

또 다른 영웅 중에 오래된 슈퍼 영웅인 캡틴 아메리카라는 캐릭터가 있다. 역시 빨간

색과 파란색으로 이루어진 복장과 방패를 들고 영웅적인 행동을 하면서 지구와 시민을 구하는 역할을 하는데, 마블 시리즈의 영화나 드라마가 유명해지기 전까지 한국에서는 모르는 사람들이 많았다. 다른 어떤 캐릭터보다 애국심을 강조한 대표적인 캐릭터로서 미국의 이상적인 국가관을 상징한다고 할 수 있다. 최초 등장은 1941년도로 오래된 캐릭터이며 미국의 군인 대위 계급을 의미하는 캡틴이라는 용어가 사용되었지만, 실제 의미는 지휘관으로 사용되었다. 슈퍼맨의 영향을 받은 것인지 역시 파란색 바시와 빨간색 부츠, 장갑 등을 착용하고 있으며 미국의 영웅심을 그대로 활용힐 수 있게 성조기의 부늬와 별을 활용한 복상 및 방패를 사용하고 있다. 자세히 보면 영웅들이 사용한 빨간색과 파란색이 어디에서 출발이 되었는지 상싴하게 알 수 있는 캐리니서 캡틴 아메리카가 아닐까 생각한다.

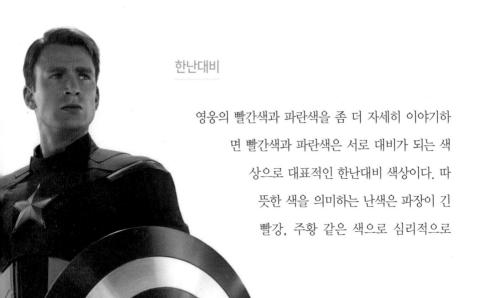

한난대비

영웅의 빨간색과 파란색을 좀 더 자세히 이야기하면 빨간색과 파란색은 서로 대비가 되는 색상으로 대표적인 한난대비 색상이다. 따뜻한 색을 의미하는 난색은 파장이 긴 빨강, 주황 같은 색으로 심리적으로

따뜻함을 느끼게 하며, 파란색은 파장이 짧은 색으로 파랑, 청록 등으로 심리적으로 안정감을 느끼며 차갑게 느껴지는 색이다. 이 두 색이 만나서 서로의 색을 강조하고 서로 더 따뜻하고 더 차갑게 보이는 효과를 얻게 된다.

　이 의미는 빨간색의 힘을 극대화하고 파란색의 힘을 극대화하여 강한 영웅의 상을 보여주려는 목적의식의 색 배합이라고 할 수도 있다. 간단히 말해서 빨간색은 불, 파란색은 물이라고 생각하면 자연의 힘의 근원인 불과 물을 이용한 색이라는 의미로 사용될 수 있다. 결국, 자연의 모든 힘을 하나로 모은 응집체를 색으로 표현한 것이라 할 수 있다.

　동양의 개념으로 살펴보면 오행 사상에서 유래된 오방색 개념으로 이야기할 수 있다. 빨강은 불의 색이고, 파랑은 나무가 모인 산의 색을 의미한다. 태극기에도 노란색을 제외한 오방색의 기본색상을 사용한다. 태

극기의 태극이 음과 양을 표현하고 태양과 바다를 의미하며 세계관을
국기 한 장에 표현한 것으로 강한 힘을 상징하는 형상으로도 사용된다.

　다시 서양의 색 개념으로 돌아가면 힘의 상징, 자연과 조화를 빨강과
파랑으로 표현했을 수 있다. 그러나 더 간단한 이유가 있다. 앞에서 잠
깐 언급했지만 영웅 캐릭터는 대부분 미국에서 만들어진 미국판 영웅이
라고 할 수 있다. 미국과 영웅의 색인 빨간색, 파란색에는 어떤 공통점
이 있을까? 누구나 가장 먼저 미국의 성조기를 떠올릴 것이다.

　미국을 위해서 만들어진 영웅은 애국심을 고취할 미국의 아이덴티티
를 상소할 색을 사용해야 한다. 그러기에 성조기만큼 석낭한 소스가 없
을 것이다. 성조기의 색을 사용하는 것이 가장 쉽게 미국을 상징하고,
홍보하며, 애국심을 고취하기에 중요한 색상이었을 것이다. 내부분의
영웅이 빨간색과 파란색을 사용하는 이유는 의외로 간단했다.

성조기에 대해서 잠깐 이야기하면 성
조기의 빨간색은 #BF0A30 177,35,50,
파란색은 #002664 0,38,100 이 색상으로,
7개의 빨간 줄과 6개의 흰줄로 된 13
개의 줄무늬는 처음 시작한 연방의 13
개 주를 의미하며 별은 50개 주를 의미
한다. 여기에 사용한 빨간색은 영국을,
흰색은 영국에서 독립한 것을 의미한다고 한다.

　이 외에도 다양한 영웅들이 빨간색과 파란색을 사용하였는데 원더우
먼도 빨간색과 파란색을 사용한 영웅 중에 하나이며, 슈퍼맨과 좀 차이
가 있는데 슈퍼맨은 빨간 바지를 입고, 원더우먼은 파란 바지를 입는

차이가 있다. 닥터 스트레인지라는 캐릭터는 마법을 사용하는데 역시 빨간색과 파란색을 사용한 영웅으로 다른 영웅들과 컬러가 통일되어 있다. 닥터 스트레인지의 경우 마법을 주로 사용하기 때문에 음양의 조화 이미지까지 잘 어우러지는 캐릭터라 할 수 있다.

이외에도 많은 영웅 캐릭터가 빨간색과 파란색을 적절하게 활용하고 있다.

캐릭터 성격표현

미국의 영웅 캐릭터가 아닌 한국이나 일본의 경우는 어떤 색상을 사용하는지 확인해보면 주로 다양한 원색을 사용하며, 한국의 경우 일본에 비해서 채도가 좀 낮은 색을 사용하는 경우가 많다.

대표적인 일본 영웅의 캐릭터로 파워레인저 시리즈가 있으며 한국에서도 쉽게 TV 채널에서 접할 수 있으며 빨강, 파랑, 노랑을 메인 캐릭터로 하여 시리즈에 따라서 초록색, 분홍색 등이 주인공 캐릭터로 사용된다. 원색이 가진 의미적 요인을 고려하여 캐릭터의 성격을 설정하고 스토리를 전개한다. 주로 리더는 항상 빨간색을 사용하는데 정렬과 힘을 상징하는 색의 의미 때문이다. 리더인 빨간색 캐릭터를 뒷받침하며 이성적으로 차분한 판단을 하는 파란색 캐릭터가 대부분 두 번째 캐릭터로 사용된다.

한국의 애니메이션중 최강전사 미니특공대라는 애니메이션은 일본의 파워레인저와는 다르게 리더의 색이 파란색이며 힘이 강하지만 문제를 일으키는 캐릭터로 표현되었다. 이성적이면서 차가운 성격을 가진 캐릭터는 빨간색을 사용하였다. 세 번째 캐릭터는 노란색을 사용하고 여성 캐릭터를 분홍색으로 설정하였다. 삼지애니메이션 회사에서 출시된 애니메이션으로 역시 세 가지 원색을 기본으로 하여 캐릭터를 설정하고 색에 따른 캐릭터 성격의 부여도 비슷하다 할 수 있다.

미국의 영웅주의와는 다르지만 다양한 영웅들이 표현하는 색과 그 능력을 보면 재미요소가 더해질 수 있다. 그렇다면 마지막으로 영웅이 아닌 캐릭터는 어떨까?

일반화하기는 어려울 수 있지만 대부분 암흑 속에 갇힌 캐릭터를 표현하거나 어두운 배경으로 인하여 컬러가 있더라도 어두운 색상을 주로 사용하고 있다. 오른쪽 사진은 스타워즈에서 나오는 대표적인 악당이라고 할 수 있는 다스베이더이다. 검정색 수트 속에 철저하게 자신을 숨기고 있는 악당 캐릭터이며 이외에도 다양한 악당 캐릭터가 검정색을 사용하고 있다. 스파이더맨의 경우 스파이더맨을 괴롭히는 검정색으로 된 스파이더맨이 등장하기도 하는데, 등장만으로도 무겁게 느껴지고 어두움과 우울함까지 느껴지는 악당을 표현하기에 검정색이 제격이었다.

30

똑똑한 색채
활용법

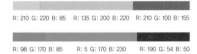

| R: 210 G: 220 B: 85 | R: 135 G: 200 B: 220 | R: 210 G: 100 B: 155 |
| R: 98 G: 170 B: 85 | R: 5 G: 170 B: 230 | R: 190 G: 54 B: 50 |

게슈탈트

 인간은 대부분 모호하거나 복잡한 이미지를 가능한 한 단순한 형태로 조직화화여 인지하려고 한다. 이렇게 인식하는 사물을 단순하게 인지하는 시지각 법칙을 게슈탈트 이론이라고 하는데, 다음과 같이 크게 4가지로 나눈다.

아래의 예시 그림을 보자.

유사성 원리

유사성 원리로 인해 핑크색 사각형은 핑크색 사각형끼리 하늘색 사각형은 가까이 있는 핑크색 사각형보다는 하늘색 사각형끼리 묶여 보인다. 근접성이란 분리되어 있는 요소 중 기리가 가까운 요소들끼리 집단화하는 현상을 말한다. 유사성이란 비슷한 성향들끼리 묶여서 보이는

현상으로 근접성보다 더 강하게 작용하는 것을 예시를 통해 알 수 있다. 여러 시각 요소들_{색상, 형태, 크기, 텍스쳐} 로 인해 유사성을 가지게 되는데, 이 중 컬러가 지배적으로 강하게 집단화시킨다. 다음의 그림을 보자.

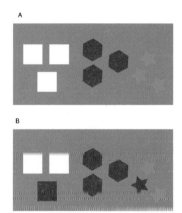

위의 그림은 흰색, 분홍색, 하늘색의 세 그룹으로 나눌 수 있다. 사각형과 육각형, 별 모양의 색상을 분홍색으로 통일하면, 동일한 형태가 아니라 분홍색끼리 묶여 보인다. 즉, 카테고리나 위치 정보를 명확하게 구분하기 위해서는 일차적으로 컬러를 다르게 활용해야 한다.

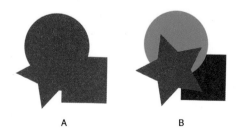

프래그낸즈의 법칙 예시

프래그낸즈의 법칙The laws of fragnanz은 로고에서 많이 활용하는 법칙으로 기억의 용이성을 높이는 구조이다. 우리는 본능적으로 명료하고 정돈된 것을 좋아한다. 복잡한 형태를 마주치면 우리는 단순한 요소들이나 단순한 하나의 형태로 인식하려 한다. 다음의 도형 그림을 아이들에게 몇 초간 보여주고 똑같이 그려보라고 했을 때, B그림을 더 빠르게 기억하고 그릴 수 있다. 인간은 A의 복잡하고 모호한 하나의 형상으로 보기보다는 B그림처럼 단순한 형태들로 나눠서 보려고 한다. 이 경우에는 외곽라인이 복잡한 1개의 형태보다 3개의 단순한 기본 도형들이 조합된 형태가 더 쉬워 보인다. 공부를 할 때에 다양한 형광펜으로 밑줄을 그으면서 하는 방법은 기억력을 높이는 데 효과적이다. 비슷한 색상으로 된 부분에 사뭇 다른 컬러를 넣어 주면, 시각적 구분 현상이 일어나서 정보에 대한 기억력이 빨라진다. 유사성의 원리는 영어 문장을 외울 때에도 적용할 수 있다. 영어 문장은 단어를 연결해서 문장이 된다. 문장을 반복해서 암기할 때에 영어를 구조적으로 나누어서 주어는 빨간색, 동사는 파란색, 목적어는 초록색, 형용사는 주황색으로 다양한 펜을 써 보자. 컬러로 문장 구조를 구분해서 익히면, 머릿속에 무의식적으로 색상 시스템이 반복되면서 학습효과가 배가 될 것이다.

Love begets love.
Love will find a way.
They decide which new idea they accept.

의미의 시각화

컬러는 사람이 감성을 더 빨리 자극하여 집중력을 높여주기 때문에 발표를 할 때도 색의 유사성을 잘 활용하면, 정보의 전달력을 높일 수 있다. 수차질식 내용을 설명할 때는 동일 컬러, 단계지인 내용을 설명하 때는 동일 색상에서 색조를 다르게 적용해줘야 한다. 다른 색상으로 구분하면 순차적으로 내용이 이어진다는 생각이 들지 않고 무의식적으로 또 다른 개념이 된다고 인식이 된다. 비슷한 개념은 색상환에서 거리가 가까운 인접 색상으로, 상이한 내용일 때는 보색 또는 반대색상으로 배색해주면 좋다. 그리고 감성적인 언어는 난색 계열로 이성적인 언어는 한색 계열로 표시하면 기억력에 더욱 도움을 줄 수 있다.

일기를 쓸 때에도 앞으로 해야 될 일은 파랑색 펜으로 반성에 관련되는 내용은 검정색 펜으로, 행복했던 일은 분홍색으로 자신만의 색상을 정해서 글로 적어 보자. 생활이 한층 명료해지고 정리될 것이다.

Part 7

컬러로 소통하기

31

애플 로고는
왜 무채색일까?

R: 225 G: 213 B: 202	R: 62 G: 58 B: 58	R: 112 G: 102 B: 105

R: 194 G: 187 B: 180	R: 88 G: 105 B: 107	R: 68 G: 57 B: 51

컬러 변화

전 세계적으로 IT, 스마트 이런 단어를 떠올리면 가장 먼저 생각나는 사람은 스티브 잡스 Steve Jobs 일 것이다. 회사도 역시 대다수가 스티브 잡스와 관계있는 애플을 이야기할 것이다. IT, 스마트 시장에서 큰 영향력을 갖고 있는 애플의 로고는 왜 무채색일까?

애플 로고

애플의 로고가 초창기부터 지금과 같은 무채색을 사용한 것은 아니다. 1980년대 후반에 애플 로고는 사과를 형상화한 모양은 같았지만 무지개색처럼 다양한 색상을 사용했다. 무지개색과 배열은 딜랐지만 다양한

색상을 사용하였던 것은 분명하다. 애플의 로고가 어떻게 변화하고 왜 무채색을 사용하는지 살펴보자.

애플 회사명에 관한 여러 이야기 중 스티브 잡스가 과수원을 방문한 뒤에 이름을 붙였다는 이야기가 많다. 실제로 잡스는 사과 과수원에서 일했다고 알려져 있고 애플의 로고를 디자인한 롭 야노프Rob Janoff에 의하면 잡스는 사과를 완벽한 과일로 생각하였고, 애플이 완벽한 회사가 되기를 원했으며, 더 좋은 이름을 생각하지 못했다고 언급했다.

애플 초기 로고

애플의 초기 로고는 1976년에 공동창업사인 론 웨인Ronald Gerald Wayne이 직접 그렸다. 사과나무 밑에 과학자 뉴턴이 앉아 있는 모습으로 사과를 보면서 만유인력 법칙을 발견이 있다는 멋을 형상화하여 사과와 혁신 등을 표현했다. 로고라기보다는 한편의 그림, 판화 같은 형태로 매우 섬세한 표현이다. 사실 혁신적인 개인용 컴퓨터를 만들어 낸 애플의 이미지와는 많은 차이가 있다. 애플이 정식 회사가 되고 스티브 잡스는 그림과 같은 로고가 아니라 회사 이미지를 명확하게 전달할 수 있는 로고의 필요성으로 인하여 롭 야노프에게 로고 디자인 업무를 맡겼다.

롭 야노프에 의해서 지금과 같이 한입 베어 문 유명한 애플 로고가 탄생하였는데, 1977년부터 1998년까지 약 21년간 사용한 애플 로고는 여섯 가지 색상 띠로 구성되었다. 여러 가지 색으로 구성된 애플 로고에 대한

롭 야노프에 의해
만들어진 애플 로고

이야기가 많은데 당시에 출시된 애플 II 컴퓨터가 컬러 모니터를 최초로 지원한 가정용 컴퓨터라는 점을 강조하기 위해서 적용된 것이라고 한다.

컬러 모니터와 무지개색

스티브 잡스는 애플 컴퓨터의 컬러 모니터 지원을 강조하기 위해서 다양한 색을 사용하기 원했다. 개인용 컴퓨터를 보급하기 시작한 초기에 컴퓨터라는 생소한 기술 집약체 기기인 하드웨어를 부담 없이 편하게 사용하기 위해서 친근한 이미지를 줄 필요가 있었다. 그래서 무지개색 줄무늬를 활용한 것으로, 디자이너에 의하면 색을 사용한 방법이나 규칙에 대한 뒷이야기는 없다고 밝히고 있다. 그러나 확실한 것은 당시에

생소하고 사람들이 사용에 어려움을 느낄 수 있는 컴퓨터에 대해서 아이들부터 친근감을 느끼게 하려는 배려로 인간 친화적이고 컴퓨터가 매력적으로 보이도록 하려는 목적이었다.

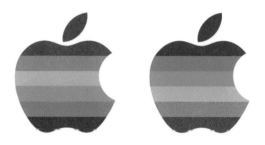

그럼 왜 무지개색의 순서를 왜 지키지 않고 여섯 가지 색상을 사용했을까? 디자이너가 시기 의견을 정확히 밝히지 않으면 정확한 이해는 어려울 수 있지만 살짝 위 그림을 보면 이해가 될 수 있다. 기존 로고는 초록색과 파란색이 한색의 느낌으로 위아래에 배치되었고, 사과를 네 가지 색상의 띠로 둘러싸는 느낌이 든다. 롭 야노프는 사과 잎의 느낌을 강조하기 위해서 초록색을 상단에 배치했다고 한다.

그럼 단순히 잎을 상징하기 위해 위에 배치한 것일까? 우선 여섯 가지 색상을 기본으로 무지개색 순으로 배치해보자. 빨간색을 위 또는 아래에서 시작한 것인데 자세히 보면 초록색과 파란색 영역이 어색하다. 왼쪽 사과를 보면, 배색이 점진적이기 때문에 위쪽에 먼저 시선이 가지만 아래쪽으로 내려가면서 초록색과 파란색의 어색한 조합으로 시각적으로

부자연스럽다. 오른쪽 사과의 경우도 위쪽이 보라색으로 무겁게 느껴지면서 안정감이 떨어진다.

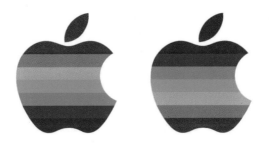

여섯 가지 색상을 일곱 가지로 바꾸면 기존 무지개색 패턴을 유지하는 데 너무 많은 띠로 조밀한 느낌을 받을 수 있다. 무조건 많은 색을 사용하는 것이 좋지 않다는 것은 별다른 설명이 없더라도 직접 비교해 보면 확인할 수 있다. 간단하게 배색 순서를 변경하고 색상 띠를 변경해 보면 철저하게 계산된 배색을 확인할 수 있다. 대부분의 사람들이 무지개라는 친근감 있는 소재를 느낄 수 있으면서도 디자이너는 배색 순서나 숫자를 조정하여 효과적으로 원하는 이미지를 전달하였다.

무채색 로고

애플은 무지개색 로고를 약 20년간 사용하였지만 그 당시 스티브 잡스는 애플에 없었다. 1997년 스티브 잡스가 복귀하면서 애플은 더 이상

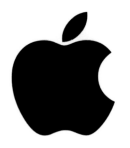

무지개색을 사용하지 않았다. 애플의 모니터가 컬러라는 것을 강조할 필요가 없었고, 개인용 컴퓨터를 위한 친근감을 일부러 표현할 필요도 없었기 때문이다. 따라서 형태는 그대로 유지하고, 색상은 상품의 형태나 색상에 따라서 바꾸어 사용하였다. 형태는 그대로 유지하였는데 왜 사과를 한 입 베어 물었을까? 롭 야노프에 의하면 사과의 형태가 체리랑 혼동할 수 있어 차별화가 필요해서 사과를 보면 흔히 한입 베어 먹는 형태로 디자인되었다고 한다. 실니는 비비이노 세석에서 형태는 유지되고 있다.

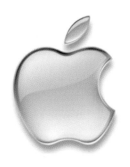

2000년에 애플의 디자인은 또 하나의 혁신이 이루어진다. 바로 아쿠아 형태의 디자인이다. 당시에는 로고에 그러데이션을 사용하거나 다양한 색상을 사용하는 것을 금기처럼 생각하였다. 그러나 애플은 로고에 그러데이션을 사용한 아쿠아 디자인을 사용했다. 1998년에 출시된 iMac 3G나 1999년 출시된 iBook 3G 등의 디자인과도 연관성이 있다. 당시에 투박한 사각 박스 형태의 컴퓨터가 주를 이룰 때 반투명한 소재를 사용하여 내부가 들여다보이거나 독특한 형태와 색상을 사용했던 컴퓨터의 아이덴티티가 연결된다.

애플의 아쿠아 로고가 나온 2000년에는 맥 OS 즉, OS X에도 그대로 아쿠아 형태의 사용자 인터페이스User Interface가 그대로 표현되었는데, 이 것은 하드웨어, 로고, 소프트웨어까지 모두 디자인 아이덴티티를 그대로 보여준 형태이다. 스티브 잡스의 복귀 이후 새로운 혁신을 시도함과 더 불어 적자에서 흑자로 전환하는 계기가 되었다. 색의 점진적 표현 즉, 그러데이션을 통하여 입체감 표현을 시도하면서 무지개색이 사라지고 조금은 딱딱하게 느껴질 수 있는 애플 로고를 터치하고 싶은 느낌의 디 자인으로 사람들의 관심을 집중하게 한 디자인이다. 사과 로고의 변신 과 함께 물방울이 묻어 있는 사과를 형상화하여 신선한 느낌과 애플의 변화할 수 있는 저력을 보여준 로고였다. 애플의 아쿠아 디자인과 함께 사용자 인터페이스에도 아쿠아 형태의 버튼과 디자인이 적용되었고 한 동안 이러한 트렌드가 이어졌다. 그러나 이 로고는 무지개색 로고보다 수명이 짧아서 2007년도에 변화가 생겼다.

아이폰 출시와 함께 스큐어모피즘_{Skeuomorphism}에 의해 아쿠아 형태의 볼륨감 있는 그러데이션이 절제되고 광택 있으며, 반짝이는 모습을 형상화한 로고로 바뀌었다. 당시 사용자 인터페이스에서 사용하던 애플의 스큐어모피즘과 아이덴티티를 유지하기 위해서 사용되었다. 기본 색상은 아쿠아 디자인처럼 채도가 낮은 색을 활용하였다. 금속적인 느낌으로 보이도록 하였는데, 완만한 곡선 형태의 사선이 들어간 애플 로고는 칼집이 들어간 로고라고도 한다. 세련되면서도 절제된 미를 보여주며 부드럽고 섬세하지만 날카로움과 차가움이 느껴지는 이 로고도 2013년에 사라졌다. 장식적인 면이 많았던 이걸 ㅜㄱ듵ㅍㄴ 치면회ㅔ니겨 시ㅐ 이후 나ㅏ나 ㄹㅗㅁ는 1997년에 사용한 모노크롬의 로고이다. 사실 현재 사용하는 로고의 색은 딱 정해지지 않았다고 볼 수 있다. 무채색을 이용하여 다양하게 활용하기 때문이다. 애플의 로고가 흰색이라고 하는 경우도 흔하지만, 그건 맥북의 조명이 켜진 사과 로고에 대한 인상이 강해서일 것이다.

　맥 미니는 검은색, 맥북 프로 레티나는 커버에 흰색, 두부 맥이라고 하는 하얀 맥은 최근 로고는 아니지만 모노크롬 시대의 로고로 회색을 보여준다. 매직키보드, 매직마우스, 트랙패드 등을 보면 흰색, 검은색, 회색 등 무채색으로 되어 있다. 그렇다면 왜 애플 로고는 무채색을 사용하는 것일까?

무채색의 의미

　무채색은 색상과 채도가 없는 존재로서 유채색의 반대 의미로 사용한다. 색과 채도가 없어 색이나 채도로 인한 대비 효과를 기대할 수 없다. 대비가 없는 색이라 하여 혼동할 수 있는데 명도 대비는 존재한다. 따라서 애플은 어디에나 어울리는 애플 로고를 표현하기 위해 무채색을 선택했다고 할 수 있다. 무채색의 대표 색으로 흰색, 회색, 검은색을 이야기할 수 있다. 흰색은 깨끗함을 나타내며 기본 색과 같은 느낌이 있다. 가장 밝은색으로 빛을 의미하거나 다른 색을 강조하기 위해 사용하기도 한다. 회색은 실버를 의미하기도 하며 금속의 느낌을 준다. 기계적인 느낌과 함께 세련되며, 모던한 느낌을 강조할 때 사용한다. 애플은 제품 디자인에 금속 재질의 느낌을 잘 사용하는 회사로 금속 소재를 재료로 사용하는 경우가 많고 실버 즉, 회색으로 된 제품이 많다. 회색은 항상 세련되고 고급스러운 이미지와 함께 크리에이티브한 기업의 아이덴티티를 반영하기 위한 것이다. 무채색 중에 가장 어두운 검은색은 흰색의 반대 개념으로 사용하는데, 명도가 가장 낮은 색상으로 권위적인 느낌을 주고, 죽음을 상징하는 색으로 사용하지만 시각적으로 명도 대비를 가장 강한 흰색과 함께 사용하여 주목도를 극대화하기도 한다.

　무채색에 관해 이해하고 고민하면 은색 즉, 금속 재질의 제품 디자인
을 갖는 애플 제품과 로고는 왜 모노크롬인지 굳이 이야기하지 않아도
이해한 사람들도 있을 것이다. 무지개색의 애플 로고를 현재 애플 제품
에 사용해보면 답이 나온다.

iMac은 애플의 대표 컴퓨터 모델
중 하나로 은색 계열의 금속 하우
징을 하는 일체형 컴퓨터로 검은
색 로고가 부착되어 있다. 여기에
무지개색 로고를 장착한다면 회색
과 조화롭지 않고 어색할 수밖에
없다. 또한 화면을 볼 때도 시각적
으로 로고가 색의 간섭을 발생시켜
수시로 로고를 바라보게 된다.

맥북 프로를 비교해 보면 역시 금속 재질을 강조하기 위해서 광택이 있는 로고를 사용하였고 메탈 하우징과
잘 어우러져서 자연스럽지만 무지개색 로고는 어색하다.

아이패드에서도 역시 금속 재질의
하우징과는 잘 어우러지지 못한다.

아이폰은 아이패드와 같기 때문에 애플 액세서리 즉, 메탈 하우징이 아닌 다른 경우 조금은 색이 강하다는 느낌
은 있지만 금속보다는 어색함이 강하지 않다. 물론 무지개색이 아닌 무채색 로고가 좀 더 자연스럽다.

아이폰 액세서리에서 확인한 것처럼 메탈 바디가 아닌 경우 무지개색 로고가 금속보다 어울러진다. 비교를 위해
서 iMac의 색상을 베이지색과 가깝게 변경하고, 맥북 프로는 화이트로 변경하였다. 금속 재질과 다르게 어색함
이 크지 않은 것을 볼 수 있다. 결국 무채색 로고를 선택한 애플은 금속 하우징을 사용하는 특징과 로고가 자연
스러우면서 애플의 아이덴티티를 유지할 수 있는 방법을 위해서 무채색 즉, 모노크롬 형태를 선택하였다.

32

스타벅스 심볼과
컬러 이야기

R: 227 G: 200 B: 179	R: 219 G: 149 B: 89	R: 61 G: 120 B: 145
R: 172 G: 208 B: 220	R: 83 G: 108 B: 74	R: 96 G: 82 B: 79

초기 브랜드

커피하면 생각나는 브랜드는 대부분 스타벅스일 것이다. 세계적으로 성공한 커피 브랜드인 스타벅스는 1999년 처음 국내에 소개되고 20년 정도 되었지만 현재 2018년 기준 매출이 1조 5224억으로 매출 규모가 매우 크다. 과거 자료를 보면 2011년도 6월 기준으로는 카페베네는 592개

의 점포를 가졌고, 스타벅스는 394개 점포였지만 2018년 6월 기준으로 1180개의 스타벅스 매장이 있고 선호도나 매장 수, 매출 등 여러 지표로 보면 그 어떤 커피 브랜드보다 최고의 커피 브랜드라고 할 수 있다.

스타벅스는 1971년 시애틀 파이크 플레이스 어시장에서 커피 원두 로 스팅을 하면서 탄생한 브랜드로 3인의 동업자 고든 보커Gordon Bowker, 제 럴드 볼드윈Gerald Baldwin, 지브 시글Zev Siegel이 만든 작은 상점이라고 되어 있다. 어시장에서 시작한 이유에서인지 16세기 노르웨이 목판화에 등장 하는 세이렌Siren이라는 인어를 심볼로 한 디자인을 사용하였고, 당시 커 피를 생산하는 국가에서 가져오려면 배를 이용해야 하기 때문에 결국 무 역상들의 항해 전통, 열정, 로맨스를 표현하는 목적도 있었을 것이다.

세이렌은 그리스 신화에 나오는 인간 여성의 얼굴에 독수리의 몸을 가 진 동물로 알려져 있다. 여성의 유혹과 속임수의 상징으로 사용되는데 선박이 섬 가까이 다가오면 노랫소리로 선원들을 유혹하여 바다로 뛰어 들게 하는 힘을 가지고 있었다고 한다. 트로이 전쟁의 영웅인 오디세우 스는 돛에 자신을 묶고 부하들은 귀마개를 하여 세이렌의 유혹을 이겨

냈다는 이야기가 있다. 아마도 세이렌을 사용한 스타벅스의 심볼은 세이렌의 유혹처럼 스타벅스 커피로 사람들을 유혹하고 그 매력에서 빠져나갈 수 없게 하려고 한 고민이 표현되있을 것이다. 세이렌은 새의 몸을 가졌지만, 스타벅스에는 새가 아닌 인어로 표현되어 있다. 중간에 변화된 이유는 정확하게 알 수 없지만 중세부터는 새가 아닌 인어의 모습으로 표현하였다고 한다. 구전되어 전해진 신화 이야기가 와전되어 바뀐 것일 것이라 추측하는데 바다의 선원을 유혹하는 모습과 바다라는 조건을 생각하면 바다에 적합한 인어 형태로 누군가에 의해서 바뀌었을 것이라 생각된다. 지금의 스타벅스 로고에도 세이렌의 인어 모습은 일부 그대로 남아있는데 여성의 얼굴에 인어의 지느러미가 사람의 다리저럼 두 개 있는 인어로 표현되어 있다.

스타벅스 사이트를 보면 초기 세이렌을 활용한 로고를 확인할 수 있다. 중세시대 판화 형태를 그대로 차용해서 지금의 형태보다 조형적인 완성도가 낮다. 색상도 지금의 초록색과는 다르게, 커피색을 그대로 사용한 것을 볼 수 있다. 자세히 보면 상반신은 나체 상태인데 이로 인한 지적사항이 많다. 스타벅스에 새겨진 세이렌의 모습은 다리를 벌린 채 옷을 입지 않았기 때문에 매춘부를 상징한다고 하여 불매운동이 일어나기도 하였다. 실제로 상반신이 드러난 모습에서 가슴이 너무 드러나 매장 로고나 광고에서 사용하기에 다소 부적절하다고 판단하였고, 여성단체의 반대도 극심하여 긴 머리카락으로 가슴을 가리고 상반신 노출을 줄였다. 그러나 계속되는 반대 의견으로 결국 머리카락이 풍성해지고

상반신 대부분을 가렸다. 다리 모양은 상반신을 좀 더 클로즈업하여 숨겼다. 최근 심볼에는 스타벅스와 커피의 영문 표기가 사라지고 세이렌 모습이 확대된 형태이다.

부정적 이미지 줄이기

컬러도 커피의 갈색과 초록, 검정을 사용하였다. 커피에 웬 초록색이라고 생각할 수 있는데 초록색이 가진 의미를 차용한 것이라 할 수 있다. 초록색은 자연 친화적이면서 평화의 이미지를 가지고 있는데 스타벅스는 환경과 자연을 생각하는 친환경 경영의 모습을 컬러로 보여주려 한 것이다.

커피는 주로 개발도상국에서 생산하지만 제대로 된 비용을 지불하지 않는 수입품으로 대부분의 국가에서 문제가 된 적이 있다. 스타벅스는 현재 모든 원두를 공정무역으로 수입하고 있으며 공정무역 때문에 심볼 색상을 초록색으로 변경한 것은 아니지만 이러한 커피 업계의 문제에서도 스타벅스 커피는 평화를 지키고 환경을 사랑하는 기업이라는 이미지 전달하는 데 영향을 주었다. 스타벅스는 매장에도 여러 곳에 초록색을 활용한다. 초록색의 플라스틱 빨대는 환경오염으로 인해 일회용 사용을 줄이자고 하여 흰색 종이 빨대로 대체되었다. 그럼 빨대 외에 매장에서 사용한 스타벅스의 초록색은 얼마나 될까? 스타벅스가 매장 인테

리어에 사용한 초록색은 5% 정도이다. 물론, 스타벅스 매장은 현지 환경을 고려하여 인테리어를 하기 때문에 매장마다 공통된 규격이 아니라 다소 차이가 있을 수 있다. 사실 초록의 이미지를 강조하여 사람들에게 강하게 각인시키려면 초록색을 주조색으로 사용하면 되는데, 초록의 색채 이미지에 따라서 좋지 않은 이미지를 줄 수도 있기 때문에 초록색을 주조색으로 사용하기보다는 포인트 컬러, 즉 강조색으로 사용하는 것이 좀 더 강한 인상을 가질 수 있다. 각 지역 환경을 고려한 인테리어에 스타벅스는 초록색을 사용하더라도 초록이 가진 긍정적인 이미지를 최대한 활용하고 부정적인 이미지를 최소화하는 방식으로 사용하고 있다.

1　　沖縄本部町店 오키나와 모토점

2　　門司港駅店 모지코역점
　　　　일본의 스타벅스 매장으로 지역적 특징을 살려서 디자인하지만 초록색보다 간색이나 저갈색으로 약간은 이
　　　　두우면서 따뜻함을 느끼는 색으로 되어 있다. 초록색은 직원의 앞치마와 커피잔의 심볼 등에서 볼 수 있다.

1 Hollywood and Vine, Los Angeles

2 1st and Pike, Seattle

3 한국의 여의도 IFC몰 스타벅스 매장

미국이나 한국의 매장을 살펴보면 여의도점의 경우 내부 광고가 눈에 띄지만, 광고를 제외하고는 벽면의 컬러가 초록색으로 되어 있기 때문에 미국의 두 곳보다는 초록색 사용이 많다고 할 수 있더라도 전체적으로 초록색의 사용이 많지 않다.

이렇게 초록색을 강조색으로 활용하여 긍정적인 면을 살리고, 부정적인 면을 고려하는 곳에는 네이버가 있다. '네이버' 하면 초록색을 떠올리지만 실제로 사이트에서 초록색을 사용한 비율은 크지 않다. 페이지마다 다르지만 한 페이지에서 초록색이 차지하는 비율은 대략 1~2%에 불과하다. 심볼에 사용한 아이덴티티 컬러를 강조색으로 사용한 것만으로도 사람들은 그 색이 전체인 것처럼 생각하는 경우가 많다. 넓은 면적을 차지하는 주조색에 강조색을 사용하는 것보다는 적은 비율에 포인트로 사용하는 게 더 효과적이므로 배색에 주의할 필요가 있다. 실제로 메인 컬러를 많은 영역에 사용하면 일시적으로는 효과적이겠지만, 장시간 보는 경우 오히려 단조롭게 느껴지거나, 색에 대한 거부감을 느낄 수도 있으므로 유의해야 한다.

33

빨강을 빼고
이야기할 수 없는 홍콩

R: 238 G: 210 B: 101　　　R: 229 G: 76 B: 61　　　R: 164 G: 46 B: 46

R: 237 G: 194 B: 140　　　R: 238 G: 113 B: 57　　　R: 41 G: 97 B: 98

컬러 신분

　홍콩은 현재 중국 땅이지만 1842년 제1차 아편전쟁 이후 영국에 양도
되어 영국령이 되었다. 1997년 중국에 이양되기 직전까지는 영국의 영향
력 아래에 있었던 곳이다. 영국령에 있었지만 영국화 된 것이 아니라 중
국의 색을 유지하면서 홍콩만의 아이덴티티를 만들었는데, 그중 하나가
밤거리의 어지러운 네온사인과 빨간색을 사용한 간판이라 할 수 있다.

　흔히 중국인은 빨간색을 좋아한다고 알려져 있는데 빨간색은 주변에
서 가장 흔하게 볼 수 있는 색으로 아름다움을 상징하는 색이다. 빨간색
이 가진 메시지는 강한 경고나 위험을 알리는 용도로 사용되기도 하지만
시각적 주목도가 강하고 사람들을 흥분시키거나 열정을 끌어내는 역할

을 하는 색이기도 하므로 한국의 축구 응원팀은 붉은 악마라고 하여 빨간색으로 색을 맞춰 응원하기도 한다. 붉은 악마의 응원 때문이었을까? 2002년 월드컵에서 4강 신화를 일구어내기도 하였다. 빨간색이라도 명도와 채도에 따라서 다른 의미를 가지고 있다. 빨강은 가시광선 스펙트럼상 가장 긴 파장을 가진 색으로 주변에서 다양한 곳에 활용된 것을 확인할 수 있는데, 대표적인 것이 신호등이다.

신호등은 빨간색으로 정지를 나타내는데 정지보다 위험하다는 의미기 디 가깝다. 뻘간색 간판과 네온사인이 낧은 홍공은 위험할까? 실제로

위험한 지역도 있겠지만, 홍콩의 빨강은 위험하
다는 뜻보다는 화려함으로 이해되는 것처럼 색
을 이해하려면 여러 가지를 고려하여 판단해야
한다. 즉 문화나 교육을 통한 부분도 매우 크다.

　중국에서 빨간색을 좋아하는 이유는 하루아
침에 생긴 것이 아니며, 왕족이나 황족들에게만 허락된 색상이라 신분을
상징하는 색이었다는 이야기가 있다. 한국에서도 빨간색이나 황색 옷은
쉽게 입을 수 없고 혼례 등에서만 허락되던 색이었다. 그래서 국내에서
도 궁에서 예복으로 사용하던 활의, 당의는 혼례복이나 예복으로 사용되
다 보니 빨간색은 특별한 날, 부의 상징, 신분의 상징으로 생각한다.

　신분을 상징하는 빨간색의 의미는 나른 니니에도 찾이들 수 있는네,
이런 의미 외에도 중국에서는 악귀를 물리치는 색으로 사용한다. 악을

물리치기 위하여 빨간색을 부적으로 휴대하거나 주변에 빨간색을 많이 사용하면서 익숙해지고 즐겨 사용하는 색이 되었을 수 있다. 결국 주변에서 온통 빨간색으로 도배되어 있어 홍콩이나 중국을 보면 빨간색을 떠올릴 수밖에 없다.

과거에는 중국에 직접 방문하기 어려웠고 홍콩을 통해서 중국에 갈 수 있었다. 홍콩이 빨간색을 좋아하는 문화는 그대로 이어졌고 택시와 버스, 건물까지도 빨간색이 많으며 화려한 네온사인 간판도 빨간색을 많이 사용했다.

한국은 빨간색을 신분의 상징으로 사용하기도 하였지만 부정적인 의미가 강한 편이라 빨간색으로 이름을 적으면 불길하다고 생각하는 문화가 있다. 이는 빨간색이 피를 상징해서 사고나 기타 상황을 통해 사망하는

경우 피를 볼 수밖에 없는 상황이기 때문에 빨간색으로 이름을 적으면 피를 보는 상황이 된다는 미신이 있다. 역사에도 세조가 반대파 이름을 빨간색으로 적었다는 설이 있다. 그러나 조금 앞뒤가 안 맞는 것은 도장은 이름이 적혀 있어도 빨간색으로 찍힌다는 점이다. 이름을 직접 적는 것은 안 되고 도장으로 찍는 것은 된다니, 아이러니한 부분도 있지만 빨간색으로 이름을 적는 것에 대한 부정적인 문화가 있는 것은 사실이다. 이외에도 범죄를 저질러서 법적인 처벌을 받는 경우 빨간 줄이 간다는 말을 하는데 이름에 빨간색으로 줄이 가면 좋지 않다는 부정적인 이미지 중 하나이다. 이외에도 거짓말을 새빨간 거짓말이라고 강조하였다. 이외에도 빨강색을 부정적으로 사용한 경우는 주변에서 찾아보기 쉽다.

부정적인 의미가 아닌 긍정적인 의미로서의 빨간색은 신분을 상징하고 복을 주며 나쁜 기운을 물리친다고 믿는 중국의 영향을 받은 것으로 홍콩과 더불어 중국 본토에서도 대부분 살펴볼 수 있다. 붉은색은 중국 국기에서도 나타나며 공산주의의 빨간색과도 잘 어울린다. 물론 빨간색 국기는 공산주의를 상징하고 혁명을 의미하는 컬러로 사용했기 때문에 한국인에게는 부정적인 의미가 더 강해 보일 수 있지만 중국 사람들에게는 복을 주는 색을 국기에도 사용하였다. 그러나 중국에는 빨간색만 있는 것은 아니다. 자금성만 보아도 황금을 많이 사용하고 중국인들이 빨간색만큼 좋아하는 노란색도 많이 사용하여 주변에서 노란색도 많이 볼 수 있다.

34

M&M's 초콜릿과 컬러

R: 52 G: 153 B: 201	R: 238 G: 190 B: 58	R: 219 G: 46 B: 54

R: 221 G: 202 B: 66	R: 50 G: 124 B: 69	R: 231 G: 84 B: 51

컬러 아이덴티티

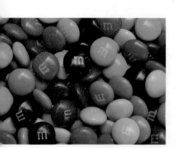

초콜릿하면 떠오르는 브랜드 중 하나인 M&M's는 알록달록한 컬러의 초콜릿이다. 물론 허쉬나 가나초콜릿 등도 많이 알려져 있고 아이들이 좋아하는 초콜릿 중 하나이지만, M&M's 초콜릿은 컬러를 이용하여 매출을 증가시킨 브랜드로 알려져 있다.

M&M's는 미국의 마스Mars 사의 초콜릿으로 꽤 오래된 브랜드 중 하나이다. 1941년에 미국에서 시작한 브랜드로 녹기 쉬운 초콜릿 겉 표면을 설탕으로 코팅해서 손에서 쉽게 녹지 않고 이동도 편하게 만든 제품으로 이러한 장점을 활용하여 미 육군에서도 세계대전 기간에 군인들에게

보급품으로도 활용된 제품이다. M&M's는 다양한 마케팅으로 소비자에게 사랑을 받았는데 그중 하나가 컬러라 할 수 있다. 캐릭터와 컬러를 활용하여 재미있는 광고를 하고, 단순하게 짙은 갈색뿐이던 초콜릿을 다채롭게 하여 사용자에게 훨씬 더 재미있게 골라 먹을 기회를 제공한다. M&M's 밀크초콜릿은 갈색, 땅콩이 들어 있는 경우 노란색, 크리스피의 경우 파란색 패키지를 사용하는 것처럼 컬러로 제품을 구분하며 제품의 특징을 살 살게 에너지 할 수 있다.

현재 M&M's의 총 6개의 캐릭터는 초콜릿을 의인화하여 컬러를 통해서 각자의 개성을 부여하고 마케팅에 활용한다. 캐릭터에 대한 설명은 그림과 같다. 다만 컬러가 맛을 구분하지 못하는 점은 일반적인 사탕이나 젤리 등의 컬러 적용과 차이가 있다.

단지 정해진 색상만이 아니라 소비자가 원하는 다양한 초콜릿 색상을 주문할 수 있도록 하였으며 다양하게 조합하여 선택할 수 있다. 선물이나 특정 이벤트 목적으로 다양하게 색을 만들어 사용할 수 있다. 여섯가지 캐릭터를 보면 오렌지는 보호하는 감정이 들도록 두려움을 표현한다. 오렌지색이 가진 원래 이미지는 즐거움과 삶의 흥미를 되찾게 하는것이다. 블루는 자신감 넘는 모습 즉, 폼생폼사의 캐릭터로 차분하고 조

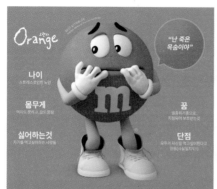
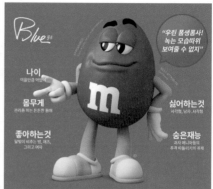
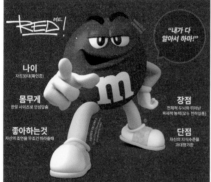
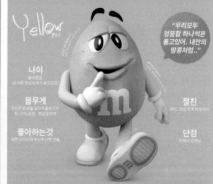
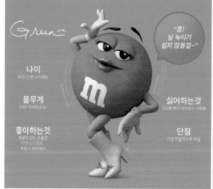
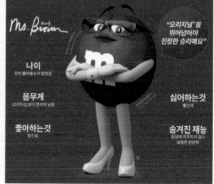

용하며 편안한 느낌의 원래 이미지랑은 조금 차이가 있다. 레드의 경우 자신감 있는 모습을 보여주는데 빨간색이 가진 활동적이면서 열정 넘치는 색상 이미지와 동일하게 표현한다. 열정적인 캐릭터 성격으로 리더 역할을 한다. 옐로는 순수한 캐릭터의 성격으로 동심 속에 살고 있는 따뜻함을 보여준다. 그린과 브라운의 경우 여성 캐릭터를 형상화한 것으로 그린의 경우 매력을 발산하는 캐릭터로 평화를 상징하는 색을 사용하여 친근감과 평안함을 표현했다. 브라운은 초콜릿색에 가장 가깝게 표현한 것으로 오리지널의 외미를 담는다.

단순한 컬러보다 식욕을 높이고 재미까지 더한 M&M's 초콜릿처럼 골라 먹는 재미를 주는 브랜드는 또 있다. 바로 아이스크림 브랜드 배스킨라빈스 Barkin Robbins 31이다. 배스킨라빈스는 다양한 아이스크림을 선부이고, 색으로 맛을 알 수 있도록 다양하고 다채로운 아이스크림을 선보이고 있다.

배스킨라빈스는 아이덴티티 컬러로 분홍색을 사용한다. 인테리어부터 직원들의 유니폼이나 앞치마까지 지속해서 분홍색을 노출하고 브랜드와 연관 짓는다. 결국, 비슷한 분홍색을 보면 자연스럽게 배스킨라빈스를 떠올린다. 배스킨라빈스는 매번 다양한 아이스크림을 골라 먹을 수 있는 재미를 제공하여 사람들의 흥미를 끌고 있다. 직접 맛을 볼 수 있는 시식코너가 있지만, 이를 이용하지 않더라도 색으로 미리 아이스크림의 종류와 맛을 간접적으로 느낄 수 있다. 특히 음식에는 자주 사용하지 않는 색인 파란 계열의 아이스크림 종류가 많은 것도 배스킨라빈스의 특징이다.

블랙 소르베

아이스죠리퐁

아이스 카라멜콘 땅콩

31 올스타

너는 참 달고나

바람과 함께 사라지다

엄마는 외계인

이상한 나라의 솜사탕

쿠키 앤 크림

초코나무 숲

31요거트

다크 초코 나이트

피스타치오 아몬드

월넛

아몬드 봉봉

사랑에 빠진 딸기

베리베리 스트로베리

민트 초콜릿 칩

슈팅스타

러브미

레인보우 샤베트

바닐라

초콜릿

뉴욕 치즈케이크

그린티

자모카 아몬드 훠지

체리쥬빌레

초콜릿 무스

<div align="center">

35

물감과 크레파스 색을
늘려주세요

R: 57 G: 95 B: 193	R: 240 G: 58 B: 154	R: 21 G: 223 B: 214

R: 252 G: 90 B: 157	R: 30 G: 142 B: 120	R: 255 G: 141 B: 40

</div>

컬러 상상력

위의 그림은 무엇을 그린 그림일까? 그냥 노란색이라고 생각할 수 있으나 어린아이가 그림을 그린다고 생각해 보면 어떨까?

오래전 아주 감동적이면서도 생각을 달리하게 만든 광고가 있다. 덴쓰Dentsu에서 일본 어린이재단 후원 광고로 만든 고래The Whale라는 작품이다. 오래되어 화질이 좋지는 않지만 유튜브에서 쉽게 찾아볼 수 있다. 원본 출처를 확인하기 어려워 유튜브를 통해 확인한 영상의 내용은 다음과 같다.

수업 시간에 그림을 그리게 된 어떤 아이가 검은색 크레파스를 종이 전체에 칠한다. 어른들은 계속 검은색 칠만 하는 아이에게 무언가 문제

일본 어린이재단 후원 광고, 고래(The Whale)

가 있는 것은 아닌지 추측하게 되고 아이를 병원에 입원시킨다. 병원에서 한 간호사가 우연히 힌트를 얻어서 그림을 모두 맞춰보니 거대한 고래가 된다. 아이는 커나란 고래를 그리고 있었고, 아이의 생각에 기다란 고래를 표현할 방법은 스케치북에 여러 번 나눠 그리는 것이었다.

이 광고는 아이의 상상력과 창의력을 무시하고 획일적인 잣대로 보는 어른들의 시선에 대한 지적과 함께 아이들을 위해 많은 지원을 하라는 이야기도 내포하고 있다. 그렇다면 노란색으로 칠해진 위의 그림은 무엇을 상상하는 것일까? 가사 무엇을 표현하려던 걸까? 다음의 사진 두 장을 힌트로 보면 생각할 수 있다.

답이 내려졌을 것이다. 만발한 개나리꽃밭에 노랑나비 여러 마리가 날아다니는 모습을 상상하여 그렸다면 위의 노란색처럼 되었을 것이다. 이유는 아이한테 주어진 노란색이 하나밖에 없기 때문이다. 노란색이 하나이니 꽃도 노란색, 나비도 똑같은 노란색만으로 아이가 표현할 수 있는 방법도 없고 표현에 관한 창의력이나 표현력을 키우는 데 한계가 발생할 수밖에 없다. 따라서 아이들의 상상력을 위하여 많은 색을 사용할 수 있어야 하고 크레파스, 크레용, 물감을 구매할 때 색이 최대한 많은 것을 선택하게 해야 한다.

물감은 다양하게 섞어서 사용할 수 있기 때문에 배제하고 크레파스나 색연필 등을 이야기하면 국내 크레파스는 마트나 문방구 등에서 보면 24색이 가장 많다. 물론 12, 18, 36색 등도 있지만 24색이 가장 많이

보인다. 24색에서 개나리 꽃밭의 노랑나비를 표현하기 위한 노란색은 1
개밖에 없다. 주황이나 황토색을 사용할 수 있지만 원하는 색이 아니다.
36색 정도 되어야 노란색이 두 가지로 다양해지는데, 노란색의 예를 들
었을 뿐이지 다양한 그림에서 비슷한 상황은 얼마든지 발생할 수 있다.
필요한 것은 다양한 색상이 있는 제품이 필요하다.

　다색으로 구성된 유명한 제품 중의 하나가 바로 크레욜라Crayola라
는 제품이다. 사실 크레욜라는 크레파스가 아닌 크레용으로, 크레파스
와 크레용은 어떤 차이가 있는지부터 간단히 살펴보자. 크레용은 원유

를 정제하여 나온 파라핀이나 밀랍에 여러 가지 안료를 섞어서 굳혀 만든 것으로, 색채가 선명하고 부드러운 장점이 있다. 색이 섞이지 않고 균일하게 칠해지지 않는 단점도 있다. 크레욜라는 흔히 64색을 볼 수 있고 96색이나 그 이상인 120색까지도 출시된다. 국내에서는 크레용보다 크레파스를 많이 사용하는데, 크레용과 파스텔의 단점을 보완한 것으로 중간쯤 되는 성질을 가진 제품이다. 크레용보다 색이 진하고 부드러운 장점이 있는데 종이에 묻어나기 때문에 그림을 잘 보관해야 하는 단점이 있다. 국내 크레파스는 현재 55색이 최고 제품으로 출시된다.

물감처럼 색을 섞어서 사용할 수 있는 경우가 아니라면 색이 많은 제품을 구매해서 사용하고 아이들의 상상력을 기울 수 있게 환경을 만들어야 한다.

36

암기력을 부르는 컬러, 블루

R: 122 G: 195 B: 229	R: 55 G: 75 B: 147	R: 50 G: 50 B: 52

R: 0 G: 0 B: 0	R: 16 G: 127 B: 163	R: 250 G: 220 B: 6

색채인지

다음의 두 가지 예시로 아이들에게 영어단어를 암기하게 할 때, 어떤 색상이 더 빨리 암기가 될까?

01 **Banana** **Strawberry**	02 Banana **Strawberry**

단어의 고유 색과 연관 있는 2번 단어가 훨씬 암기하기 쉽다. 이는 색채의 인지적 간섭과 관련있는데, 지각된 색채 정보가 충돌하면 인지하는 과

정에서 혼란을 겪게 된다. 그래서 빨간색으로 쓴 바나나는 글자와 실제 바나나의 색이 일치하지 않아 인지 기능이 충돌하고, 이 과정에서 정보를 습득하는 데 추가 시간이 소요된다. 정보 전달을 위한 색의 적용이 일반적, 상징적 의미와 맞아야 인지적 간섭을 최소화할 수 있다. 교육학자 블룸 Bloom은 '지능발달에 도움이 되는 환경은 색채환경이 중요한 환경이다'라고 말했다. 즉, 우리는 학습 과정에서 컬러에 많은 영향을 받고 있다.

일반적으로 필기는 검은색으로 하는 경우가 많다. 과연 검은색이 암기에 가장 도움이 되는 색일까? 학생들의 몰입도에 가장 효과적인 색은 어떤 색일까? 물론 공부 환경과 개인의 컬러 선호도에 따라 다양한 변수가 있지만, 일반적으로 파란색이 학습에 가장 도움이 된다. 다른 컬러에 비해 편안하고 집중을 도와주며, 차분해지는 색이다. 그래서 신뢰감을 줘야 하는 IT계열이나 은행의 로고들은 주로 파란 계열의 컬러를 많이 사용한다.

다른 색에 비해 파란색이 교육에 효과적인 이유는 무엇일까? 컬러는 시간의 장단을 가지고 있는데, 붉은 빛의 장파장은 시간이 느리게 가는 것처럼 느껴지고, 푸른 빛의 단파장은 반대로 시간이 빠르게 가는 것처럼 느껴진다.

사무실이나 약속 시간의 대부분을 보내야 하는 역 대합실은 지부함을 느끼지 않도록 한색 계열을 주조색으로 사용한다. 반대로 패스트푸드점은

테이블 회전율이 빨라야 매출이 높아지므로 손님들이 실제 시간보다는 오래 있었다는 느낌이 들도록 빨강이나 노란 계열의 컬러를 주조색으로 사용한다.

이 원리는 색채심리 실험에서 증명되었다. 10명의 피실험자를 시계가 없는 빨간색, 파란색 방에 각각 나뉘어서 들어가게 하고, 20분이 지났다고 생각되면 방에서 나오라고 했다. 실험 결과, 빨간색 방에 있던 피실험자들이 나온 시간은 평균 16분으로 시간이 더디게 가는 느낌을 받았다. 반면에 파란색 방 실험자들은 평균 24분 동안 방에 머물렀으며 '파란 방에서 느긋함과 차분하게 맑아짐을 느꼈다'고 대답했다. 빨간색은 난색이라 주목성이 강해 쉽게 피로감을 느끼며, 안정이 되지 않는 색으로 아드레날린의 분비를 촉진시켜 흥분작용이 더디게 된다. 반면, 파란색은 세로토닌을 분비시켜 사람을 차분하게 만들어주고 기억력이 증진된다고 한다.

이런 색의 심리 효과는 학습에도 연결해서 적용할 수 있다. 우리는 주로 검은색으로만 필기를 하는데, 파란색으로 필기를 하면 지루하지 않고 진정 효과가 발휘되어 편안한 마음으로 공부에 임할 수가 있다.

검정, 파랑, 빨강, 세 가지 색으로 각각 알파벳 20자를 써서 1분간의 암기력을 측정한 결과, 놀랍게도 약 70%의 피실험자가 파란색 펜을 사용했을 경우 가장 많은 수의 알파벳을 외웠다는 사례도 있다.

　일반적으로 어렸을 때부터 필기를 할 때 항상 검은 펜으로 하는 것이 습관이 되어있고 교과서의 글씨 또한 모두 검은색이다. 가독성은 확실히 검은색이 다른 색에 비해 높다. 하지만 학습 효과와 가독성은 꼭 비례하는 것은 아니다. 우리는 검은색에 익숙하기 때문에 파란색이 오히려 평소보다 더욱 신선한 이미지가 되어 기억도를 높일 수 있다. 반면, 붉은 계열인 난색은 공부할 때에는 중요한 내용 외에는 가급적 사용을 자제하는 것이 좋다. 장파장 색상은 시간이 느리게 가는 느낌을 주며, 눈에 피로감을 줄 수 있다.

　다양한 색조에 따라 파란색은 여러 가지 메시지를 전달할 수 있다. 가령, 네이비 블루는 프로페셔널한 이미지이며, 밝은 코발트 블루는 자극적인 느낌을 주고, 스카이 블루는 상쾌함을 줄 수 있다. 비지니스와 관련된 거래를 체결하는 장소에서 성실하고 믿음직스런 모습을 강조하고 싶을 때, 네이비 블루를 효과적으로 활용하자. 힐링하고 싶을 때는 파랑색에 파스텔 색상 또는 회색을 가미하여 부드러운 색조로 주변 환경을 매칭해보자. 마음이 한결 편안해질 것이다.

37

스트레스 치료제,
녹색

R: 240 G: 240 B: 110 R: 130 G: 190 B: 180 R: 225 G: 170 B: 190

R: 226 G: 122 B: 71 R: 220 G: 230 B: 185 R: 232 G: 211 B: 228

컬러테라피

아파트 측면에 다양한 색상의 그래픽은 단조로운 외관에 변화를 주어 환경을 저해하는 경우도 있고, 아파트의 품격을 높이는 경우가 있다. 시민의 스트레스를 줄여주는 데에 쾌적한 환경은 중요하며, 환경의 요소 중 색채의 영향은 매우 크다. 서울시의 '범죄예방디자인CPTED. 셉티드프로젝트'가 시작되면서 염리동이 첫 번째 시범대상지가 되었는데 범죄 심리를 예방하기 위해 밝고 단순한 컬러를 적절하게 활용하여 어두운 골목 이미지를 동화 마을의 이미지로 바꿔주었다.

벽화 사진은 초록색 계열을 주조색으로 하여 시뮬레이션을 해보았다. 왼쪽 벽화보다 훨씬 즐거워지는 기분이 든다. 색상을 바꾸어서 좀 더

머물고 싶은 공간, 힐링되는 공간으로 내 방도 바꾸어 보면 어떨까?

　블랙프라이어스 브릿지Blackfriars Bridge라는 유명한 다리가 있다. 이 다리가 유명해진 것은 디자인이나 외관 때문이 아니라 매년 수많은 사람이 이곳에서 투신 자살을 했기 때문이다. 자살률이 점점 높아지자 왕립 의과협회 연구팀은 '다리 색상에 따른 자살률 빈도수의 변화'에 대한 색채 연구를 시행했다. 뇌에 영향을 주는 색상 효과에 대한 연구를 실시한 뒤에 검은색이었던 다리를 초록색으로 칠했다. 자살률은 30% 감소했으며, 성공적인 결론을 얻었다. 검정은 어둡고 슬픈 느낌을 주어 심리적 압박감을 준다고 한다. 자살하고 싶어하는 사람들에게 죽고 싶은 심리의 촉매제의 역할을 할 수 있다. 빨강의 고채도 원색을 주로 접하고 사용하던 고흐, 마티스, 고갱 등의 화가들은 자살을 시도하거나 정신 병력들이 있었다. 이들의 공통점은 그림에서 원색을 활용한 보색 대비로 강렬하게

블랙프라이어스 브릿지

그림을 그렸는데, 자주 접하고 보는 색상이 건강이나 심리에 영향을 줄 수 있다는 사실을 짐작할 수 있다. 프랑스의 어느 생리학자의 실험에 의하면, 붉은 색 조명을 비추면 사람의 악력이 평소보다 두배 강해지지만 노란색 조명을 비추면 평소보다 절반밖에 강해지지 않는다고 한다.

기업에서 종종 전략적으로 초록색을 사용하는데 컬러 마케팅으로 성공한 브랜드 중에 S-Oil을 들 수 있다. 주유소는 운전자들에게 기름을 넣는 동시에 잠시동안의 휴식 장소이다. S-Oil 브랜드의 초록색 컬러는 타 주유소 브랜드보다 편안하고 친근한 이미지를 줄 수 있다. 또한 구도일 캐릭터는 'good oil'이란 뜻으로 탄생했으며, S-Oil 기름의 우수성을 캐릭터 이름으로 홍보하고 있으며, 구도일 광고 이후 68%의 소비자가 정유사 광고 중 가장 먼저 떠올리는 브랜드로 급상승하는 설까를 가서 왔다.

색채 연구가이기도 한 '괴테'는 '초록색에 관하여 더 이상 바라지도 않고 바랄 수도 없는 색이므로 항상 머무르는 방에는 초록색 벽지를 바른다.'하여 초록색을 마음을 가라앉히는 가장 안정된 색으로 정의내리고 있다. 여러 색상 중에 초록색은 가장 마음의 안정이나 보호받고 있다는 느낌을 주며 우리의 사고 안에 긍정적이며 친화적으로 다가오고 사람의 눈이 인식하기 가장 쉬운 색이다. 초록색 칠판과 의사들의 초록색 가운, 교통 신호등이나 비상구등에서 초록색으로 표현된 것들이 비슷한 이유라고 볼 수 있다. 일을 하다가 심신이 지치고 힘들 때 심호흡을 하고 초록색으로 된 사물이나 산을 바라보자. 훨씬 마음이 편해질 것이다.